KB106669

Special Thanks to

세상이 아무리 바쁘게 돌아가더라도
책까지 아무렇게나 빨리 만들 수는 없습니다.

길벗은 독자 여러분이
가장 쉽게, 가장 빨리 배울 수 있는 책을
한 권 한 권 정성을 다해 만들겠습니다.

독자의 1초를 아껴주는 정성을
만나보세요.

홈페이지의 '독자광장'에서 책을 함께 만들 수 있습니다.
㈜ 도서출판 길벗 www.gilbut.co.kr
길벗이지톡 www.eztok.co.kr
길벗스쿨 www.gilbutschool.co.kr

고수에게
제대로
배우는

왕은실 오문석의 실전 편
실전 캘리그라피

왕은실, 오문석 지음

길벗

고수에게 제대로 배우는
왕은실 오문석의 실전 캘리그라피

초판 발행 · 2016년 8월 30일

지은이 · 왕은실, 오문석
발행인 · 이종원
발행처 · (주)도서출판 길벗
출판사 등록일 · 1990년 12월 24일
주소 · 서울시 마포구 월드컵로 10길 56(서교동)
대표 전화 · 02)332-0931 | **팩스** · 02)323-0586
홈페이지 · www.gilbut.co.kr | **이메일** · gilbut@gilbut.co.kr

기획 및 책임 편집 · 최근혜(kookoo1223@gilbut.co.kr) | **디자인** · 박수연
제작 · 이준호, 손일순, 이진혁 | **영업마케팅** · 임태호, 전선하, 장봉석 | **웹마케팅** · 이승현
영업관리 · 김명자 | **독자지원** · 송혜란, 정은주

기획 및 편집 진행 · 앤미디어(master@nmediabook.com) | **전산편집** · 앤미디어
CTP 출력 및 인쇄 · 상지사 | **제본** · 신정제본

ISBN 979-11-87345-60-2 (03600)
(길벗 도서번호 006761)

정가 **25,000 원**

독자의 1초까지 아껴주는 정성 길벗 출판사

(주)도서출판 길벗 | IT실용, IT/일반 수험서, 경제경영, 취미실용, 인문교양(더퀘스트) www.gilbut.co.kr
길벗이지톡 | 어학단행본, 어학수험서 www.gilbut.co.kr
길벗스쿨 | 국어학습, 수학학습, 어린이교양, 주니어 어학학습, 교과서 www.gilbutschool.co.kr

페이스북 · www.facebook.com/gilbutzigy | **트위터** · www.twitter.com/gilbutzigy

누구나 즐기는 아날로그 감성 문화

2013년에 집필한 《좋아 보이는 것들의 비밀 – 캘리그라피》 이후로 3년이 흘렀습니다. 그 사이 캘리그라피는 간단한 필기도구만으로도 누구나 즐길 수 있는 하나의 문화 콘텐츠로 자리매김하였고, SNS를 통해 많은 사람과 공유하고 공감하는 일상이 되었습니다. 이렇듯 지난 3년은 '캘리그라피(Calligraphy)'가 확립되고 사용되어 온 20년 가까운 세월 중 대중의 관심과 활용이 가장 컸던 시간입니다.

캘리그라피를 쓰는 사람이 몇몇 작가나 업체, 교육기관으로 한정되었던 예전과 다르게 일반인도 쉽게 펜과 붓을 들고, 다양한 경로를 통해 전문가 못지않게 캘리그라피를 공급하며 개인적으로도 영향력을 갖는 시대가 되었습니다. 유행하는 글씨와 선호하는 도구가 달라졌고, 가늠하기 어려울 정도로 확장된 캘리그라피 커뮤니티 안에서의 수많은 활동은 어느 때보다 친근하고 다양한 형태의 캘리그라피를 만들어가고 있습니다.

캘리그라피로 전하는 다양한 감정과 형태

변화 속에서 캘리그라피로 과연 어떤 이야기를 해야 하는지 많이 고민했습니다. 캘리그라피의 기본적인 형태와 기능, 다양한 감정과 모습을 문자로 전달하는 것, 《좋아 보이는 것들의 비밀 – 캘리그라피》에서 이야기했던 다양한 글꼴 변화와 표현에 대해 새롭게 설명하고자 합니다.

우리는 자연스럽게 상황에 맞는 목소리와 억양을 사용하여 이야기합니다. 위로할 때, 감격에 겨울 때, 싸울 때, 애교를 부릴 때 등 각기 다른 톤으로 감정과 메시지를 전달합니다. 이처럼 다양한 목소리를 글씨로 표현하기 위해 함께 연습하려고 합니다. 정답이 있는 문제가 아닌, 개인별로 개성 있는 필체를 활용하는 방법, 그로 인해 수많은 글꼴과 함께 거기서 파생되는 더 많은 표현이 캘리그라피를 풍성하게 만들기 바라며 첫 페이지를 시작합니다.

왕은실 캘리그라피

오문석 캘리그라피

3

캘리그라피 자료를 찾아보고, 여러 가지 도구를 이용하여 꾸준히 연습해 보세요. 자신만의 글꼴을 찾은 다음 실제 작업에 문제가 없는지 점검해 봅니다.

▌ 캘리그라피 관련 서적이나 자료를 찾고 분야별 글씨의 특성을 분석하세요.

캘리그라피를 이해하고 글씨를 쓰기 위해 도움을 얻을 수 있습니다. 단순하게 좋은 글씨만이 아닌 편집이나 프로젝트 분야별 글꼴은 어떤지 가독성, 주목성, 이미지 등을 분석해 보세요.

▌ 미술 전시를 관람하세요.

그림, 글씨, 사진, 도자 등 다양한 미술 전시를 접하다 보면 자신만의 취향이 생기고 작품에도 많은 영감을 줍니다.

▌ 좋은 재료를 찾아보세요.

문구점, 화방, 필방을 탐방해 보고 전문적인 도구 외에도 캘리그라피 재료를 다양하게 찾아보세요. 자신에게 맞는 도구나 종이를 찾아 개성 있는 캘리그라피를 연습하세요.

▌ 행동과 소리를 표현해 보세요.

흔들흔들, 엉금엉금, 반짝반짝, 살랑살랑, 끄덕끄덕, 홱, 흐느적흐느적, 길쭉길쭉, 대롱대롱, 가득, 소복소복, 뽕, 우당탕, 빵빵 등을 자유롭게 표현해 보세요.

▌ 캘리그라피 일기를 써 보세요.

다른 글보다 일기를 쓸 때 감정 표현이 분명해집니다. 삶의 희로애락을 캘리그라피에 표현해 보세요.

▌ 나만의 글씨를 연구해 보세요.

캘리그라피를 어느 정도 공부했다면 자신만의 글씨를 찾는 것이 중요합니다. 그동안 봐 왔던 글씨와는 다른 개성 있는 자신만의 글씨를 찾아보세요.

▌ 글씨를 따라 써 보고, 분석해 보세요.

분야별 글씨 디자인을 조사 및 분석하고 따라 써 보세요. 스스로 판단하는 것이 어렵다면 주변 의견을 받아 보는 것도 좋아요.

▌ 레이아웃에 따른 캘리그라피를 연습해 보세요.

프로젝트를 진행할 때 이미 상품이나 광고 레이아웃이 정해진 경우 레이아웃을 고려하여 캘리그라피를 써야 합니다. 캘리그라피를 더할 상품이나 광고를 선정하고 레이아웃에 맞춰 쓰는 것을 연습해 보세요.

캘리그라피에서 꼭 필요한 작업만 익혀 꾸준히 연습합니다. 하루에 2~3시간, 총 14회로 매일매일 꾸준히 연습하면 2주 만에 캘리그라피를 자유자재로 다룰 수 있습니다. 하루에 정해진 학습량이 너무 많다면 3일 또는 1주일 정도 기간을 두고 연습하세요.

일정	학습 목표	과제
1일	캘리그라피 기초 이해하기 – 다양한 선 긋기	선 그리기
2일	발묵을 이용한 먹 번짐 익히기 – 한 글자 쓰기	자음과 모음, 한 글자 쓰기
3일	한글의 기본 글꼴과 다양한 글꼴 쓰기	다양한 형태의 한 글자 쓰기
4일	소리, 모양을 표현한 단어 쓰기	자주 쓰는 단어 2~5글자 쓰기
5일	문장의 기본 글꼴 익히기	10자 내 짧은 문장 쓰기
6일	한 단락 정도의 문장 쓰기	시, 노래 작품 만들기
7일	단어에 따라 여러 가지 단어 쓰기	콘셉트에 따라 단어 쓰기
8일	자료조사와 다양한 서체의 로고 쓰기	패키지 로고 쓰기
9일		간판 로고 쓰기
10일		책 표지 쓰기
11일	좋아하는 영화 제목 쓰기	다양한 콘셉트의 웹툰, 영화 제목 쓰기
12일	좋아하는 문구 쓰기	다양한 장법 구성에 따라 쓰기
13일	2단락 이상의 장문 쓰기	장법의 다양한 변화로 아트 상품 장문 쓰기
14일	영문 또는 한글과 장문의 아트 상품 만들기	나만의 캘리그라피 작품 만들기

캘리그라피 10년 경력의 작가들이 실제 개인 또는 그룹으로 진행한 캘리그라피 강의 커리큘럼에 맞춰 실전 교육, 프로젝트 작업 과정, 전각 등을 친절하게 설명합니다.

실전편

글자 요소를 조화롭게 배치하여 다양한 형태의 글꼴 제작 방법을 알아봅니다. 단어나 문장에 따라 직접 써 볼 수 있는 연습장 형태의 트레이닝에서 학습한 글자 외에도 자유롭게 써 볼 수 있습니다. QR 코드를 인식해 작업 과정을 직접 영상으로 보면서 쉽게 익힐 수 있는 동영상을 확인해 보세요. 그리고 캘리그라피를 학습한 수강생들의 작품을 통해 도구나 표현 등을 살펴보세요.

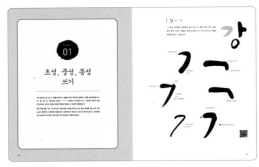
한 글자 쓰기

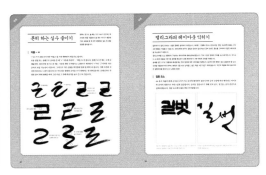
흔히 하는 실수 줄이기 & 캘리그라피 레이아웃 익히기

단어 쓰기

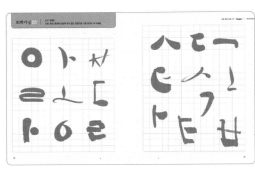
트레이닝

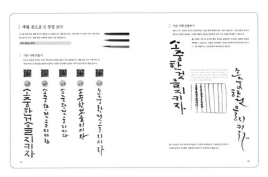
장문 쓰기

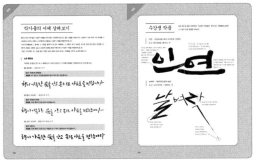
작가들의 서체 살펴보기 & 수강생 작품

순수작품편

이 책의 저자이자 캘리그라피 작가들의 작품을 살펴보면서 단어, 문장을 뛰어넘어 순수한 작품을 완성해 전시로 이어지도록 노력해 보세요.

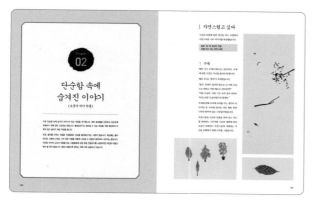
단순함 속에 숨겨진 이야기_오문석 작가 작품

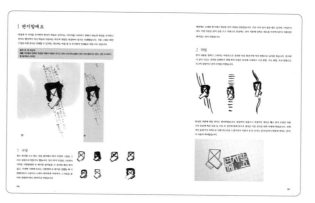
손으로 부르는 노래_왕은실 작가 작품

전각편 & 인터뷰

캘리그라피와 함께 공간적인 균형과 조화를 고민하여 탁월한 전각을 만드는 방법에 대해 알아봅니다. 또한, 전문적으로 전각을 다루는 작가들의 인터뷰도 살펴봅니다.

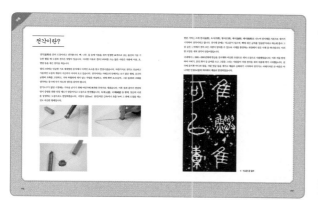
전각

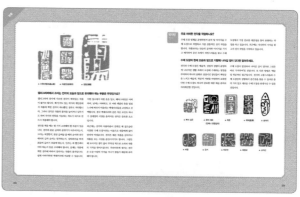
전각 작가 인터뷰

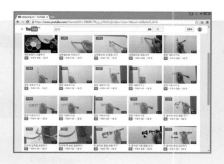

동영상 파일 확인 방법

캘리그라피 작업 과정을 직접 보면서 익힐 수 있는 동영상 파일은 스마트폰에 바코드 인식 애플리케이션을 설치하고 실행시켜 바코드 검색을 선택한 다음 QR 코드를 인식하여 확인할 수 있습니다. 유튜브 웹 사이트(www.youtube.com)에 접속하여 검색 창에 '왕은실, 오문석의 실전 캘리그라피'를 검색하고 동영상을 클릭해서 확인할 수도 있습니다. 한 페이지 안에 여러 개의 QR 코드가 있으면 불필요한 QR 코드를 가리고 스캔하여 원하는 동영상을 확인합니다.

캘리그라피를 작업하기 위해서는 기초부터 이해해야 합니다. 잘된 글씨나 교본을 따라 하는 것에만 그치지 말고 캘리그라피 기본을 익혀 콘셉트에 따라 다양한 표현을 연구해 보세요. 같은 도구라도 표현 방법에 따라 달라지므로 도구를 자유자재로 다뤄 많이 쓰고 공부하면서 자신만의 글씨를 찾아보세요.

1 다양한 도구 살펴 보기

글자를 쓸 수 있는 모든 것은 캘리그라피의 도구가 됩니다. 필기도구로는 붓 외에도 나무젓가락, 롤러, 빨대, 수세미, 스펀지, 펜촉, 립스틱, 휴지 등 콘셉트에 따라 다양한 도구를 사용할 수 있습니다. 여기서는 가장 대표적인 도구에 대해 알아보겠습니다.

① 붓

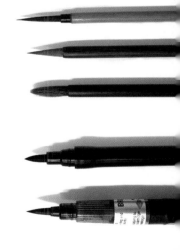

글씨를 쓰는 붓은 대부분 동물 털로 만들어집니다. 가장 많이 사용하는 붓은 양털로 만든 양호필입니다. 양호필은 부드럽고 다양한 변화를 보여 줄 수 있는 특징이 있습니다. 겸호필 붓은 두 종류 이상의 털을 섞어서 만든 붓으로 탄력이 강한 털을 붓 안쪽에 넣고 부드러운 털을 바깥쪽으로 나오게 하여 탄력과 부드러움을 겸비합니다.

붓을 씻을 때는 흐르는 깨끗한 물에 씻어야 하며 붓걸이 등 붓을 걸어둘 수 있는 곳에 붓털을 아래로 향하게 걸어야 합니다. 특히 여름에 물기가 있는 상태로 붓말이에 말아 보관하면 붓에 곰팡이가 생길 위험이 있으므로 꼭 걸어 두거나 완전히 말린 다음 붓말이에 보관해야 합니다.

② 세필붓

세필은 마구 쓰면 붓이 쉽게 망가지므로 충분히 선을 연습하고 붓털의 중간에서 끝부분 사이가 눌러지도록 힘을 줘야 합니다.

③ 붓펜

세필 붓보다 좀 더 편한 도구인 붓펜의 종류는 다양합니다. 가장 많이 사용하는 붓펜에는 붓처럼 인조 모필로 이루어져 있는 부드러운 붓펜과 둥근 모양으로 사인펜과 같은 질감이지만 사인펜보다 더욱 부드러운 뭉툭한 붓펜이 있습니다.

④ 나무젓가락, 펜촉, 마카

나무젓가락은 딱딱한 이미지와는 다르게 둥근 모양으로 쓰여 전체적으로 부드러운 느낌을 줍니다. 펜촉은 얇기 때문에 작고 아기자기한 서체로 편지글에 어울립니다. 마카는 면적이 넓어 두껍게 써지므로 면을 그대로 사용하지 않고 사선이나 면으로 쓰다 방향을 바꾸면 강약을 표현할 수 있습니다.

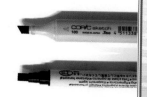

⑤ 워터브러시

보통 세필, 수채화 붓으로 물감을 사용하여 색이 있는 글씨, 그림을 그릴 수 있으며 휴대용 워터브러시도 있습니다. 종류는 크게 두 가지로 왼쪽에서 첫 번째 일반 붓펜과 비슷한 워터브러시 크기에는 대, 중, 소가 있으며 다음은 중간 크기입니다.

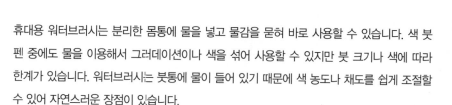

휴대용 워터브러시는 분리한 몸통에 물을 넣고 물감을 묻혀 바로 사용할 수 있습니다. 색 붓펜 중에도 물을 이용해서 그러데이션이나 색을 섞어 사용할 수 있지만 붓 크기나 색에 따라 한계가 있습니다. 워터브러시는 붓통에 물이 들어 있기 때문에 색 농도나 채도를 쉽게 조절할 수 있어 자연스러운 장점이 있습니다.

⑥ 연필, 색연필, 볼펜, 펜

연필, 색연필, 볼펜, 펜 등 오래 사용하여 손에 익은 필기도구를 이용하여 종이 질감, 색에 따라 깔끔하게 쓸 수 있습니다.

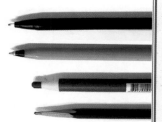

⑦ 컬러 잉크

캘리그라피용 컬러 잉크는 미려한 색상과 깊이 있는 농담 표현이 우수합니다. 검은색, 빨간색, 파란색 등 먹물로는 표현하지 못하는 다채로운 색상을 표현해 짙은 배경색 위에도 쓸 수 있습니다.

2 종이 살펴보기

종이는 먹물 또는 잉크를 잘 흡수하는 것과 잘 번지지 않는 것으로 나뉩니다. 일반적으로 캘리그라피를 연습할 때 화선지(연습지)를 많이 사용합니다. 화선지는 필방이나 문구점에서 쉽게 구입할 수 있습니다. 이외에도 화선지 2장을 겹쳐 만든 이합지, 3장을 겹친 삼합지, 6장을 겹친 육합지 등 용도에 따라 여러 장을 배합할 수 있습니다.

화선지보다 질감이 곱고 섬세하게 먹이 번지는 작품지도 있습니다. 작품지는 다양한 먹색을 표현할 때 편리합니다. 같은 종류의 종이라도 항상 표현되는 형태는 같지 않으며, 종이를 만드는 지역이나 언제 만드는지에 따라 종이 질감이나 번짐에 차이가 있을 수 있습니다.

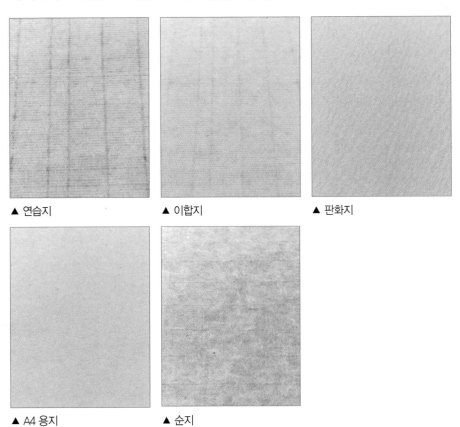

▲ 연습지 ▲ 이합지 ▲ 판화지

▲ A4 용지 ▲ 순지

3 기본 선 긋기

연필, 색연필과 같은 필기도구로 쓸 때는 굳이 선 긋기 연습이 필요 없지만, 운동할 때 준비운동을 하듯이 붓을 쓸 때는 기본적인 훈련이 필요합니다. 특히 큰 붓은 마음대로 움직이지 않기 때문에 사용하기 전에 반드시 선 긋기 연습을 해야 합니다. 아주 작은 세필로 작업하더라도 선 긋기를 연습한 다음 작업해야 붓이 쉽게 망가지지 않습니다.

선 긋기의 가장 큰 목적은 다양한 표현을 위해서입니다. 선 긋기는 붓을 훈련시키는 가장 기본적인 운동으로, 선 긋기를 꾸준히 연습해야 붓이 손에 익숙해져 쓰고자 했던 다양한 획을 표현할 수 있습니다. 실제로 6개월 이상 매일 선 긋기를 연습한 사람들은 필력(筆力: 글씨의 획에서 드러난 힘이나 기운)이 늘어 글씨가 더욱 다양해지고 멋이 살아납니다.

선에 대한 이해는 다양한 표현을 습득하기 위한 기본입니다. 선은 글씨를 구성하는 기본적인 단위이자, 글씨 분위기를 변화시킬 수 있는 중요한 요소이며, 캘리그라피의 기초이므로 선 긋기에 대한 꾸준한 노력이 필요합니다.

① 일정한 굵기의 선 긋기

화선지를 탁자 가운데 두고 팔이 겨드랑이에 붙지 않도록 자세를 바로잡은 다음 붓을 잡습니다. 이때 붓은 손목이 아닌 팔에 의해 움직여야 합니다. 붓에 먹물을 담은 다음 먹물을 적당량 뺍니다. 붓을 가지런히 모아서 시작 부분에 놓고 진행 반대 방향으로 붓을 밀었다가 진행 방향으로 지나가고 선 끝에서 멈춘 다음 붓을 일으켜 세웁니다.

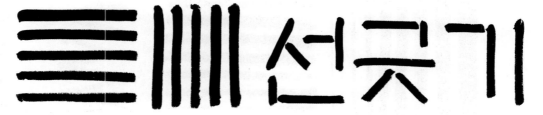

▲ 선 긋기 가로/세로 ▲ 선 긋기 활용

먼저 왼쪽에서 오른쪽으로 굵기를 일정하게 하여 선을 긋습니다. 왼손잡이라면 오른쪽에서 왼쪽으로 선을 긋습니다. 붓을 너무 빠르게 움직이면 화선지에 먹물이 다 번지지 않아 붓을 길들이기에 더욱 오랜 시간이 걸리기 때문에 화선지에 꾹꾹 누른다는 생각으로 붓털 3분의 1 정도를 눌러서 움직입니다. 붓을 너무 느리게 움직이면 먹물이 많이 번져서 중간부터는 선이 굵어집니다.

가로 선을 연습했다면 세로 선을 연습해 봅니다. 가로 선은 왼쪽에서 오른쪽으로 긋기 때문에 크게 불편하지 않지만 세로 선은 위에서 자신의 몸쪽으로 긋기 때문에 선이 삐뚤어지기도 합니다. 이때 선이 삐뚤어지는 것을 신경 쓰기보다 정확하게 표현하는 것이 중요합니다.

책상에 앉아서 작업할 때는 시선이 아래로 향하기 때문에 팔을 움직이기 불편할 수 있으므로 서서 연습하는 것도 좋습니다. 서서 쓰면 화선지의 넓은 부분이 전체적으로 보이고 팔이 몸에 닿지 않아서 편하게 세로 선을 쓸 수 있습니다.

선 긋기만 하다 보면 지루해지기 마련입니다. 선 긋기의 지루함을 덜기 위해 단어, 가족 이름, 친구 이름 등으로 연습해도 좋습니다. 중요한 것은 붓을 자연스럽게 쓰기 위한 선 연습이라는 것을 잊지 마세요.

② 다양한 굵기의 선 긋기

모든 글자를 일정한 획으로 표현하지 않기 때문에 붓 하나로 다양한 굵기의 선을 긋는 연습이 필요합니다. 만약 가장 굵은 선을 표현하기 위해 붓털을 지면 끝까지 누르면 다음 선을 표현할 때는 붓이 모두 갈라져서 표현할 수 없습니다. 굵은 획을 표현할 때는 붓의 2 분의 1 정도만 눌러 표현하고 점점 힘을 빼서 가는 획을 표현합니다.

다음과 같이 가로, 세로로 다양한 굵기의 선을 긋는 연습을 하세요. 그리고 일정한 굵기의 선 연습에서 썼던 이름들을 다양한 굵기로 써 보세요. 글씨뿐만 아니라 가까이 있는 사물들을 다양한 선으로 표현해 보세요. 또한, 글자의 연결선이 자연스럽도록 지그재그, 스프링 모양의 선도 연습해 보세요.

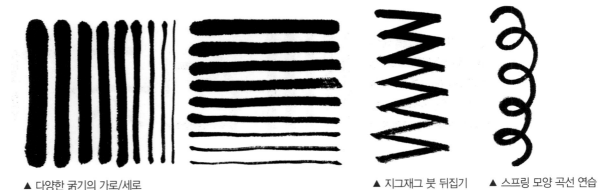

▲ 다양한 굵기의 가로/세로 ▲ 지그재그 붓 뒤집기 ▲ 스프링 모양 곡선 연습

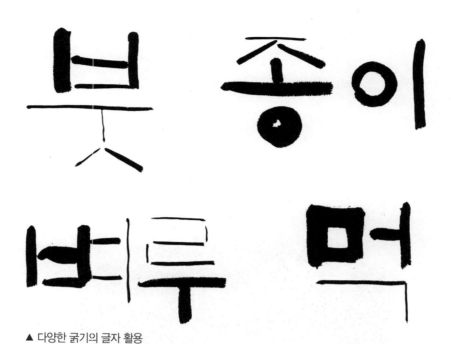

▲ 다양한 굵기의 글자 활용

▲ 다양한 굵기의 그림 활용

Part
01

왕은실, 오문석의 실전 캘리그라피

글꼴 변화 1
― 한 글자 트레이닝

캘리그라피를 연습하는 사람들의 가장 큰 고민은 '다양한 글꼴 표현의 어려움'이라고 합니다. 일반적으로 제각기 다른, 새로운 형태의 글씨만 떠올리기 때문일 것입니다. 이 경우 매번 창의적인 아이디어를 요구하게 되고, 머지않아 고갈된 아이디어에 대한 피로감을 느끼게 됩니다.

이럴 때는 접근 방식을 살짝 바꿔보세요. 서체의 '다양성'이라는 명제를 내 서체를 응용하는 것으로 바꿔서 접근하는 것입니다. 다양성을 혁신적인 것으로 이해하기보다 내 서체의 일부분을 조금씩 다르게 표현해 보면서 다양한 글꼴을 학습 및 생산할 수 있도록 그 과정에서 콘셉트, 의도, 이미지 표현에 적합한 서체를 찾아가는 것입니다.

이러한 방법으로 ① 초성, 중성, 종성에 변화 주기 ② 속도에 변화 주기 ③ 필압에 변화 주기 ④ 농도에 변화 주기 등을 제시할 수 있는데요. 이번 파트에서는 이러한 방법을 이용하여 캘리그라피의 시작이라 할 수 있는 한 글자에 대입하여 어떻게 글꼴을 변화시킬 수 있는지 살펴보겠습니다.

초성, 중성, 종성
쓰기

기본 글자(강, 돌, 몸, 숯, 톱)를 바탕으로 글꼴에 관해 직관적인 형태와 느낌을 살펴보겠습니다. '강', '몸', '돌', '숯', '톱'이라는 글자는 'ㄱ'~'ㅎ' 사이에서 가장 많이 쓰고, 기초적인 획부터 어렵게 생각하는 글자로 자음과 모음에 적용해 연습할 수 있도록 선별했습니다.

획의 진행 방향, 각도, 크기와 굵기 변화 등에 차이를 두면서 초성, 중성, 종성을 직접 쓰며 어떤 느낌과 형태인지, 콘셉트에 어울리는지, 조형적으로 완성도가 있는지 생각해 봅니다. 글자들을 모아 살펴보고 여기에서 영감 얻어 다른 글자에도 적용해 보세요.

강 — ㄱ

'ㄱ'에서 가로획과 세로획의 길이 차이, 두 획의 각도 차이, 세로획이 뻗어 나가는 방향성, 획의 굵기와 크기 차이 등으로 다양한 변화를 만들 수 있습니다.

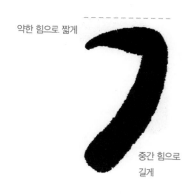

약한 힘으로 짧게

중간 힘으로
길게

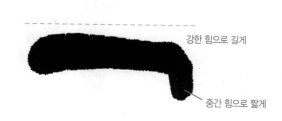

강한 힘으로 길게

중간 힘으로 짧게

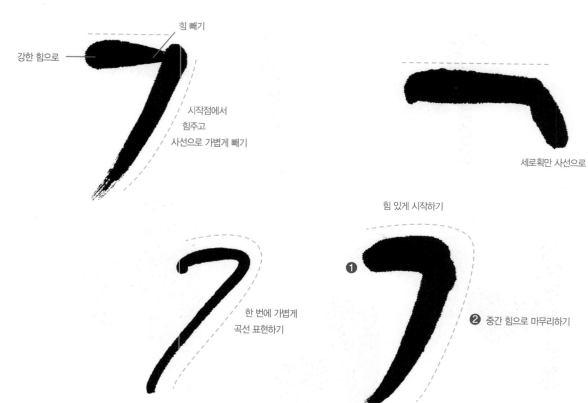

강한 힘으로

힘 빼기

시작점에서
힘주고
사선으로 가볍게 빼기

세로획만 사선으로

한 번에 가볍게
곡선 표현하기

힘 있게 시작하기

❶

❷ 중간 힘으로 마무리하기

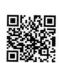

| 강 - ㅏ

'ㅏ'에서도 세로획의 시작 방향과 가로획 사이의 크기, 굵기, 길이 차이, 가로획 형태 등으로 작은 차이를 나타낼 수 있습니다.

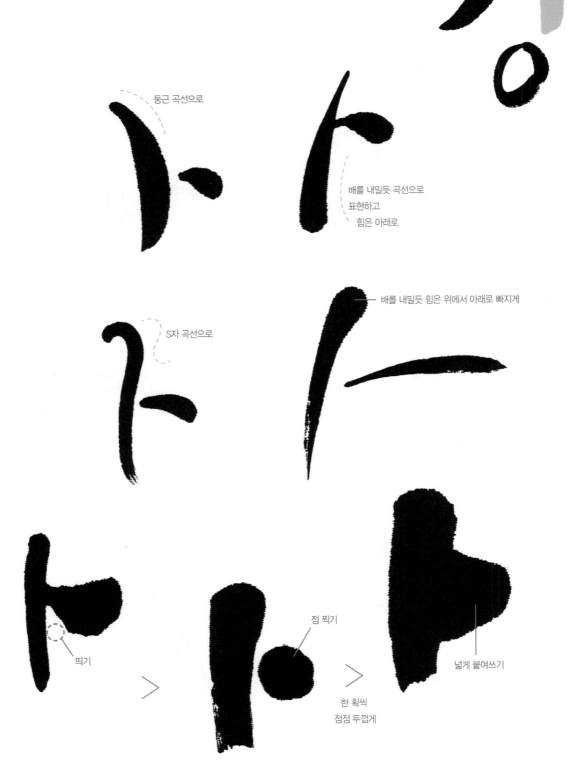

둥근 곡선으로

배를 내밀듯 곡선으로
표현하고
힘은 아래로

배를 내밀듯 힘은 위에서 아래로 빠지게

S자 곡선으로

띄기

점 찍기

한 획씩
점점 두껍게

넓게 붙여쓰기

강 - ㅇ

'ㅇ'은 하나의 획으로 구성되어 변화를 주기 힘들지만, 원의 안쪽
공간 차이와 획의 시작점 등으로 변화를 줄 수 있습니다.

굵기 변화 주기

붓을 1/3 정도의 힘으로
눌러 쓰기

강한 힘으로 돌리기

중간 힘으로 마무리하기

힘을 많이 주고 굵게 쓰기

시작은 약하게

끝도 약하게 마무리하기

중간 정도의 힘으로
한 번에 돌리기

밑에서 시작하여
가볍게 돌리기

돌 – ㄷ

변화 요소를 기준으로 'ㄷ'에도 여러 가지 형태를 나타냅니다. 어떤 'ㄷ'을 사용했을 때 여러분이 생각하는 돌의 느낌이 나타나는지 살펴보세요.

붓의 2/3 정도를 눌러 굵게 쓰기

시작은 가볍게, 마무리는 굵게
하여 물방울이 맺히듯이 쓰기

시작 부분은 약하게

시작 부분보다 굵게

같은 힘으로 둥글게 쓰기

다른 획보다 굵게 쓰기

곡선으로 구부려 쓰기

너무 길지 않게 주의

각도를 적용해 쓰기

힘을 빼고
사선으로 쓰기

| 돌 – ㅗ

기본 글꼴을 바탕으로 다양한 형태의 모음을 써 봅니다.

큰 점 찍기

붓을 2/3 정도를 눌러 네모 모양으로
시작한 다음 점점 힘 빼기

사선으로 쓰기

나뭇잎 모양으로
길게

가볍게 점 찍기

네모 모양으로 시작하고
일직선으로 쓰기

연결선은 얇게

짧게 마무리

나뭇잎 모양으로

붓을 1/3 정도 눌러 찍듯이

가볍게 연결하여 곡선으로

가볍게 시작하는 곡선으로
점을 찍듯이 마무리하기

붓 모양 그대로 찍기

웃는 입 모양으로

강

힘을 조절하여 한 번에 쓰기

중

약

돌 — ㄹ

'ㄹ'은 활용할 수 있는 획이 많고 유려한 느낌을 표현하기 좋아서 시각적인 포인트로 활용합니다. 글자 중심의 기울기, 획의 진행 각도와 방향, 분리 등을 고민하면서 개성 있는 형태를 찾아보세요.

시작은 약하게

끝은 두껍고 둥글게 쓰기

상하 공간은 균등하게
S자를 그리듯이 연결하기

각도에 변화 주며 쓰기

둥글고 넓적하게 쓰기

바위가 층층이 쌓인 것처럼
① ❷ 굵게 쓰기
❸
❹

3자에 꼬리가 생기는 것처럼

네모 모양으로 힘을 많이 주어 쓰기

15° 정도 되도록 낮게 쓰기

슛 – ㅅ

초성과 종성에 반복되는 'ㅅ'은 어떻게 배치해야 할까요? 'ㅅ' 다음의 'ㅠ'와 같이 아래로 향하는 획이 많은 종성이 오면 'ㅅ' 사이를 넓게 써야 공간이 넓어 보이지 않습니다. 종성의 'ㅅ'은 의미와 표현에 따라 다양하게 써도 좋습니다.

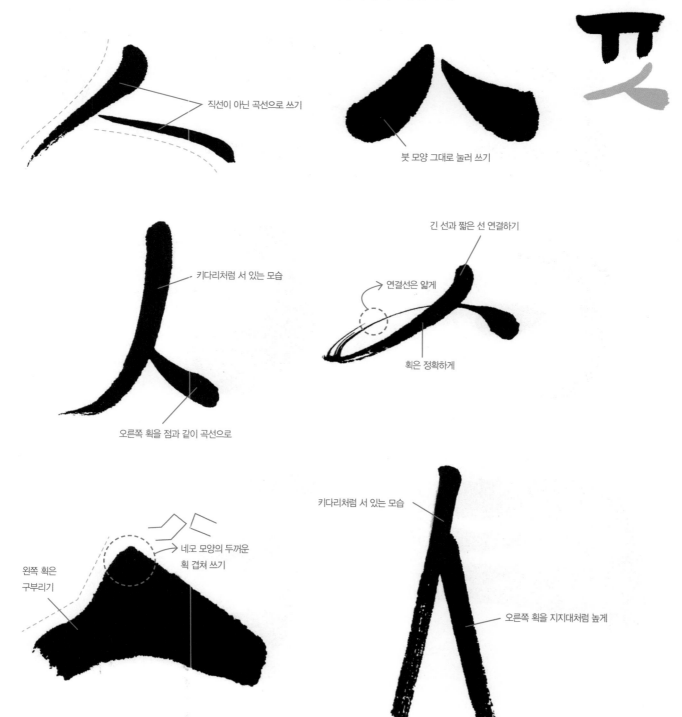

직선이 아닌 곡선으로 쓰기

붓 모양 그대로 눌러 쓰기

키다리처럼 서 있는 모습

오른쪽 획을 점과 같이 곡선으로

긴 선과 짧은 선 연결하기

연결선은 얇게

획은 정확하게

키다리처럼 서 있는 모습

왼쪽 획은 구부리기

네모 모양의 두꺼운 획 겹쳐 쓰기

오른쪽 획을 지지대처럼 높게

톱 - ㅌ

하나의 자음에서도 획의 굵기, 크기에 차이를 두면 다른 이미지를 표현할 수 있으므로 여러 가지를 적용해 보세요.

중간 정도의 힘으로
속도감이 느껴지게
끝을 빼기

붓의 1/3 정도를 눌러
가볍게 긴 점 찍기

사선으로 가볍게 쓰기

얇은 선으로 'ㄷ'을 쓰고
상대적으로 점을 굵게 찍기

붓의 1/3 정도를 눌러 모양 만들기

가볍게 쓰기

점점 깊이 눌러 굵게 쓰기

① ② ③

전체적으로 각지게 쓰고
글자 속 공간이 좁아지는 형태에 따라
가운데 획의 굵기 설정하기

좁고 길게 쓰기

가운데만 굵게 쓰기

┃ 톱 – ㅂ

'ㅂ'은 가운데 가로획에 따라 효과적으로 변화를 줄 수 있습니다. 양쪽 세로획에서 어느 한쪽에 획을 붙이거나 뗄 수 있습니다. 가운데 가로획을 뺀 다른 획의 붓질 횟수를 생각해 봅니다.

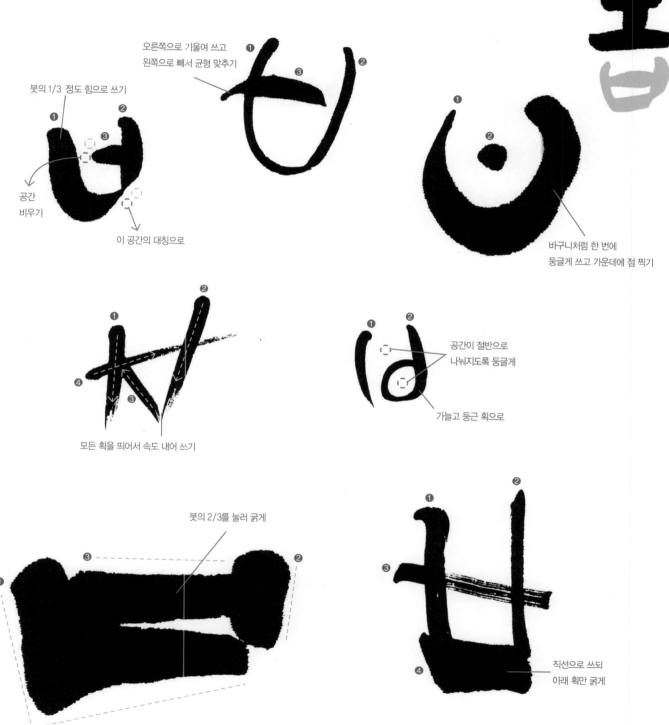

오른쪽으로 기울여 쓰고
왼쪽으로 빼서 균형 맞추기

붓의 1/3 정도 힘으로 쓰기

공간
비우기

이 공간의 대칭으로

바구니처럼 한 번에
둥글게 쓰고 가운데에 점 찍기

모든 획을 띄어서 속도 내어 쓰기

공간이 절반으로
나눠지도록 둥글게

가늘고 둥근 획으로

붓의 2/3를 눌러 굵게

직선으로 쓰되
아래 획만 굵게

27

초성, 중성, 종성
강조하기

한글은 초성, 중성, 종성이 모여 하나의 글자를 이루기 때문에 분리된 요소를 조화롭게 배치하는 과정, 즉 조형적인 완성도를 높이는 데 많은 어려움이 따릅니다. 그러나 한 글자는 하나의 획, 하나의 요소로 구성되는 초성, 중성, 종성에 변화를 주거나 응용할 수 있는 경우의 수가 많으므로 다양한 형태의 글꼴을 만들 수 있습니다.

여기서는 자음과 모음의 조합이 다양한 다섯 글자(강, 몸, 돌, 숯, 톱)를 가지고 글꼴 변화를 살펴 보겠습니다. 한 글자에서 초성, 중성, 종성의 변화와 정해진 틀 안에서 자유로운 배치를 시도해 보세요. 첫 번째 글자를 기본 글꼴로 설정하고 순서대로 초성, 중성, 종성을 강조해 봅니다. 처음 부터 콘셉트를 담는 결과물 형태로 연결시키지 말고 특정 요소 강조를 통한 글꼴 변화에만 집중 하세요.

┃ '강'의 글꼴 변화

각 글자 획의 질감에 따라 달라지는 느낌을 확인하기 위해 연습하도록 합니다.

초성 강조에서는 'ㄱ' 아래 획을 길게 빼서 '강'이 아래로 길게 느껴지도록 써 봅니다. 반대로 'ㄱ'의 가로획을 길게 쓰면 어떨까요? 중성 강조에서는 'ㅏ'에서 가로/세로획을 모두 옆으로 길게 써 봅니다. 종성 강조에서는 'ㅇ'을 크게 써서 '강' 모양을 원형으로 만듭니다.

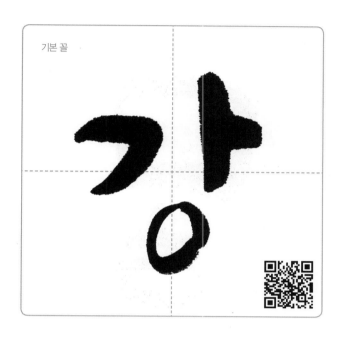

기본 꼴

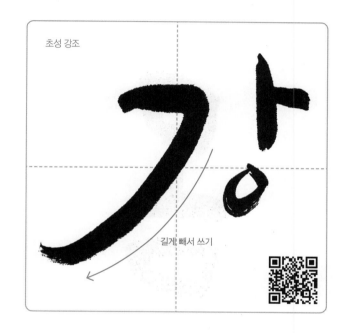

초성 강조

길게 빼서 쓰기

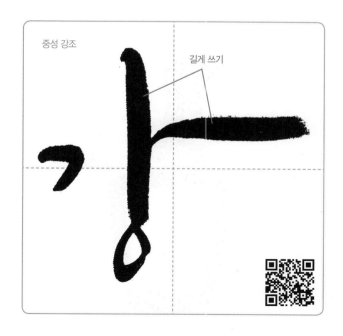

중성 강조

길게 쓰기

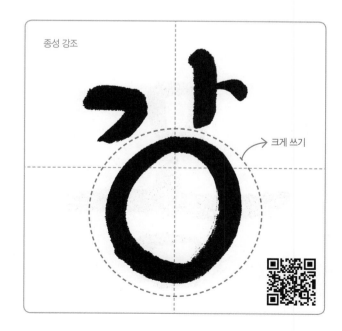

종성 강조

크게 쓰기

'몸'의 글꼴 변화

글씨는 사람과 많이 닮았습니다.

초성의 'ㅁ'을 크게 쓰면 머리가 큰 사람 같고, 중성의 'ㅗ'를 길게 쓰면 팔을 벌린 사람 같습니다. 'ㅗ'에서
세로획마저 길게 쓰면 목이 긴 사람처럼 보입니다. 마지막으로 종성 'ㅁ'을 크게 쓰면 다리를 벌리거나 치
마를 입은 것 같은 모습을 표현할 수도 있습니다. 굵게 쓰면 다리가 두꺼운 사람이 될 수 있으니 자유롭게
써 보세요.

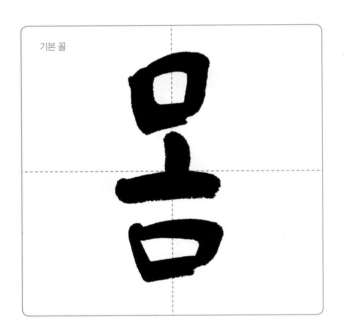

기본 꼴

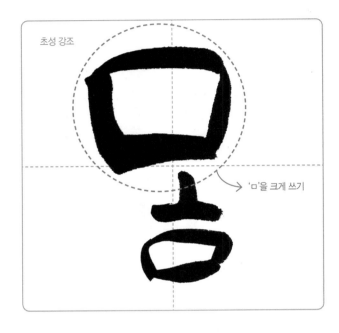

초성 강조

'ㅁ'을 크게 쓰기

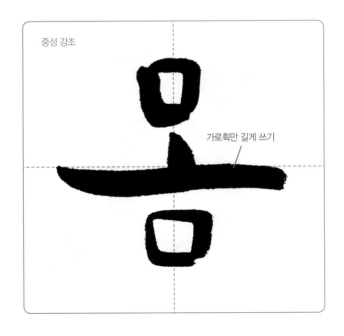

중성 강조

가로획만 길게 쓰기

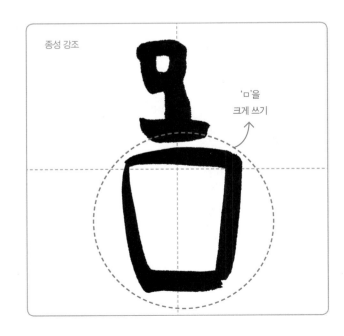

종성 강조

'ㅁ'을
크게 쓰기

'돌'의 글꼴 변화

'돌'이라는 단어는 'ㄹ'에 획이 많으므로 초성, 중성, 종성의 공간이 균등하게 나뉘도록 주의해서 써야 합니다. 그렇지 않으면 초성, 중성 강조에서도 오히려 종성이 강조될 수 있습니다.

초성을 강조한 글자는 역삼각형 돌과 같고, 중성을 강조한 글자는 긴 조약돌 모습입니다. 종성을 크게 강조한 글자가 초성을 강조 글자보다 약해 보이는 것은 굵기 차이 때문입니다. 균등한 공간 분배 연습을 한 다음 굵기를 적용해 써 보세요.

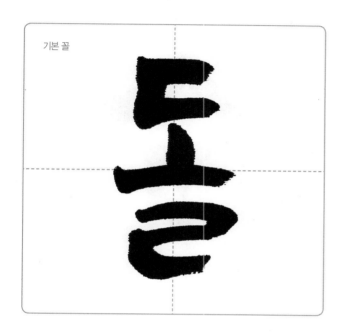

기본 꼴

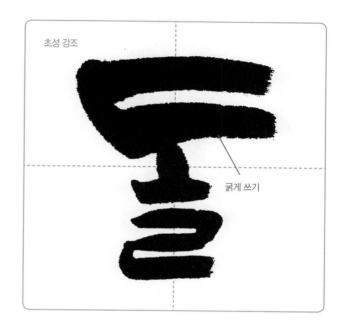

초성 강조

굵게 쓰기

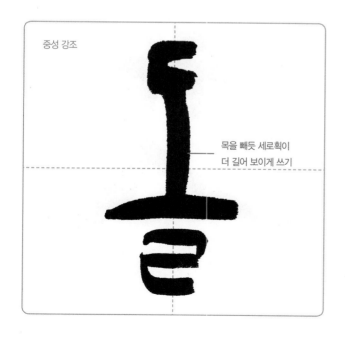

중성 강조

목을 빼듯 세로획이 더 길어 보이게 쓰기

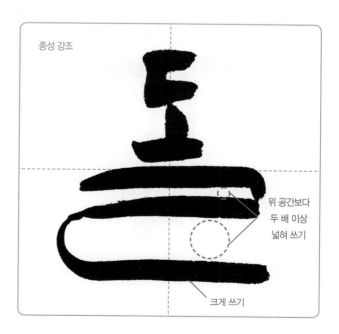

종성 강조

위 공간보다 두 배 이상 넓혀 쓰기

크게 쓰기

'슻'의 글꼴 변화

'ㅅ'은 생각보다 균형있게 쓰기 어렵습니다. 기본꼴에서 받침 'ㅅ'을 살펴보면 왼쪽 획은 길고 오른쪽 획은 짧습니다. 이렇게 서로 지지대와 같은 역할을 하는 획을 가진 자음이 바로 'ㅅ' 입니다.

초성, 중성, 종성에 들어갈 때 서로 어느 위치에서 맞출지 생각하며 써 보는 것이 중요합니다.

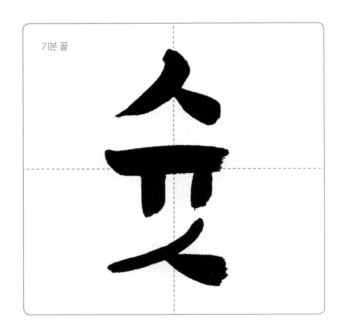

기본 꼴

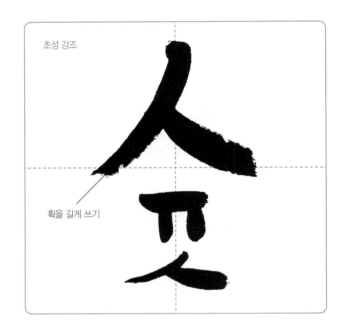

초성 강조

획을 길게 쓰기

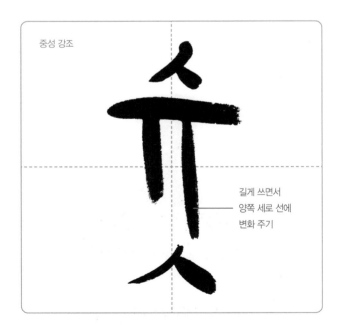

중성 강조

길게 쓰면서
양쪽 세로 선에
변화 주기

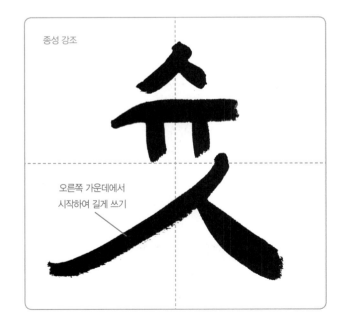

종성 강조

오른쪽 가운데에서
시작하여 길게 쓰기

┃ '톱'의 글꼴 변화

글자를 연습하면서 생각했던 형태가 그대로 표현되기는 어렵습니다. 때로는 어떠한 형태보다는 획의 크기, 굵기 등의 변화를 생각 없이 표현하면서 어울리는 콘셉트를 찾는 것도 중요합니다.

'톱'의 다양한 모습을 상상하거나 획의 질감을 생각하면서 다음과 같이 연습해 봅니다.

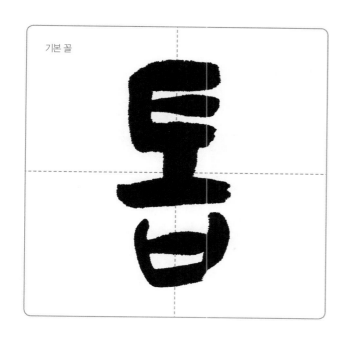

기본 꼴

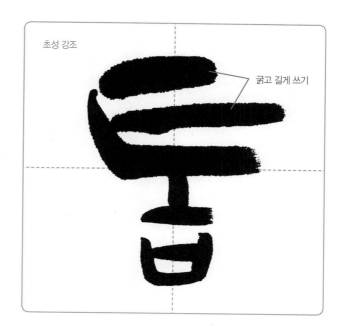

초성 강조

굵고 길게 쓰기

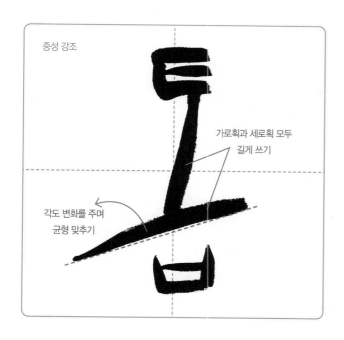

중성 강조

가로획과 세로획 모두
길게 쓰기

각도 변화를 주며
균형 맞추기

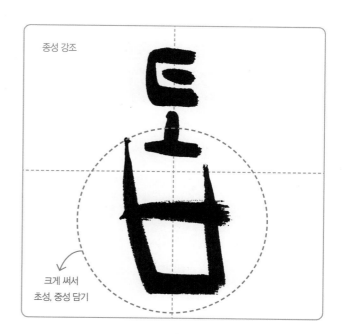

종성 강조

크게 써서
초성, 중성 담기

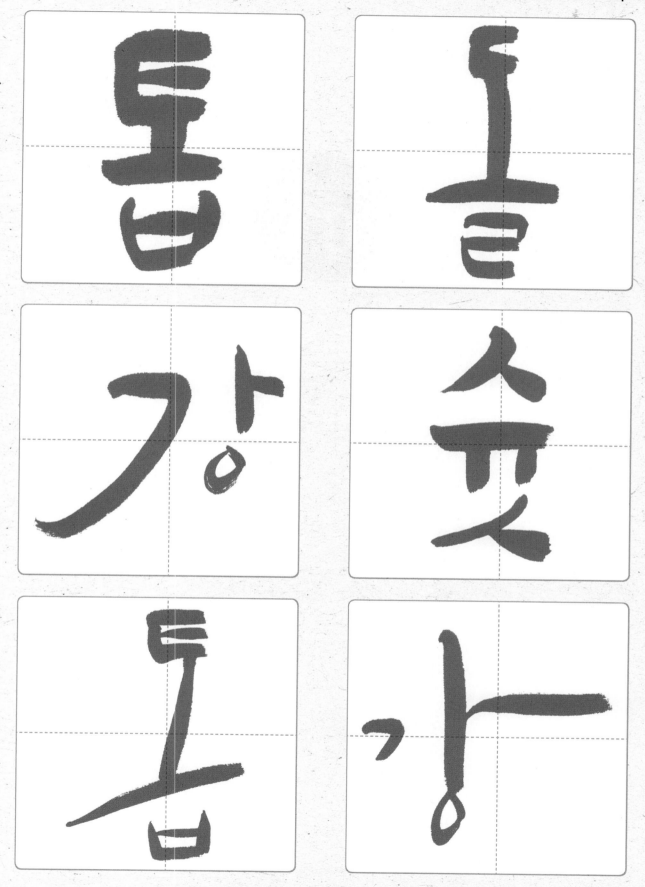

속도
변화 주기

글자의 획을 평행선에 맞춰 빠르게 써도 속도감이 생기지만, 글자를 기울여 사선으로 쓰면 속도감이 더욱 강해집니다. 이때 글자의 크기 변화에 두려움을 가지면 초성, 중성, 종성의 크기가 미세하게 달라집니다. 너무 과도하게 달라지면 안 되지만 확연하게 차이 나도록 쓰기 시작해서 점차 공간에서 다른 글자와의 관계를 생각하며 완성도를 높입니다.

속도에 따른 '강'의 글꼴 변화

글자의 시작 획 각도와 방향이 모든 글자의 기본 형태를 결정하기 때문에 시작 획 각도를 어느 정도 올려 쓸 것인지가 중요합니다.

보통 45° 이하로 설정하는 것이 좋습니다. 그 이상으로 쓰면 한 글자를 쓸 때는 이상이 없어 보이지만 두 글자 이상을 쓰면 글씨가 지면 밖으로 나갈 수도 있습니다. 각도를 잘 설정하여 초성, 중성의 크기 변화를 나타내며 써 보세요.

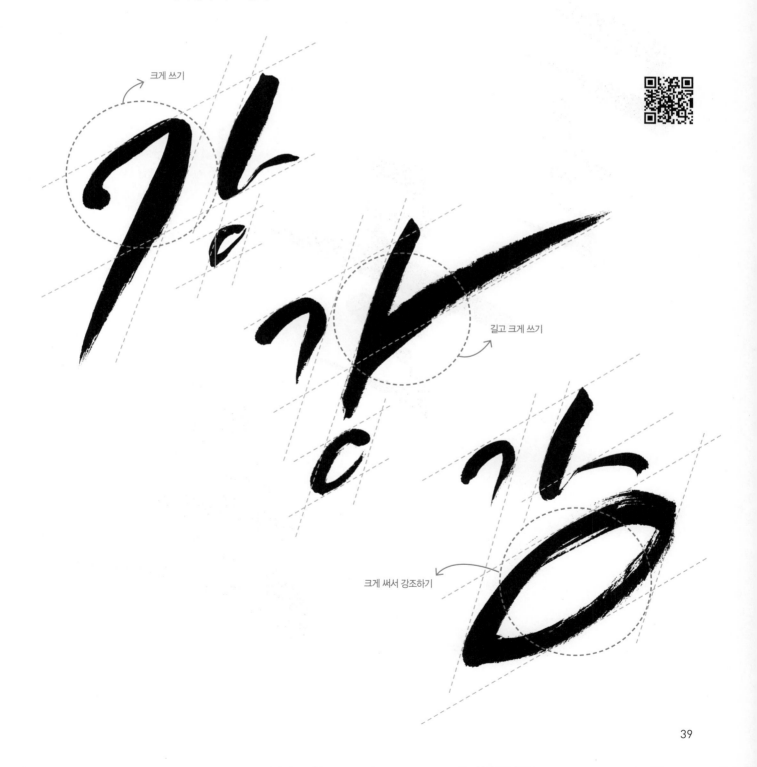

크게 쓰기

길고 크게 쓰기

크게 써서 강조하기

속도에 따른 '돌'의 글꼴 변화

'ㄷ'은 평행한 가로획 왼쪽에 세로획이 있는 글자로, 오른쪽의 뚫린 공간이 시원하지 않으면 글자가 답답해 지면서 균형을 잃기 쉽습니다.

다음과 같이 평행하게 쓰면서 각도를 잘 설정하여 시원해 보이도록 써 보세요.

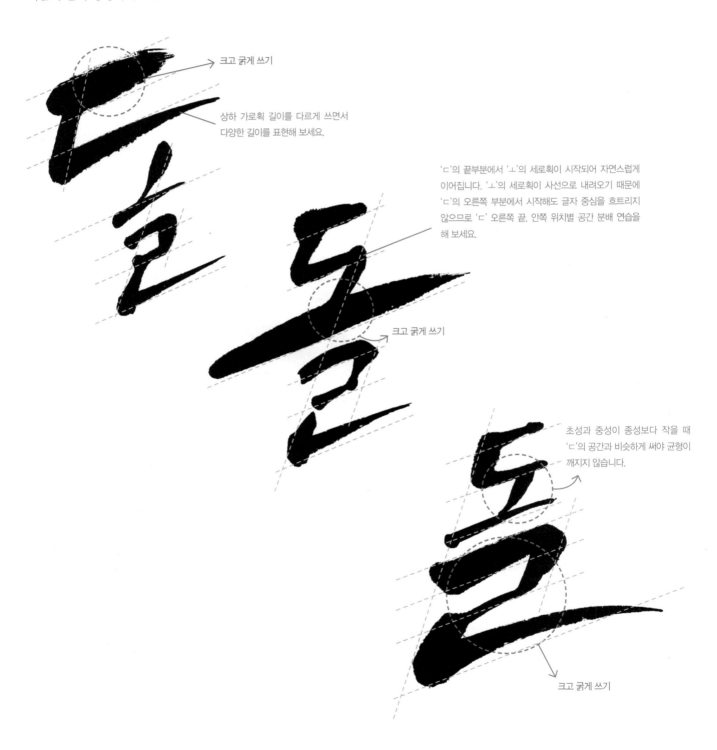

크고 굵게 쓰기

상하 가로획 길이를 다르게 쓰면서 다양한 길이를 표현해 보세요.

'ㄷ'의 끝부분에서 'ㅗ'의 세로획이 시작되어 자연스럽게 이어집니다. 'ㅗ'의 세로획이 사선으로 내려오기 때문에 'ㄷ'의 오른쪽 부분에서 시작해도 글자 중심을 흐트리지 않으므로 'ㄷ' 오른쪽 끝, 안쪽 위치별 공간 분배 연습을 해 보세요.

크고 굵게 쓰기

초성과 중성이 종성보다 작을 때 'ㄷ'의 공간과 비슷하게 써야 균형이 깨지지 않습니다.

크고 굵게 쓰기

속도에 따른 '몸'의 글꼴 변화

'몸' 글자는 'ㅁ'이 두 개나 있고 글자 안에 공간을 만들기 때문에 균등하게 분배되도록 신경 쓰며 'ㅇ'처럼 보이지 않도록 획을 정확하게 써야 합니다. 다음과 같이 'ㅁ'의 오른쪽 아랫부분에 공간을 적용하여 숨구멍처럼 글자가 답답해 보이지 않게 쓰는 것도 좋습니다. 여기서는 속도를 내어 글자를 빠르고 시원하게 쓰는 것이 포인트입니다.

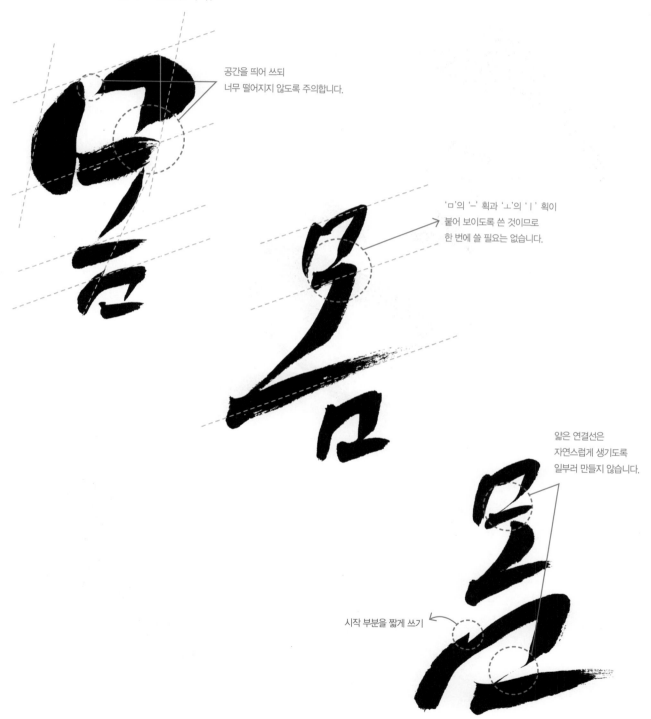

공간을 띄어 쓰되
너무 떨어지지 않도록 주의합니다.

'ㅁ'의 'ㄴ' 획과 'ㅗ'의 'ㅣ' 획이
붙어 보이도록 쓴 것이므로
한 번에 쓸 필요는 없습니다.

얇은 연결선은
자연스럽게 생기도록
일부러 만들지 않습니다.

시작 부분을 짧게 쓰기

41

▎속도에 따른 '슛'의 글꼴 변화

글자의 각도는 항상 비슷하게 설정합니다. '슛' 글자는 'ㅅ'이 많으므로 위치에 따라 획의 길이를 조정합니다. 초성, 중성, 종성 강조에 따라 'ㅅ' 모양이 조금씩 달라집니다.

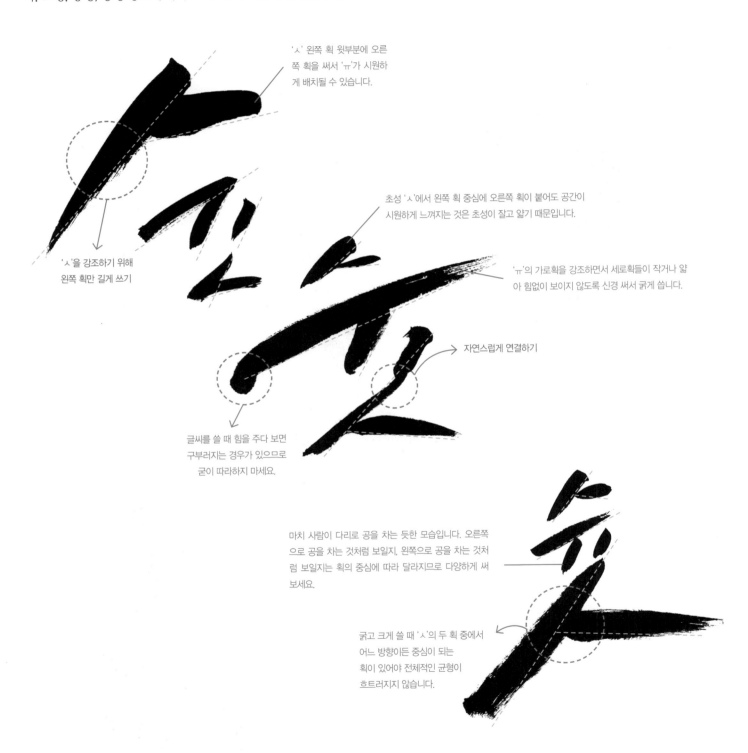

'ㅅ' 왼쪽 획 윗부분에 오른쪽 획을 써서 'ㅠ'가 시원하게 배치될 수 있습니다.

초성 'ㅅ'에서 왼쪽 획 중심에 오른쪽 획이 붙어도 공간이 시원하게 느껴지는 것은 초성이 잘고 얇기 때문입니다.

'ㅅ'을 강조하기 위해 왼쪽 획만 길게 쓰기

'ㅠ'의 가로획을 강조하면서 세로획들이 작거나 얇아 힘없이 보이지 않도록 신경 써서 굵게 씁니다.

자연스럽게 연결하기

글씨를 쓸 때 힘을 주다 보면 구부러지는 경우가 있으므로 굳이 따라하지 마세요.

마치 사람이 다리로 공을 차는 듯한 모습입니다. 오른쪽으로 공을 차는 것처럼 보일지, 왼쪽으로 공을 차는 것처럼 보일지는 획의 중심에 따라 달라지므로 다양하게 써 보세요.

굵고 크게 쓸 때 'ㅅ'의 두 획 중에서 어느 방향이든 중심이 되는 획이 있어야 전체적인 균형이 흐트러지지 않습니다.

속도에 따른 '톱'의 글꼴 변화

다른 글자보다 획이 많은 'ㅌ'과 'ㅂ'은 획 사이 가로획 위치에 따라 분위기나 균형이 달라지므로 좀 더 신경 써야 합니다. 사이 획을 다른 획보다 너무 짧게 쓰면 기본 자음의 균형이 깨지면서 전체 글자에 영향을 주기 때문에 주의하세요. 속도감을 위해 각도를 설정하여 균등한 공간 분배에 중점을 두며 써 보세요.

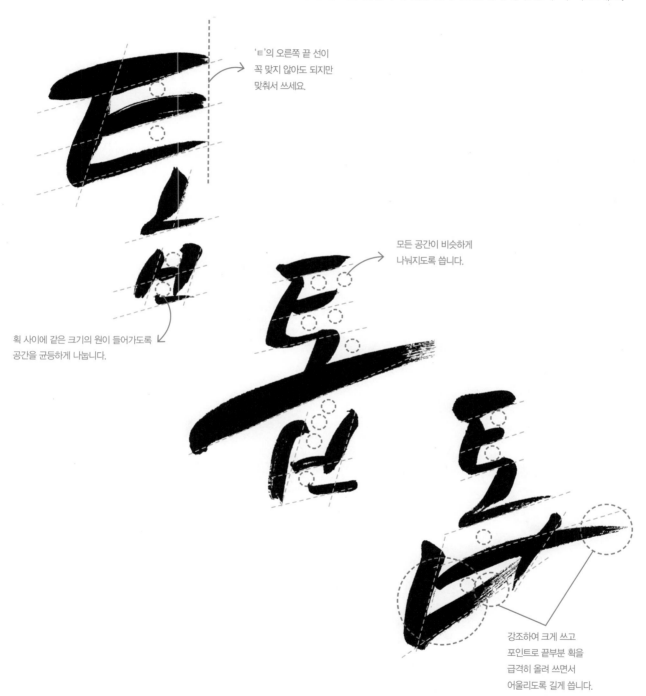

'ㅌ'의 오른쪽 끝 선이
꼭 맞지 않아도 되지만
맞춰서 쓰세요.

모든 공간이 비슷하게
나눠지도록 씁니다.

획 사이에 같은 크기의 원이 들어가도록
공간을 균등하게 나눕니다.

강조하여 크게 쓰고
포인트로 끝부분 획을
급격히 올려 쓰면서
어울리도록 길게 씁니다.

43

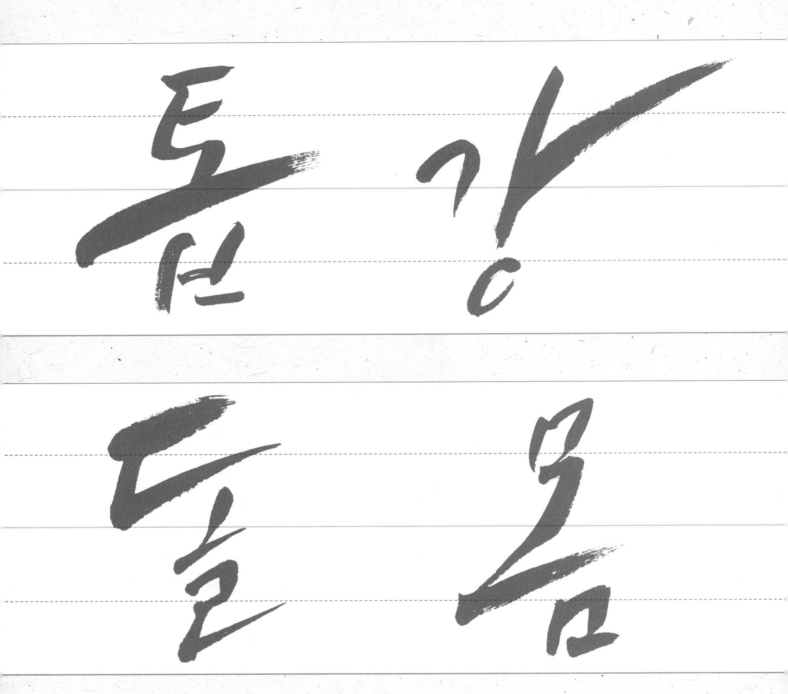

강

돌

믐

웃

04

필압
변화 주기

필압(붓의 힘을 조절하여 눌러서 힘을 가하고, 힘을 빼 가볍게 쓰는 방법)을 적용하여 글자를 써 보세요. 이때 일부러 손을 떨거나 원하는 형태를 그리듯이(붓으로 색칠하듯이) 쓰지 않아야 합니다. 모양을 따라 그리는 것은 쉽지만 다른 글자에 적용하기는 어렵기 때문입니다. 글씨에 기본 글꼴이나 속도 변화를 주는 것보다 필압을 적용하는 것이 좀 더 어려워도 붓을 곧게 세워 바로 잡으면서 자신만의 글꼴을 찾아가는 것이 중요합니다.

필압에 따른 '강'의 글꼴 변화

아직은 붓에 익숙하지 않아 힘 조절이 어려울 수 있습니다. 다음과 같이 필압을 연습해 보고 힘을 조절하여 다른 형태로도 써 보세요. 붓의 1/3에서 절반 정도 힘을 주거나 큰 힘으로 써 보세요.

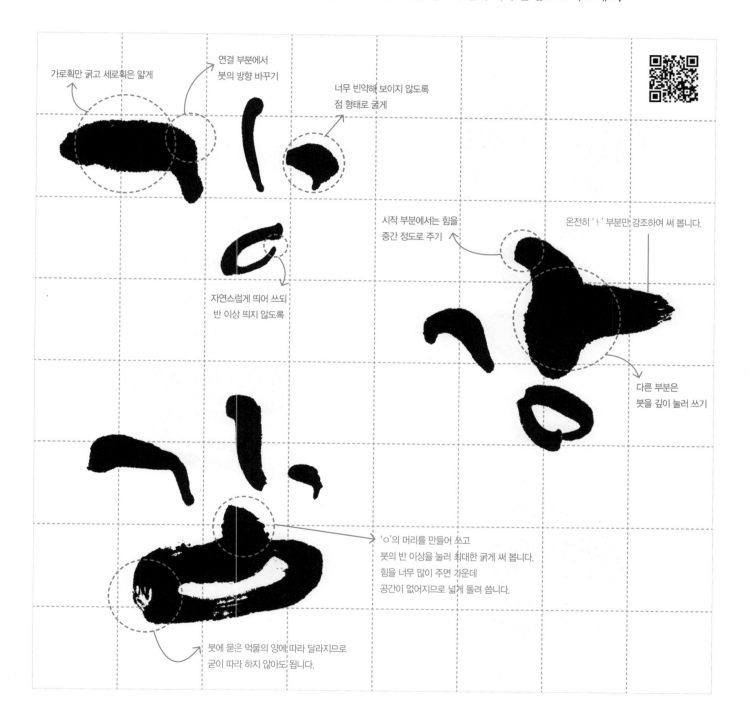

가로획만 굵고 세로획은 얇게

연결 부분에서 붓의 방향 바꾸기

너무 빈약해 보이지 않도록 점 형태로 굵게

자연스럽게 떼어 쓰되 반 이상 띄지 않도록

시작 부분에서는 힘을 중간 정도로 주기

온전히 'ㅏ' 부분만 강조하여 써 봅니다.

다른 부분은 붓을 깊이 눌러 쓰기

'ㅇ'의 머리를 만들어 쓰고 붓의 반 이상을 눌러 최대한 굵게 써 봅니다. 힘을 너무 많이 주면 가운데 공간이 없어지므로 넓게 돌려 씁니다.

붓에 묻은 먹물의 양에 따라 달라지므로 굳이 따라 하지 않아도 됩니다.

필압에 따른 '돌'의 글꼴 변화

초성, 중성, 종성이나 속도 변화 연습에서는 돌 이미지를 직접적으로 느낄 수 없었지만, 필압을 조절하면
울퉁불퉁한 돌의 표면을 느낄 수 있습니다. 획 하나에도 힘에 따라 달라지는 다양한 모습을 표현하세요.

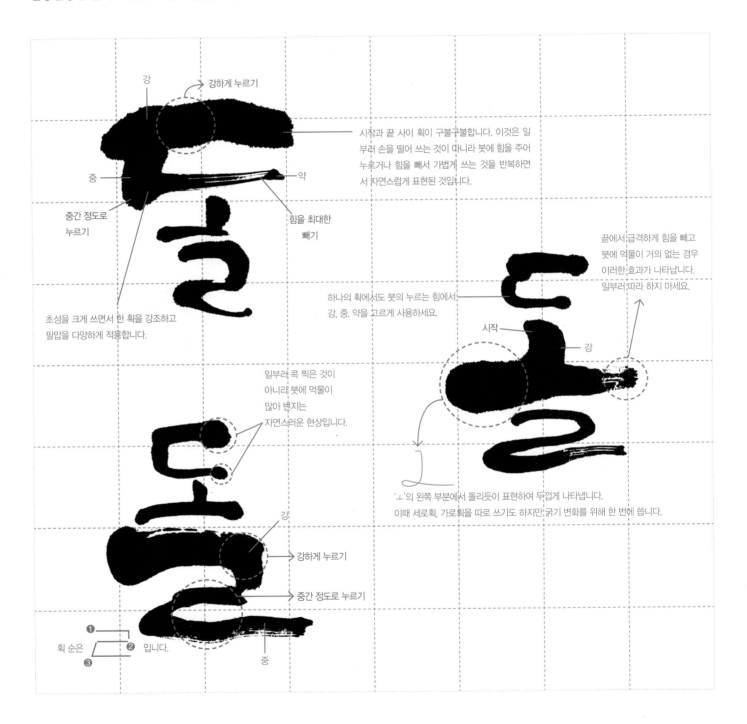

강

강하게 누르기

중

약

중간 정도로
누르기

힘을 최대한
빼기

시작과 끝 사이 획이 구불구불합니다. 이것은 일
부러 손을 떨어 쓰는 것이 아니라 붓에 힘을 주어
누르거나 힘을 빼서 가볍게 쓰는 것을 반복하면
서 자연스럽게 표현된 것입니다.

초성을 크게 쓰면서 한 획을 강조하고
필압을 다양하게 적용합니다.

끝에서 급격하게 힘을 빼고
붓에 먹물이 거의 없는 경우
이러한 효과가 나타납니다.
일부러 따라 하지 마세요.

하나의 획에서도 붓의 누르는 힘에서
강, 중, 약을 고르게 사용하세요.

시작

강

일부러 콕 찍은 것이
아니라 붓에 먹물이
많아 번지는
자연스러운 현상입니다.

강

강하게 누르기

중간 정도로 누르기

'ㅗ'의 왼쪽 부분에서 돌리듯이 표현하여 두껍게 나타냅니다.
이때 세로획, 가로획을 따로 쓰기도 하지만 굵기 변화를 위해 한 번에 씁니다.

❶ ❷ 입니다.
❸

획 순은

중

48

필압에 따른 '몸'의 글꼴 변화

흔히 반복된 자음(ㅁ) 사이에 껴 있는 모음(ㅗ)은 중요하게 생각하지 않습니다. 그러나 모든 획은 각자의
자리에서 빛을 내어 하나의 글자를 완성하므로 공간을 충분히 내어줘야 합니다.

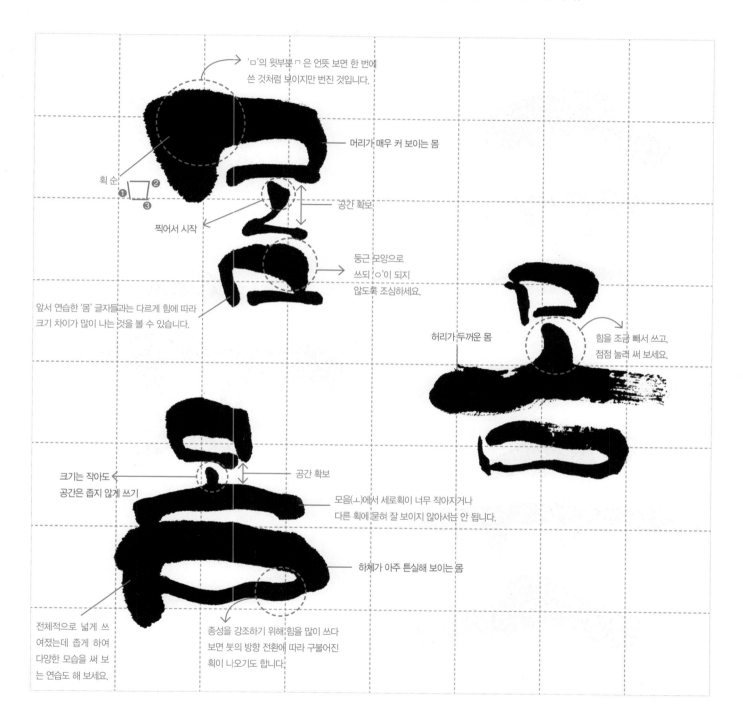

'ㅁ'의 윗부분 ㄱ은 언뜻 보면 한 번에
쓴 것처럼 보이지만 번진 것입니다.

머리가 매우 커 보이는 몸

획 순

찍어서 시작

공간 확보

둥근 모양으로
쓰되 'ㅇ'이 되지
않도록 조심하세요.

앞서 연습한 '몸' 글자들과는 다르게 힘에 따라
크기 차이가 많이 나는 것을 볼 수 있습니다.

허리가 두꺼운 몸

힘을 조금 빼서 쓰고,
점점 눌러 써 보세요.

크기는 작아도
공간은 좁지 않게 쓰기

공간 확보

모음(ㅗ)에서 세로획이 너무 작아지거나
다른 획에 묻혀 잘 보이지 않아서는 안 됩니다.

하체가 아주 튼실해 보이는 몸

전체적으로 넓게 쓰
여졌는데 좁게 하여
다양한 모습을 써 보
는 연습도 해 보세요.

종성을 강조하기 위해 힘을 많이 쓰다
보면 붓의 방향 전환에 따라 구불어진
획이 나오기도 합니다.

필압에 따른 '슷'의 글꼴 변화

필압 연습을 하다 보면 힘을 강하게 주고 약하게 빼면서 자연스럽게 속도 연습도 됩니다. 초성, 중성, 종성
강조에 집중해 쓰지만 그외 획에도 필압을 적용하면서 굵기나 길이 표현도 눈여겨 보며 연습하세요.

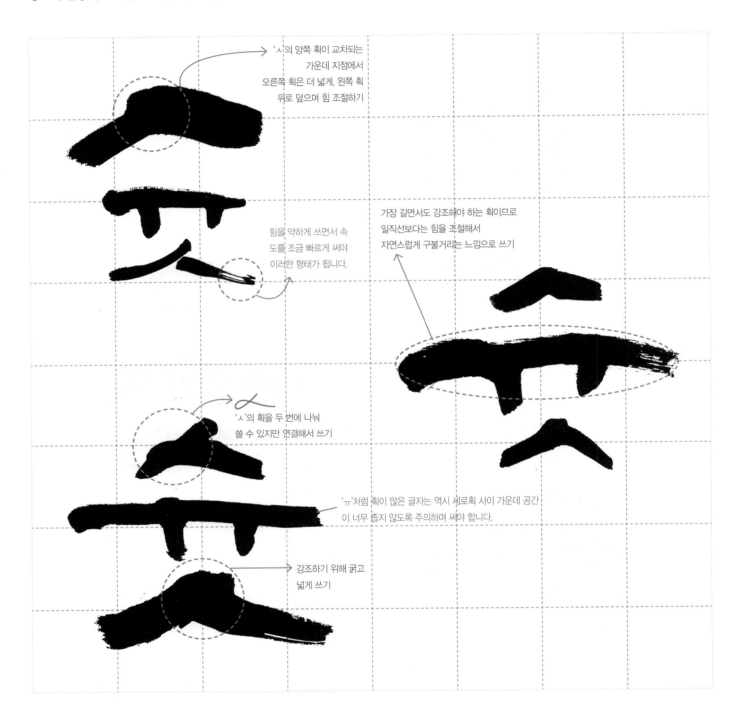

'ㅅ'의 양쪽 획이 교차되는
가운데 지점에서
오른쪽 획은 더 넓게, 왼쪽 획
위로 덮으며 힘 조절하기

힘을 약하게 쓰면서 속
도를 조금 빠르게 써야
이러한 형태가 됩니다.

가장 길면서도 강조해야 하는 획이므로
일직선보다는 힘을 조절해서
자연스럽게 구불거리는 느낌으로 쓰기

'ㅅ'의 획을 두 번에 나눠
쓸 수 있지만 연결해서 쓰기

'ㅠ'처럼 획이 많은 글자는 역시 세로획 사이 가운데 공간
이 너무 좁지 않도록 주의하며 써야 합니다.

강조하기 위해 굵고
넓게 쓰기

필압에 따른 '톱'의 글꼴 변화

크기, 굵기, 길이에 따라 글자 이미지는 달라집니다. 획이 많은 '톱' 글자는 획 변화가 가장 큰 글자로 'ㅂ', 'ㅌ'은 가로획에 따라 분위기가 많이 바뀌어 점이나 선으로 짧고 길게 쓰며 포인트가 되도록 씁니다.

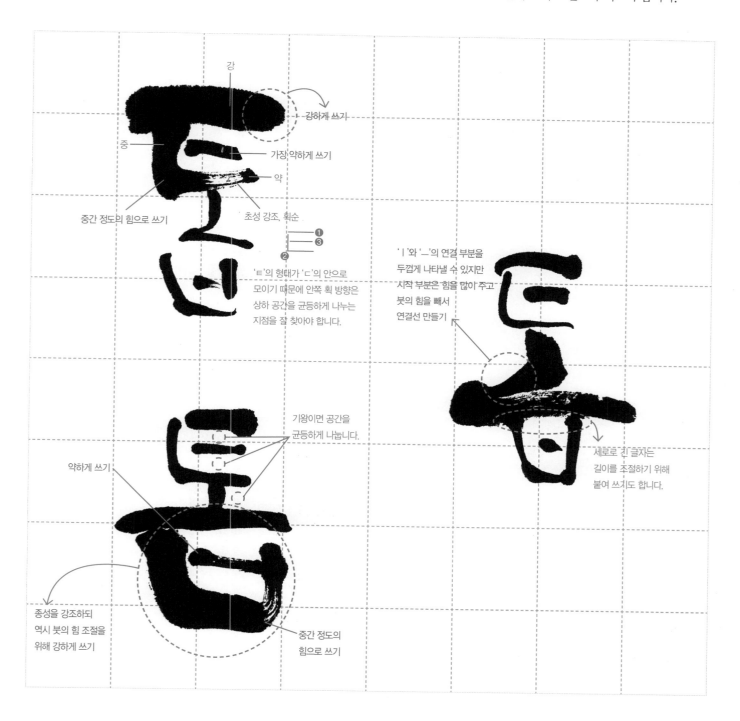

강

강하게 쓰기

중

가장 약하게 쓰기

약

중간 정도의 힘으로 쓰기

초성 강조, 획순

❶
❷
❸

'ㅌ'의 형태가 'ㄷ'의 안으로 모이기 때문에 안쪽 획 방향은 상하 공간을 균등하게 나누는 지점을 잘 찾아야 합니다.

'ㅣ'와 'ㅡ'의 연결 부분을 두껍게 나타낼 수 있지만 시작 부분은 힘을 많이 주고 붓의 힘을 빼서 연결선 만들기

세로로 긴 글자는 길이를 조절하기 위해 붙여 쓰기도 합니다.

기왕이면 공간을 균등하게 나눕니다.

약하게 쓰기

종성을 강조하되 역시 붓의 힘 조절을 위해 강하게 쓰기

중간 정도의 힘으로 쓰기

트레이닝 04

도구: 붓(중)
초성, 중성, 종성의 굵기를 다양하게 써 보세요. 초성의 획 하나에도 힘을 다양하게
줄 수 있습니다.

농도
변화 주기

글자에 농도를 적용하기 위해서는 문방사우(붓, 종이, 먹물, 벼루) 외에도 먹색을 표현하기 위해
물과 먹물의 양을 조절하는 접시와 물통이 필요합니다. 일반적으로 글자에 농도를 표현하면 적게
는 한 글자에서 세 글자밖에 쓰지 못하고 색의 농도를 자주 조절해야 하지만, 그만큼 글자 의미
를 더욱 풍부하게 보여줄 수 있어 농도 조절은 캘리그라피에서 소통의 한 부분을 차지합니다.

먹을 이용한 글꼴 변화

앞서 글꼴, 방향, 힘 등에 따른 다양한 이미지의 글꼴에 대해서 알아봤다면 이번에는 먹을 이용해 다양한 이미지를 표현하는 방법에 대해서 알아보겠습니다. 먹물은 물의 양이 적을수록 연함, 흐릿함, 담백함, 촉촉함 등의 이미지를 표현할 수 있고, 먹물의 양이 많을수록 선명함, 진함, 거침, 단단함 등의 이미지를 표현할 수 있습니다. 먹의 표현 단계는 다음과 같이 다섯 가지 외에도 다양합니다. 미세한 물과 먹물의 양 조절에 따라 더 많은 글꼴을 발견할 수 있으므로 시도하기 바랍니다.

준비물은 붓, 먹물, 벼루 그리고 화선지입니다. 화선지는 두꺼운 화선지(얇은 연습 화선지도 좋으며, 두꺼운 종이를 쓰는 것은 확인하기 쉽고 스캔하기 좋기 때문입니다.) 물이 2/3 이상 채워진 깊은 물통, 지름 15~20cm 이상의 하얀 접시(사기그릇이 좋지만 플라스틱도 괜찮습니다. 사기그릇은 먹색을 투명하게 확인할 수 있어 색을 더 다양하게 볼 수 있습니다.)를 준비합니다. 물통은 연한 색을 쓰기 위해 붓을 씻고, 하얀 접시는 먹색을 단계별로 만들기 위한 팔레트 역할을 합니다. 마지막으로 연습하다가 버린 화선지를 접어 접시 밑에 적당히 준비하세요. 이 화선지는 버리는 종이로 파지(破紙)라고 하며, 물이나 먹물이 너무 많을 때 파지에 물을 빼거나 먹색을 확인하는 과정에서 필요합니다.

먹색을 다양하게 사용하고, 붓을 눕혀서 사용하고, 장시간 연습하고, 다양한 색을 보고 싶다면 접시와 붓을 여러 개 두고 사용하는 것도 좋습니다. 사람마다 기준이 다르기 때문에 예제와 똑같이 표현되지 않을 수 있습니다. 중요한 것은 물의 양이 많을 때 먹물의 양을 다양하게 조절하여 연습하는 것입니다.

먹과 물의 비율을 다음과 같은 비율로 사용하여 연습해 봅니다.

물 80% 먹 20%	물 70% 먹 30%	물 50% 먹 50%	물 30% 먹 70%	물 10% 먹 90%
농묵		중묵		담묵

먹을 응용한 글꼴 변화

연한 먹색과 진한 먹색을 응용하여 초성, 중성, 종성에 각각 번갈아 쓰면서 번지는 형태에 대해서도 알아보세요. 번짐에 익숙해지면 표현하고자 하는 이미지를 더욱 정확하게 표현할 수 있습니다.

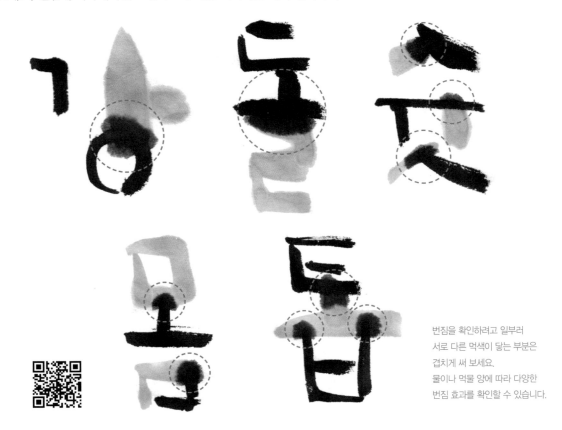

번짐을 확인하려고 일부러
서로 다른 먹색이 닿는 부분은
겹치게 써 보세요.
물이나 먹물 양에 따라 다양한
번짐 효과를 확인할 수 있습니다.

삼묵법 표현

한 붓에서 여러 가지 먹색을 한 번에 표현할 수 있는 삼묵법에 대해 알아보겠습니다. 여기서는 쉽게 설명하기 위해 줄무늬로 밀도와 농도를 표현했습니다. 농도처럼 준비물은 붓, 화선지, 먹물, 물통, 접시, 파지입니다.

❶ 깨끗한 붓을 물통에 한 번 담갔다 빼서 물을 적당하게 뺀 다음 먹물을 살짝 찍어 담묵(연한 먹색) 농도를 만들고, 붓 전체를 담묵으로 고르게 만듭니다.

❷ 붓 끝에만 진한 먹물을 살짝 묻혀 접시로 이동하고 붓털 전체를 눕혀 좌우로 붓이 흐트러지지 않도록 조심스레 움직이면 끝부분에 진한 먹물이 서서히 붓 중간에 스며들어 중묵(연한 먹색과 진한 먹색 사이 먹색)의 농도를 만듭니다.

❸ 다시 붓 끝부분만 진한 먹물을 살짝 묻혀 첫 번째보다 덜 눕히고, 접시에서 덜 움직여 뚜렷한 삼묵의 농도를 만듭니다(②처럼 하면 끝부분의 진한 먹색이 자연스럽게 연해집니다).

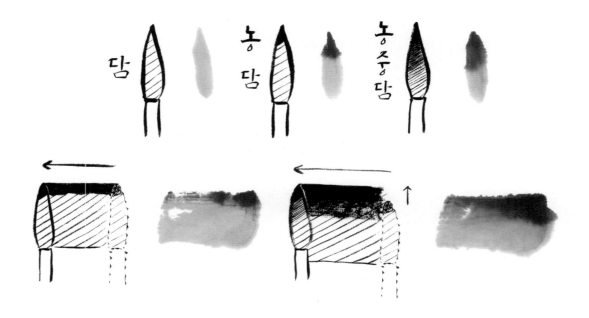

삼묵법을 이용한 글꼴 변화

삼묵법으로 글자를 연습해 보겠습니다. 삼묵법으로 두 글자 이상 쓰면 한 글자마다 색을 만들어야 하며 때로는 2~3개 획만 썼을 뿐인데 붓에 먹물이 없는 경우도 있습니다.

한 번에 모두 다 쓸 수 있는 특별한 방법은 없습니다. 획을 쓸 때마다 먹색을 만들어 써야 하는 수고가 있으므로 접시나 붓을 여러 개 두고 원하는 색을 미리 만들어 이용하는 것이 좋습니다. 어려운 만큼 글씨 표현 방법이 풍부해지므로 열심히 연습하세요.

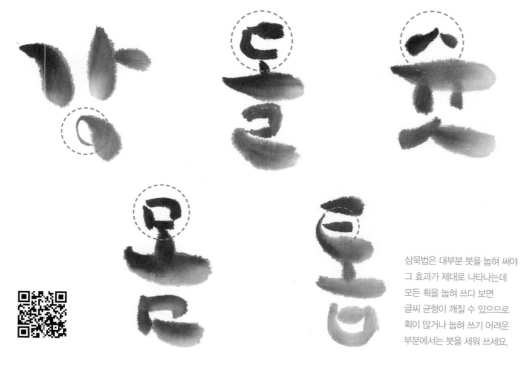

삼묵법은 대부분 붓을 눕혀 써야 그 효과가 제대로 나타나는데 모든 획을 눕혀 쓰다 보면 글씨 균형이 깨질 수 있으므로 획이 많거나 눕혀 쓰기 어려운 부분에서는 붓을 세워 쓰세요.

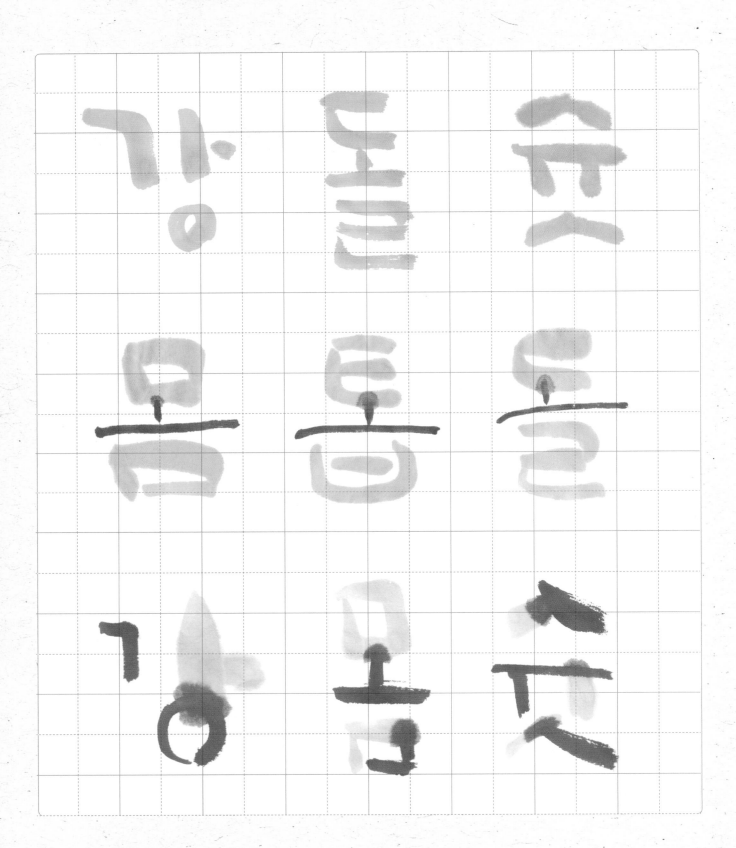

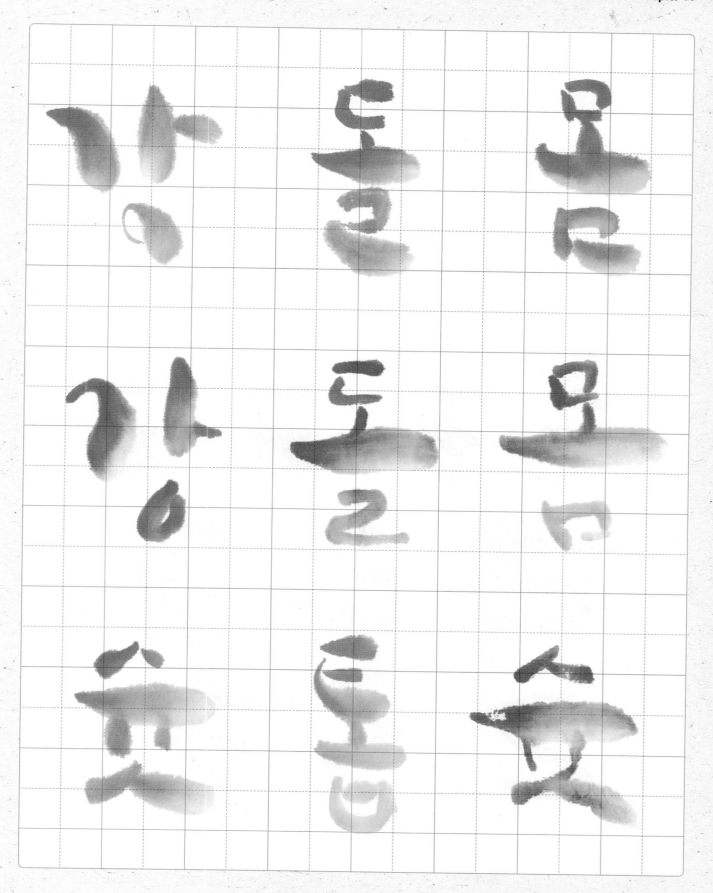

흔히 하는 실수 줄이기

펜이나 붓으로 쓸 때는 도구 차이가 있으며, 화선지에 붓을 이용하여 쓸 때는 번지기 때문에 자음, 모음을 쓸 때 자주 발생하는 실수 및 해결 방법을 알아봅니다.

▎자음 – ㄹ

'ㄹ'은 쓰기 쉬워 보이지만 어렵고 잘 쓰면 예쁘면서 멋있기도 합니다.

보통 연필 또는 볼펜으로 글씨를 쓸 때 'ㄹ' 가운데 부분의 'ㅡ' 획을 두 번 씁니다. 볼펜으로 쓸 때는 크게 문제없지만, 화선지에 붓으로 쓸 때는 가운데 획만 두꺼워지고 균형미가 깨지면서 'ㅌ'이나 '근'자처럼 다른 글자로 보일 가능성이 커집니다. 그러므로 기본 글꼴을 꼭짓점에 맞춰 한 획씩 써 봅니다. 이때 곡선과 직선에 따라서도 느낌이 달라지므로 부드러운 형태의 글자를 쓰기 위해서는 한 번에 씁니다. 트레싱지나 투명한 종이 위에 형태를 따라 그린 다음 그 위에 화선지를 놓고 쓸 수도 있습니다.

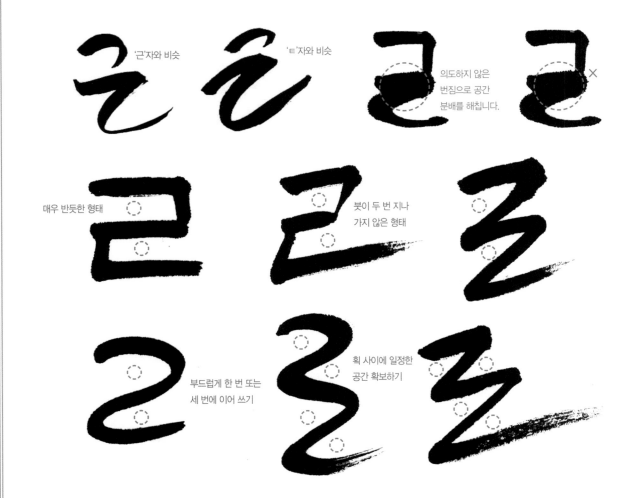

'근'자와 비슷

'ㅌ'자와 비슷

의도하지 않은 번짐으로 공간 분배를 해칩니다.

매우 반듯한 형태

붓이 두 번 지나 가지 않은 형태

부드럽게 한 번 또는 세 번에 이어 쓰기

획 사이에 일정한 공간 확보하기

자음 – ㅎ

'ㅎ'은 획을 연결하면서 다른 획이 추가되거나 없어지기도 하므로 연결되는 동선(흐름)을 정확하게 파악하고 붓의 힘을 조절해서 써야 합니다. 모든 것은 기본에서부터 시작해야 하므로 다음과 같이 첫 번째 획을 세로에서 가로 방향으로 바꿔 연습해 봅니다. 여러 형태로 응용해 보고 어울리는 서체와 함께 써 보세요.

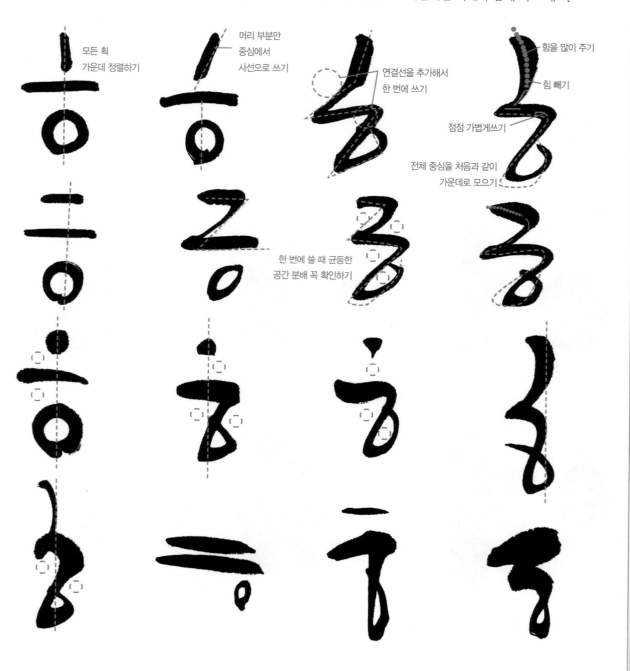

모든 획
가운데 정렬하기

머리 부분만
중심에서
사선으로 쓰기

연결선을 추가해서
한 번에 쓰기

힘을 많이 주기

힘 빼기

점점 가볍게쓰기

전체 중심을 처음과 같이
가운데로 모으기

한 번에 쓸 때 균등한
공간 분배 꼭 확인하기

모음 – ㅓ, ㅑ ㅛ, ㅕ, ㅠ

볼펜으로 글씨를 쓸 때는 문제 없지만 붓이나 붓펜으로 쓸 때는 모음에서 획 사이 중간 획을 모두 작게 쓰거나 하나의 꼭짓점으로 모이게 써서 글자 균형이 흐트러집니다. 흔히 악필이라는 글씨를 보면 모음 부분이 좁거나 작게 표현되어 있죠.

다음의 첫 번째 줄 왼쪽과 오른쪽 글자를 살펴보면 오른쪽 글자는 'ㅇ'과 'ㅣ' 사이의 가로획이나 'ㅛ'의 위쪽 두 획이 길어져서 왼쪽 글자보다 균형적입니다. 극단적으로 이야기하면 모음에서는 짧은 획보다 긴 획이 좋습니다. 예를 들어 '어'자를 쓸 때 획 순서에 따라 'ㅇ'을 먼저 쓰고 'ㅡ', 'ㅣ'를 차례대로 쓰면 'ㅡ' 획이 길어져도 'ㅣ' 획이 'ㅡ' 획 위를 지나가서 자연스럽게 약간 짧아지기 때문입니다. 사선으로 글자를 쓸 때 '야'자는 안으로 모이는 것보다 평행하거나 퍼지는 형태로 쓰는 것이 조화롭고, '유'자는 평행하거나 한쪽 획이 안으로 들어오도록 균형을 맞추는 것이 좋습니다.

원론적으로 접근하면 모든 글자 사이에 같은 크기 원이 들어가도 흰 여백과 글자 사이 공간이 대비되지 않으면 글자 균형의 80%는 안정적인 형태입니다.

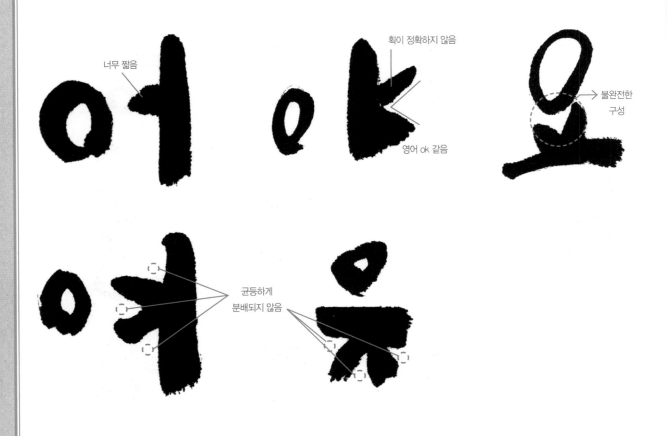

너무 짧음

획이 정확하지 않음

영어 ok 같음

불완전한 구성

균등하게 분배되지 않음

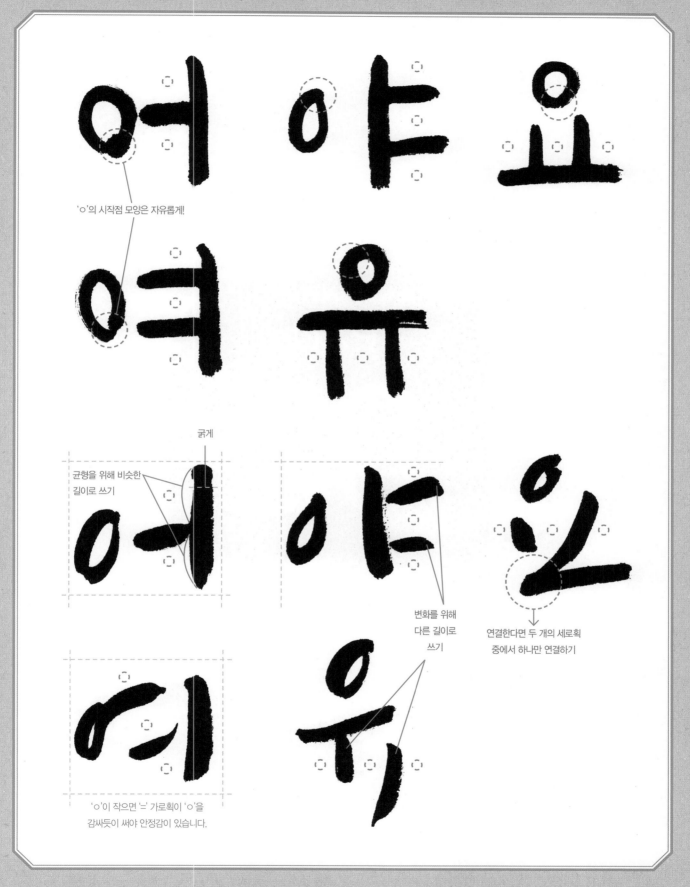

'ㅇ'의 시작점 모양은 자유롭게!

굵게

균형을 위해 비슷한
길이로 쓰기

변화를 위해
다른 길이로
쓰기

연결한다면 두 개의 세로획
중에서 하나만 연결하기

'ㅇ'이 작으면 'ㄴ' 가로획이 'ㅇ'을
감싸듯이 써야 안정감이 있습니다.

Part

02

왕은실, 오문석의 실전 캘리그라피

글꼴 변화 2
- 단어 트레이닝

앞서 한 글자를 기준으로 다양한 변화를 주는 방법에 대해서 알아보았습니다. 한 글자의 균형을 공부했으니 이제 두 글자 이상의 단어에서 초성/중성/종성에 따라, 속도에 따라, 필압에 따라, 농도에 따라 글자가 어떻게 변달라지는지 살펴봅니다. 글자 수는 많아지지만 기본적인 연습 형태는 같습니다. 캘리그라피는 연습 양에 비례하므로 단어 연습도 열심히 해 보세요.

초성, 중성, 종성 크기 변화 주기

지금까지 초성, 중성, 종성의 변화를 통해 다양한 글꼴을 만들고 붓질 속도와 힘의 세기, 먹 농도를 조절하여 한 글자를 각각 다른 느낌으로 작업했습니다.

예를 들어, 마네킹에 옷을 입힐 때 초성, 중성, 종성의 변화는 마네킹 자세를 잡는 과정과 같습니다. 이런저런 동작을 만들며 옷에 가장 적합하고 어울리는 자세를 찾는 거죠. 자세가 잡힌 다음 마네킹에 옷을 입히는 붓질 속도와 힘의 세기, 먹 농도 조절 과정에서 액세서리(표현 기법, 레이아웃, 도구 등)를 활용하면 옷이 더욱 돋보이듯 캘리그라피의 전달력도 높아집니다.

하지만 위의 과정은 정해진 작업 순서가 아닙니다. 순서가 뒤바뀔 수도, 각각의 과정만으로 작업이 끝날 수도, 다른 과정이 추가될 수도 있습니다. 한 글자는 초성, 중성, 종성만 신경쓰면 되었지만 두 글자 이상은 글자 수만큼 늘어나는 획들의 배치가 중요합니다. 쉽게 말해 글줄의 중심이 잘 맞고, 획의 느낌, 통일성이 중요하기 때문에 첫 글자부터 끝 글자까지 집중하여 써 보세요.

두 글자

두 글자는 다섯 글자와 비교하면 통일성 부분에서 크게 어렵지 않습니다. 두 글자의 초성 위치와 종성 위치만 같아도 중심에서 벗어나지 않기 때문입니다.

'연필'이라는 단어는 글자 안에 공간이 있는 'ㅇ', 획이 많은 'ㅍ', 'ㄹ', 'ㅕ', 단순한 획인 'ㅣ', 'ㄴ'으로 구성되어 연습하기 좋은 단어입니다. 앞글자와 뒷글자 위치를 통일하여 써 보세요.

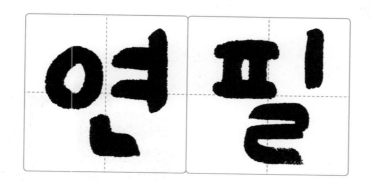

기본 꼴

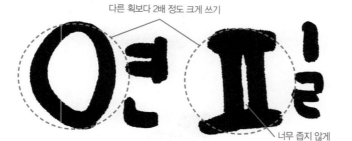

다른 획보다 2배 정도 크게 쓰기

너무 좁지 않게

초성을 크게 쓰면 획이 곧고 통통하지 않지만 기본 꼴보다 귀여운 느낌이 듭니다.

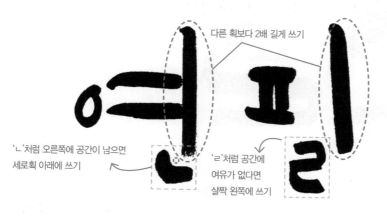

다른 획보다 2배 길게 쓰기

'ㄴ'처럼 오른쪽에 공간이 남으면 세로획 아래에 쓰기

'ㄹ'처럼 공간에 여유가 없다면 살짝 왼쪽에 쓰기

글자 전체를 네모꼴로 생각했을 때 윗부분이 넓고 무게가 실리다 보니 글자가 약간 귀여워집니다.
'ㅕ'와 'ㅣ'는 연필 이미지와 닮아 더욱 드러나도록 발전시켜도 좋습니다.

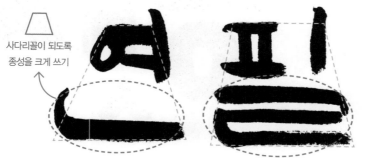

사다리꼴이 되도록 종성을 크게 쓰기

종성이 크고 넓어지면서 유일하게 안정감, 무게감이 생겨 성인이 사용하는 연필 느낌이 나네요. 획의 굵기를 전체적으로 더 굵게 하면 훨씬 묵직해 보이겠죠?

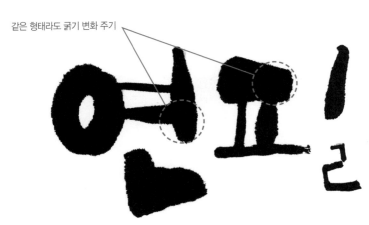

같은 형태라도 굵기 변화 주기

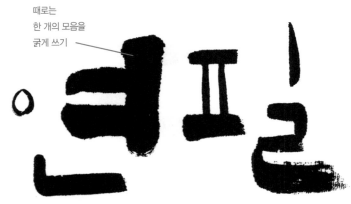

때로는
한 개의 모음을
굵게 쓰기

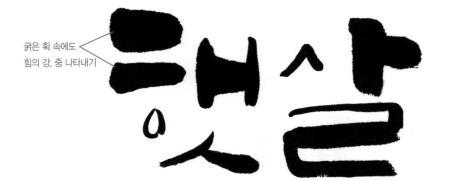

굵은 획 속에도
힘의 강, 중 나타내기

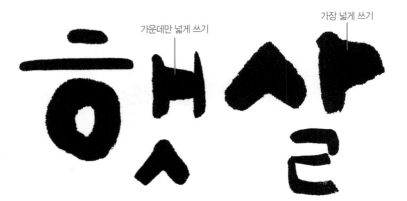

가운데만 넓게 쓰기

가장 넓게 쓰기

▍세 글자

세 글자 역시 두 글자처럼 초성, 중성, 종성 위치만 통일되어도 50% 이상 완성되었다고 볼 수 있습니다. 통일성 연습을 위해 같은 구성의 단어 조합으로 선별했습니다. 모두 'ㅏ'가 들어가며 받침도 단순한 자음으로 통일되어 더욱 쉽게 통일성을 연습할 수 있습니다.

기본 꼴 연습이 잘 되면 초성, 중성, 종성 변화에 따라 글자 위치를 변화시켜 연습해 보세요.

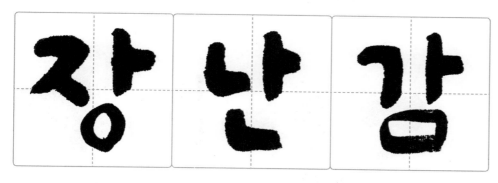

기본 꼴

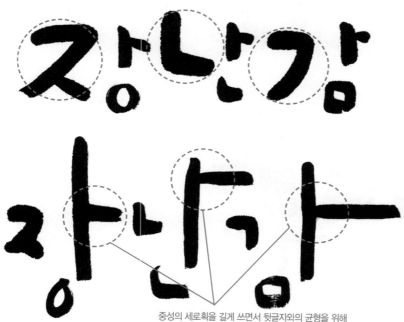

전체 크기에 맞춰 연습한 다음 초성을 크고 굵게 쓰면서 시작 위치를 다르게 하여 율동감을 나타냅니다.

중성의 세로획을 길게 쓰면서 뒷글자와의 균형을 위해 가로획의 위치를 다르게 쓰기

테트리스 게임을 하듯이 글자가 잘 끼워 맞춰지도록 연습합니다.

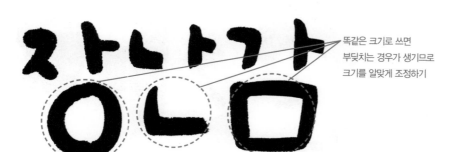

똑같은 크기로 쓰면 부딪치는 경우가 생기므로 크기를 알맞게 조정하기

종성을 강조하여 '연필' 글자와 다르게 무게감, 어른스러움이 덜 느껴집니다. '대'자를 어떻게 해결할 것인지 고민하며 연습해 보세요.
'ㅇ'과 'ㅁ' 안의 공간이 커서 더욱 헐거워 보이고, 중성이 삐뚤빼뚤하여 기울기가 약간씩 달라지는 점과 'ㅇ'의 부드러운 형태를 직선으로 곧게 뻗은 선으로 바꿔 반듯하고 의젓한 느낌을 줄였습니다.

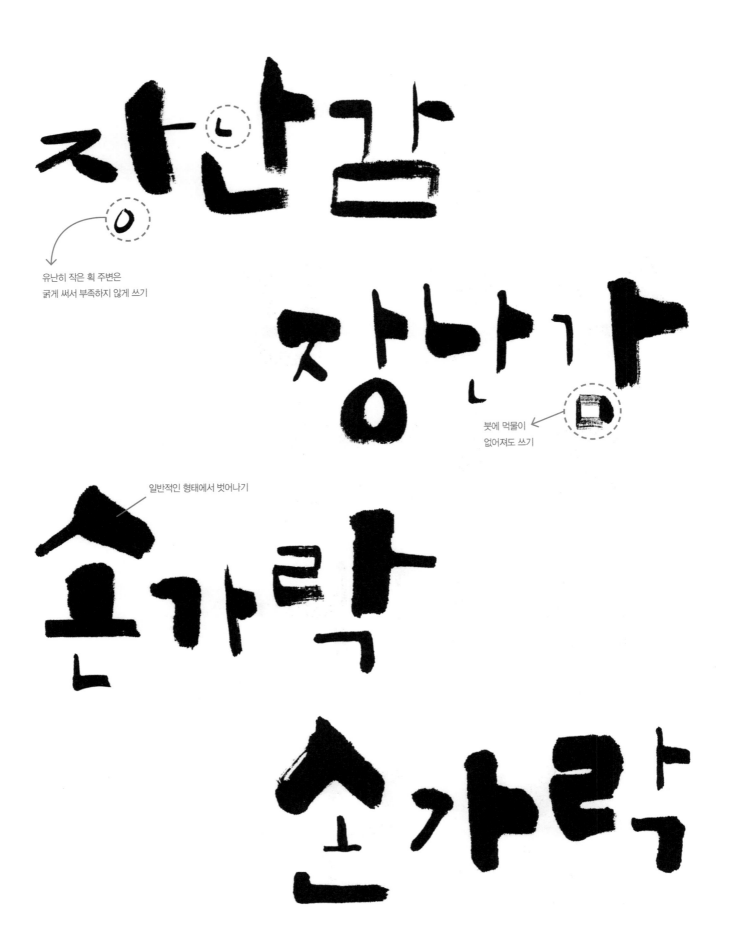

유난히 작은 획 주변은
굵게 써서 부족하지 않게 쓰기

붓에 먹물이
없어져도 쓰기

일반적인 형태에서 벗어나기

▮ 네 글자

글자가 많아질수록 쓰기 어렵습니다. 글자 중심을 맞춰야 하고 획 모양도 통일해야 하기 때문입니다.

이러한 어려움을 극복하기 위해서 더 어려운 단어를 선택하였습니다. 앞서 두세 글자는 초성, 중성, 종성이 모두 있었지만 '대한민국'의 '대'자는 받침이 없고 '한', '민'자는 같은 구성이지만 '국'자는 중성이 'ㅜ'인 다른 구성이라서 어렵습니다.

기본 꼴

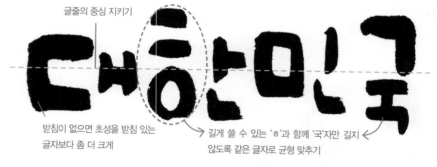

글줄의 중심 지키기

받침이 없으면 초성을 받침 있는
글자보다 좀 더 크게

길게 쓸 수 있는 'ㅎ'과 함께 '국'자만 길지
않도록 같은 글자로 균형 맞추기

초성을 강조하여 글자 모양이 귀여운 어린 아이처럼 달라졌습니다. 부드러운 곡선과 동글동글한 획을 사용하면 더욱 발랄하고 아이 같아 보이겠죠?

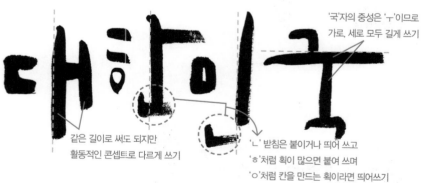

'국'자의 중성은 'ㅜ'이므로
가로, 세로 모두 길게 쓰기

같은 길이로 써도 되지만
활동적인 콘셉트로 다르게 쓰기

'ㄴ' 받침은 붙이거나 띄어 쓰고
'ㅎ'처럼 획이 많으면 붙여 쓰며
'ㅇ'처럼 칸을 만드는 획이라면 띄어쓰기

중성이 길쭉길쭉하게 뻗으니 활동적인 에너지가 생기는 듯합니다. 붓질 속도를 더욱 빠르게 하면 역동적인 대한민국의 이미지를 나타낼 수 있습니다.

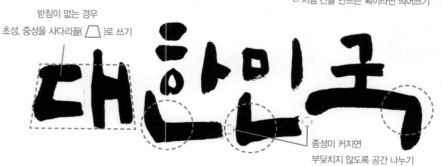

받침이 없는 경우
초성, 중성을 사다리꼴(⬜)로 쓰기

종성이 커지면
부딪치지 않도록 공간 나누기

종성을 크게 강조했을 때 '대'자는 받침이 없기 때문에 글꼴 자체가 밑으로 점점 넓어지는 사다리꼴로 작업했습니다. 초성, 중성보다 종성이 너무 커지다 보니 자리가 좁아져 종성을 크고 넓게 강조했을 때 얻을 수 있는 안정감, 무게감, 진중함보다는 글자끼리 엉겨 붙어 불편해졌습니다. 더욱 삐뚤빼뚤하게 기울이거나 글자나 획 사이 공간을 좁히면 불편함을 넘어 서로 다투는 형태가 나타날 수도 있습니다.

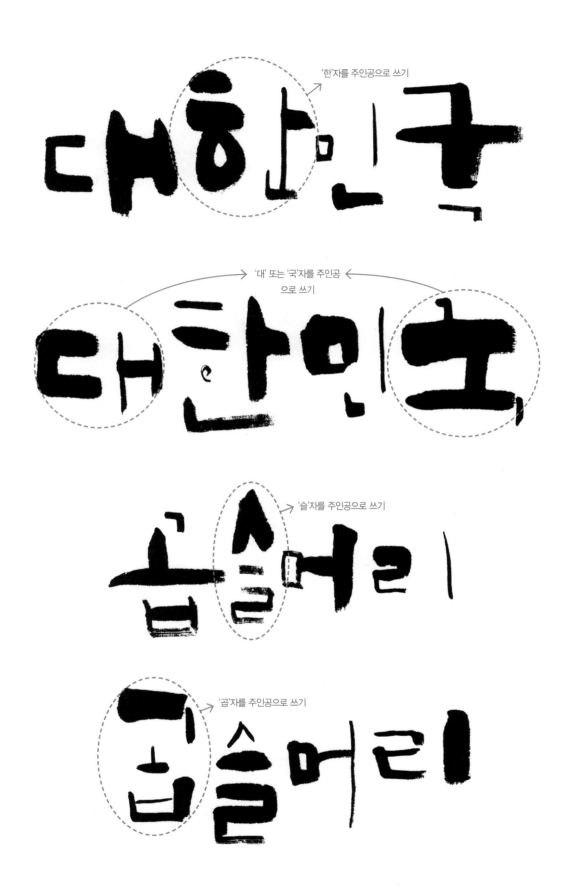

'한'자를 주인공으로 쓰기

'대' 또는 '국'자를 주인공으로 쓰기

'슬'자를 주인공으로 쓰기

'곱'자를 주인공으로 쓰기

▌ 다섯 글자

글자가 늘어날수록 변화의 규칙을 간단하게 적용하는 것도 힘들어집니다. 변화를 주기도 힘든데 조형미를 갖춰야 하므로 서서히 흥미마저 떨어질 수 있습니다. '하룻강아지'는 종성이 없는 글자가 3개이며 글자가 길어지는 자음, 모음을 가지고 있는 '룻'이 섞여 있기 때문에 어렵게 느껴집니다. 연습 과정이므로 조형적인 완성도는 잠시 미뤄두고 우선 초성, 중성, 종성 강조에만 집중해 보세요.

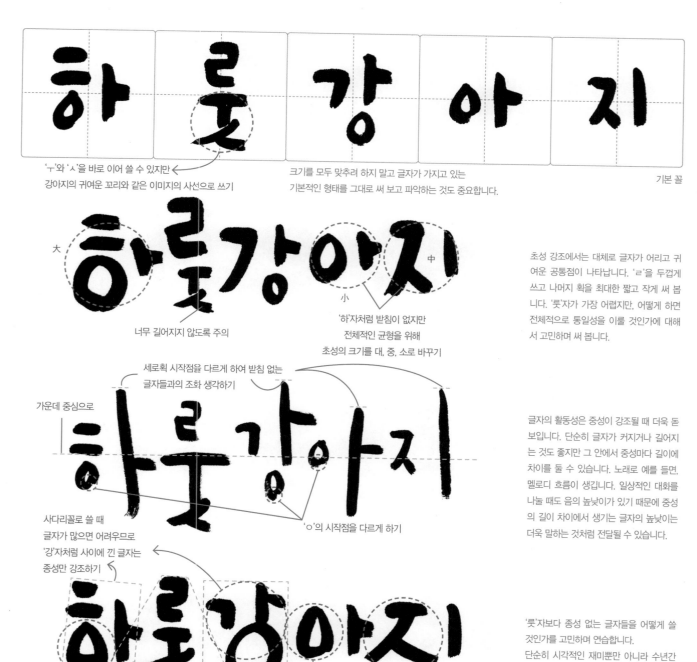

'ㅜ'와 'ㅅ'을 바로 이어 쓸 수 있지만
강아지의 귀여운 꼬리와 같은 이미지의 사선으로 쓰기

크기를 모두 맞추려 하지 말고 글자가 가지고 있는
기본적인 형태를 그대로 써 보고 파악하는 것도 중요합니다.

기본 꼴

너무 길어지지 않도록 주의

'하'자처럼 받침이 없지만
전체적인 균형을 위해
초성의 크기를 대, 중, 소로 바꾸기

초성 강조에서는 대체로 글자가 어리고 귀여운 공통점이 나타납니다. 'ㄹ'를 두껍게 쓰고 나머지 획을 최대한 짧고 작게 써 봅니다. '룻'자가 가장 어렵지만, 어떻게 하면 전체적으로 통일성을 이룰 것인가에 대해서 고민하며 써 봅니다.

세로획 시작점을 다르게 하여 받침 없는
글자들과의 조화 생각하기

가운데 중심으로

사다리꼴로 쓸 때
글자가 많으면 어려우므로
'강'자처럼 사이에 낀 글자는
종성만 강조하기

'ㅇ'의 시작점을 다르게 하기

글자의 활동성은 중성이 강조될 때 더욱 돋보입니다. 단순히 글자가 커지거나 길어지는 것도 좋지만 그 안에서 중성마다 길이에 차이를 둘 수 있습니다. 노래로 예를 들면, 멜로디 흐름이 생깁니다. 일상적인 대화를 나눌 때도 음의 높낮이가 있기 때문에 중성의 길이 차이에서 생기는 글자의 높낮이는 더욱 말하는 것처럼 전달될 수 있습니다.

전체적으로 사다리꼴 형태로 쓰기 위해 'ㅎ'의 'ㅇ'과
'ㅇ'을 세모꼴로 쓰고, 'ㅈ'도 사다리꼴로 쓰기

'룻'자보다 종성 없는 글자들을 어떻게 쓸 것인가를 고민하며 연습합니다.
단순히 시각적인 재미뿐만 아니라 수년간 굳어진 노트 필기 습관으로 인해 정형화된 네모꼴을 탈피해 보세요.

트레이닝 01

도구: 붓(중)
기본 꼴을 바탕으로 초성, 중성, 종성의 변화 및 각도, 길이, 너비 등에 따라 조금씩
변화시키면서 최대한 많은 글꼴을 경험해 보세요.

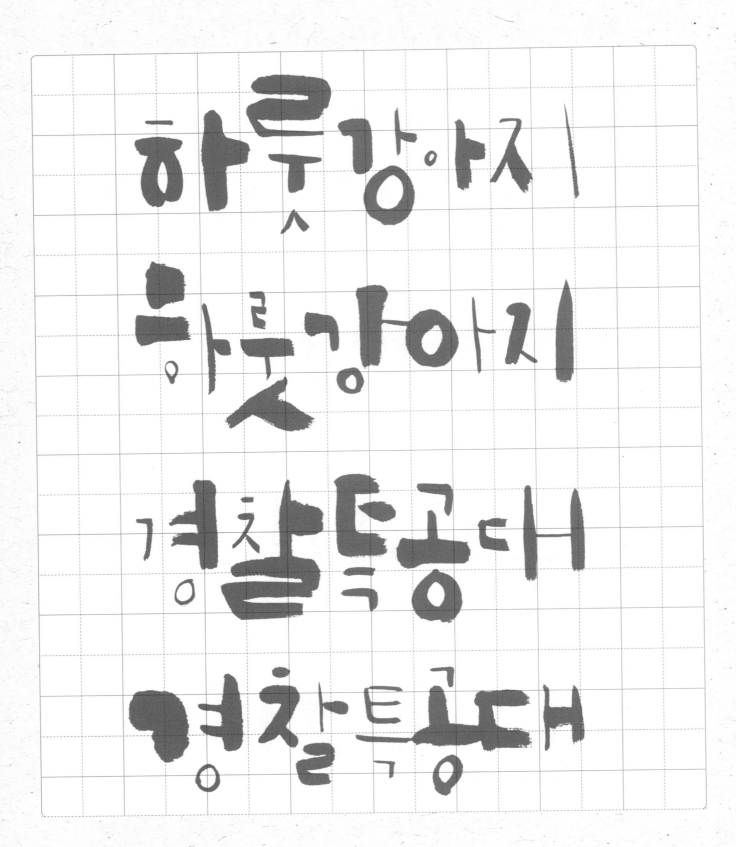

하루강아지
하룻강아지
경찰특공대
경찰특공대

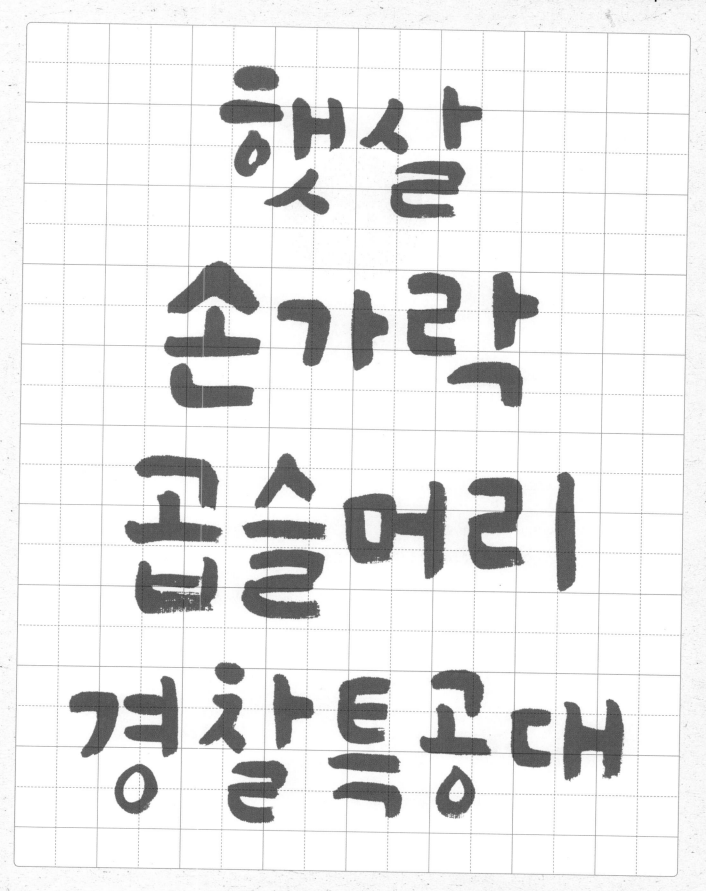

속도
변화 주기

글자의 세 가지 요소는 '필압', '속도', '농도'입니다. 이를 바탕으로 한 글자는 쉽게 구성했는데 두 글자 이상부터는 왠지 모르게 스타일을 통일하기 어렵고 글자 사이 공간도 어색한 경우의 해법을 살펴보겠습니다.

다양한 글꼴에 대해 고민할 때 기본 꼴에서 변화를 시도하는 것이 가장 편리합니다. 글씨를 쓴다는 의미에서 답을 찾듯이 일단 써 보는 것입니다. 여러 글자에서도 마치 한 글자를 연습하듯이 속도에 변화를 주며 연습해 보세요.

평행한 사선으로 기울기를 적용하여 속도감에 중점을 두면서 써 보세요.

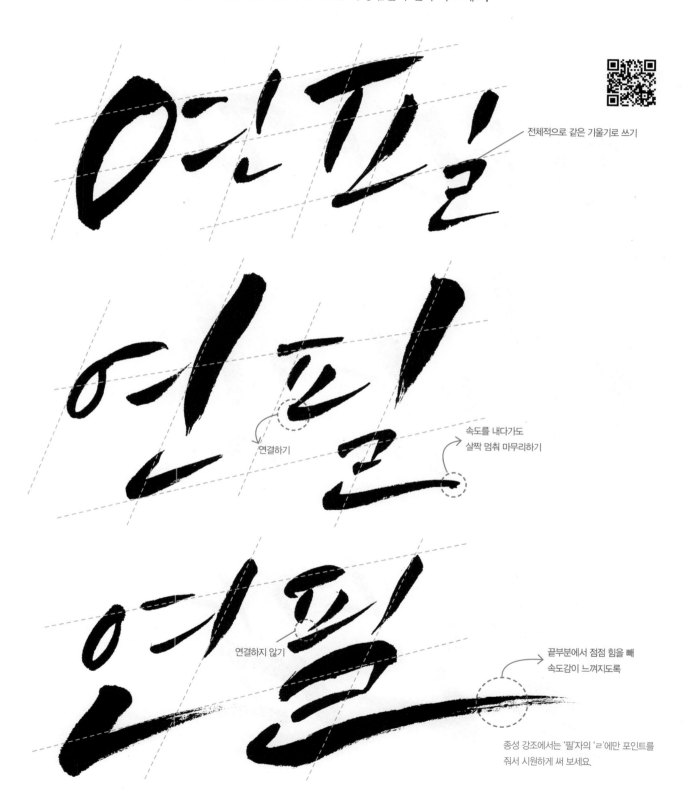

전체적으로 같은 기울기로 쓰기

속도를 내다가도
살짝 멈춰 마무리하기

연결하기

연결하지 않기

끝부분에서 점점 힘을 빼
속도감이 느껴지도록

종성 강조에서는 '필'자의 'ㄹ'에만 포인트를
줘서 시원하게 써 보세요

┃ 세 글자

초성, 중성, 종성을 강조하다가 글자가 과도하게 커지면 글씨를 분석한 다음 적정한 크기를 찾을 수 있습니다. '장난감' 단어처럼 중성에 세로획이 많으면 같은 길이로 쓰거나 크기를 다르게 변화시키면서 상황에 어울리도록 대입해 봅니다.

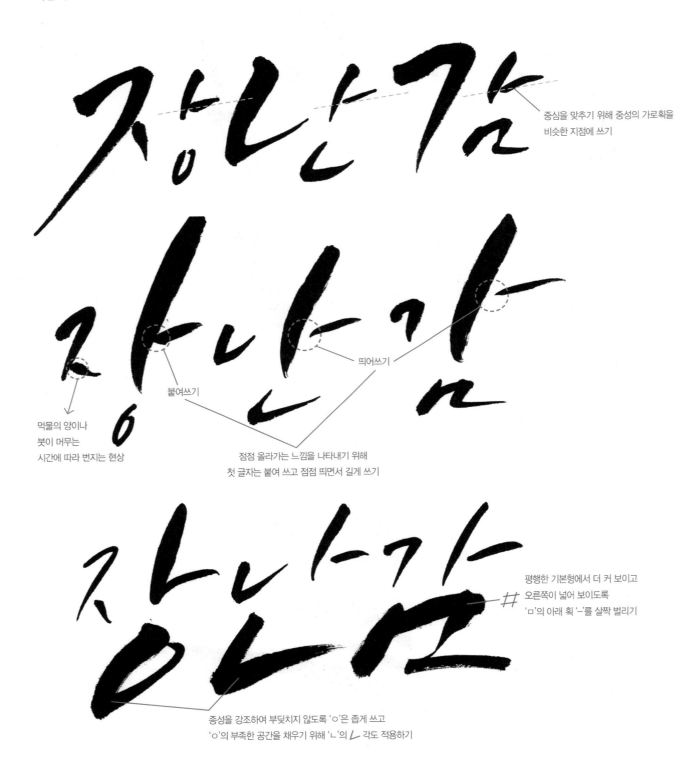

중심을 맞추기 위해 중성의 가로획을 비슷한 지점에 쓰기

띄어쓰기

붙여쓰기

먹물의 양이나 붓이 머무는 시간에 따라 번지는 현상

점점 올라가는 느낌을 나타내기 위해 첫 글자는 붙여 쓰고 점점 띄면서 길게 쓰기

평행한 기본형에서 더 커 보이고 오른쪽이 넓어 보이도록 'ㅁ'의 아래 획 'ㅡ'를 살짝 벌리기

종성을 강조하여 부딪치지 않도록 'ㅇ'은 좁게 쓰고 'ㅇ'의 부족한 공간을 채우기 위해 'ㄴ'의 ㄴ 각도 적용하기

▮ 네 글자

'대한민국' 단어에서 '대'자는 받침이 없으므로 중심을 잘 맞춰야 합니다. 중성(모음)을 강조한 글자는 받침이 있는 것처럼 중심을 맞춰 쓰기도 합니다. 종성을 강조한 글자처럼 받침이 없는 글자는 글자대로 중심을 맞춰 써 보세요.

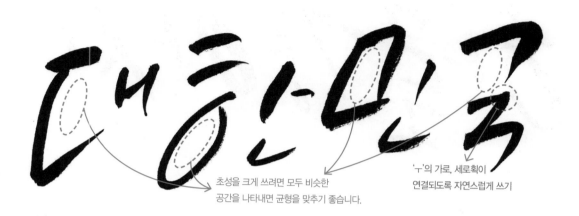

초성을 크게 쓰려면 모두 비슷한
공간을 나타내면 균형을 맞추기 좋습니다.

'ㅜ'의 가로, 세로획이
연결되도록 자연스럽게 쓰기

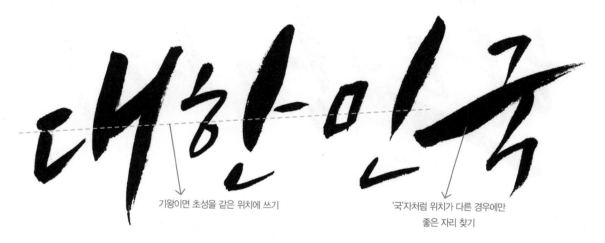

기왕이면 초성을 같은 위치에 쓰기

'국'자처럼 위치가 다른 경우에만
좋은 자리 찾기

종성이 없는 '대'자와 같은 경우 크게도 쓰지만
다른 글자의 초성, 중성의 위치와 같게 쓰기

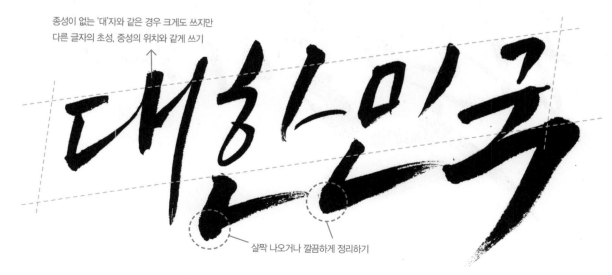

살짝 나오거나 깔끔하게 정리하기

다섯 글자

'하룻강아지' 단어는 종성이 있는 글자가 두 개뿐이라서 획의 방향을 다양하게 씁니다.

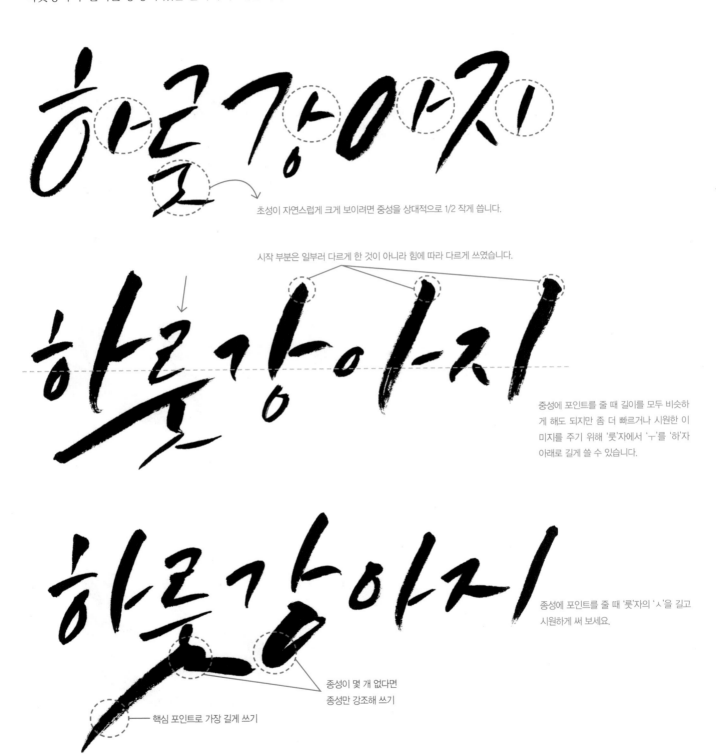

초성이 자연스럽게 크게 보이려면 중성을 상대적으로 1/2 작게 씁니다.

시작 부분은 일부러 다르게 한 것이 아니라 힘에 따라 다르게 쓰였습니다.

중성에 포인트를 줄 때 길이를 모두 비슷하게 해도 되지만 좀 더 빠르거나 시원한 이미지를 주기 위해 '룻'자에서 'ㅜ'를 '하'자 아래로 길게 쓸 수 있습니다.

종성에 포인트를 줄 때 '룻'자의 'ㅅ'을 길고 시원하게 써 보세요.

종성이 몇 개 없다면
종성만 강조해 쓰기

핵심 포인트로 가장 길게 쓰기

글자 크기와 포인트 될 수 있는 요소를 만들며 쓰는 연습을 해 보겠습니다. 중요하게 생각하는 단어를 크게 쓰고, 전체적인 균형이나 공간을 맞추기 위한 포인트 획을 만들며 써 보겠습니다.

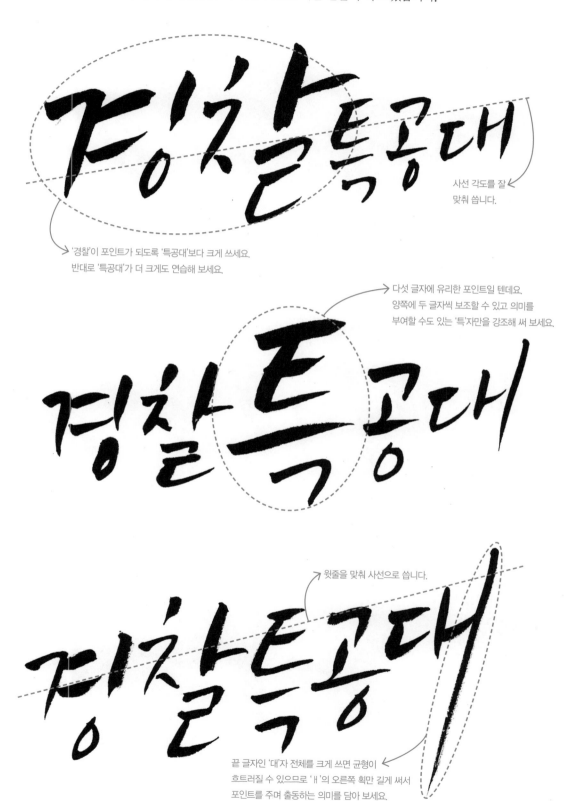

사선 각도를 잘 맞춰 씁니다.

'경찰'이 포인트가 되도록 '특공대'보다 크게 쓰세요.
반대로 '특공대'가 더 크게도 연습해 보세요.

다섯 글자에 유리한 포인트일 텐데요
양쪽에 두 글자씩 보조할 수 있고 의미를
부여할 수도 있는 '특'자만을 강조해 써 보세요.

윗줄을 맞춰 사선으로 씁니다.

끝 글자인 '대'자 전체를 크게 쓰면 균형이
흐트러질 수 있으므로 'ㅐ'의 오른쪽 획만 길게 써서
포인트를 주며 출동하는 의미를 담아 보세요.

하늘강아지

대한민국

연필

연필

장난감

대한민국

필압
변화 주기

필압은 획을 울퉁불퉁하게 쓰는 것이라고 잘못 생각할 수 있습니다. 붓에 힘을 주고 빼면서 획의
굵기로 이미지를 표현하기 위해 힘을 조절하여 자연스럽게 써 보세요.

두 글자

붓에 힘을 강하고 약하게, 넣고 빼면서 획 사이가 겹치거나 뭉개지는 경우가 있으므로 먹물의 양 조절, 힘 조절을 적당히 하면서 써 봅니다. 속도에서 각 단어의 초성, 중성, 종성 위치가 비슷한 것이 중요했다면 필압은 획이 붙거나 떨어지면서 두 글자의 전체 형태에서 획이 크게 벗어나지 않도록 쓰세요.

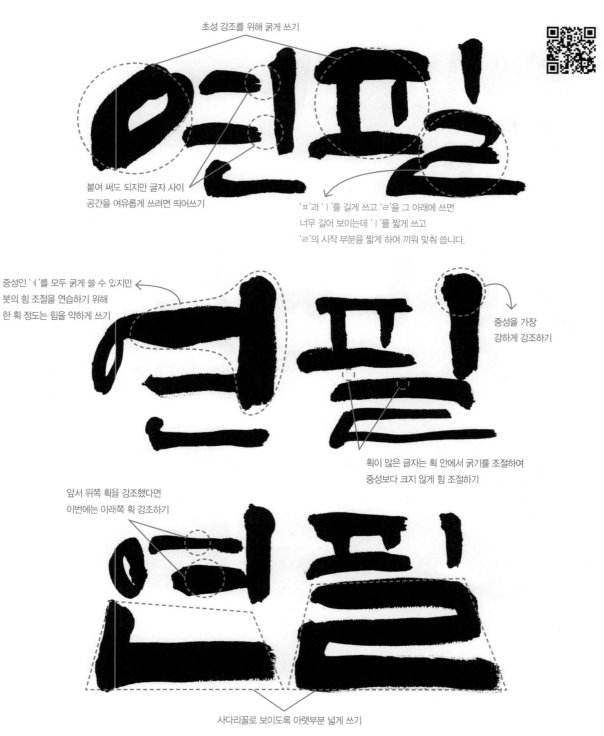

초성 강조를 위해 굵게 쓰기

붙여 써도 되지만 글자 사이
공간을 여유롭게 쓰려면 띄어쓰기

'ㅍ'과 'ㅣ'를 길게 쓰고 'ㄹ'을 그 아래에 쓰면
너무 길어 보이는데 'ㅣ'를 짧게 쓰고
'ㄹ'의 시작 부분을 짧게 하여 끼워 맞춰 씁니다.

중성인 'ㅕ'를 모두 굵게 쓸 수 있지만
붓의 힘 조절을 연습하기 위해
한 획 정도는 힘을 약하게 쓰기

중성을 가장
강하게 강조하기

획이 많은 글자는 획 안에서 굵기를 조절하여
중성보다 크지 않게 힘 조절하기

앞서 위쪽 획을 강조했다면
이번에는 아래쪽 획 강조하기

사다리꼴로 보이도록 아랫부분 넓게 쓰기

세 글자

힘을 강하게 쓰는 부분은 대부분 글자의 시작 부분이지만, 꼭 그렇게 해야만 하는 것은 아닙니다. 시작 부분에 힘을 많이 주면 중성 강조 연습 단어처럼 초성의 단어 시작 부분이 모두 굵거나 힘에 의해 눌린 부분으로 표현됩니다. 이를 방지하는 방법으로는 중성을 먼저 쓰고 나머지를 쓰는 것도 좋습니다.

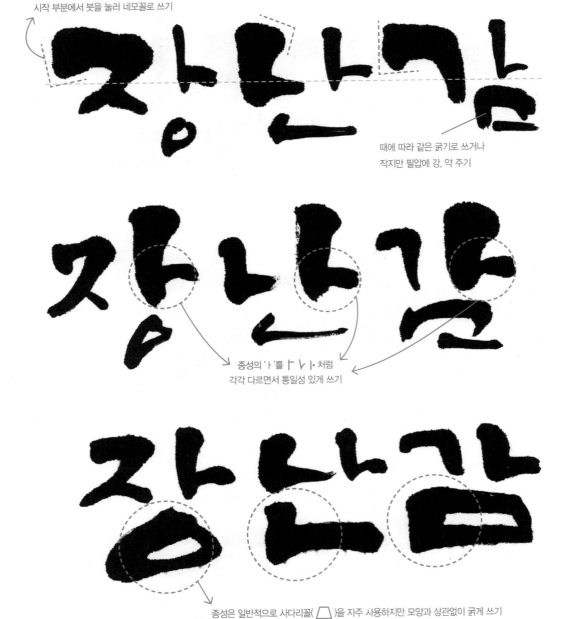

시작 부분에서 붓을 눌러 네모꼴로 쓰기

초성을 강조한 글자에서는 'ㄴ'만 크게 써서 중심을 잡고 나머지 받침은 'ㅏ'의 글줄에 맞춥니다.

때에 따라 같은 굵기로 쓰거나 작지만 필압에 강, 약 주기

종성의 'ㅏ'를 ㅏ ㅣ • 처럼 각각 다르면서 통일성 있게 쓰기

글자마다 받침이 있어 크기를 모두 똑같이 해야 하는지, 다르게 해야 하는지 고민될 테지만, 같은 스타일로 써도 되고 자연스럽게 섞어서 써도 됩니다.

종성은 일반적으로 사다리꼴(⏢)을 자주 사용하지만 모양과 상관없이 굵게 쓰기

네 글자

글의 중심은 가운데가 기본이지만 위쪽 맞춤, 아래쪽 맞춤도 있습니다. '대한민국' 단어는 중성이 다양하여 위쪽 맞춤에서는 초성을 중심으로 하는 것이 좋습니다. 또한 종성 연습처럼 '대'와 같이 종성이 없는 단어는 있는 그대로 표현하면서 균형을 맞춰 보세요.

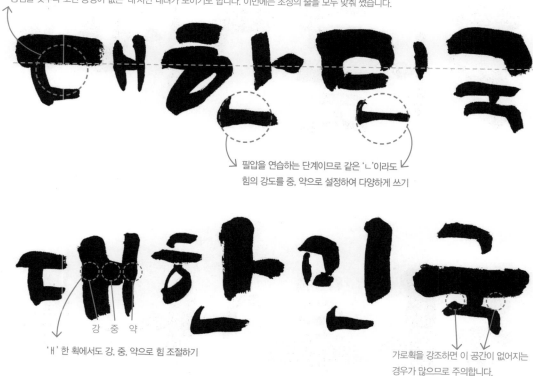

중심을 맞추다 보면 종성이 없는 '대'자만 내려가 보이기도 합니다. 이번에는 초성의 줄을 모두 맞춰 썼습니다.

필압을 연습하는 단계이므로 같은 'ㄴ'이라도 힘의 강도를 중, 약으로 설정하여 다양하게 쓰기

강 중 약

'ㅐ' 한 획에서도 강, 중, 약으로 힘 조절하기

가로획을 강조하면 이 공간이 없어지는 경우가 많으므로 주의합니다.

앞 글자인 '한'자의 'ㅎ'은 획이 많은 글자이기 때문에 꽉 차 보이는 반면 'ㅁ'은 공간을 분리하는 글자로 자칫하면 너무 좁아지기 때문에 주의합니다.

종성이 없을 때 아래 획을 넓게도 쓰지만 없는 대로 나머지 초성, 중성과 비슷하게 써서 균형을 맞춰 씁니다.

다섯 글자

포인트를 줄 때 글자를 비틀어 써야 한다는 생각이 들기지만, 초성에 포인트를 준 글자처럼 글줄의 중심을
잘 맞춥니다.

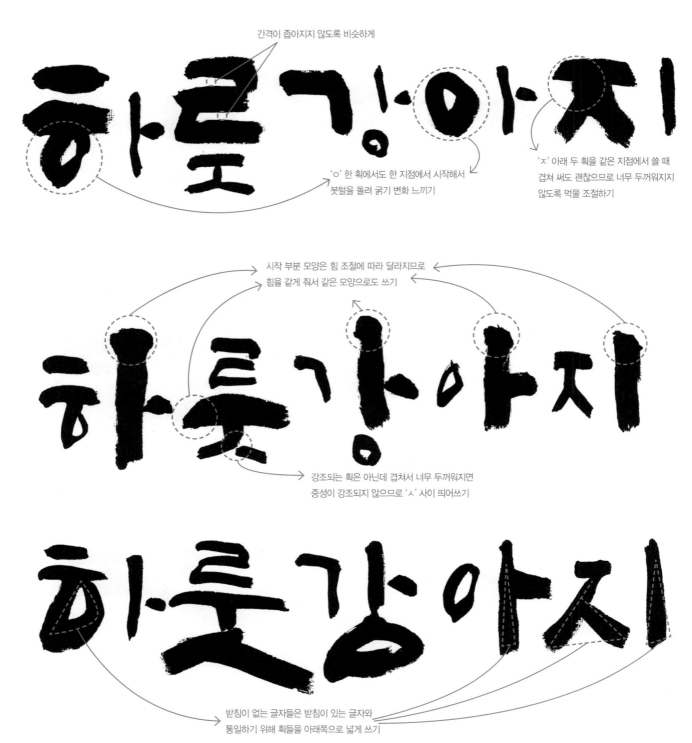

간격이 좁아지지 않도록 비슷하게

'ㅇ' 한 획에서도 한 지점에서 시작해서
붓털을 돌려 굵기 변화 느끼기

'ㅈ' 아래 두 획을 같은 지점에서 쓸 때
겹쳐 써도 괜찮으므로 너무 두꺼워지지
않도록 먹물 조절하기

시작 부분 모양은 힘 조절에 따라 달라지므로
힘을 같게 줘서 같은 모양으로도 쓰기

강조되는 획은 아닌데 겹쳐서 너무 두꺼워지면
중성이 강조되지 않으므로 'ㅅ' 사이 띄어쓰기

받침이 없는 글자들은 받침이 있는 글자와
통일하기 위해 획들을 아래쪽으로 넓게 쓰기

필압은 다양한 획의 질감을 표현하는 것이 중요합니다. 글자의 획이 많을수록 연습하기 힘들지만 뜻밖에 전체 균형만 잘 맞춰 쓰면 어렵지 않습니다. 많은 획을 다양한 굵기로 쓰며 강조되는 단어 등을 시도해 보세요.

'경찰' 글자를 크게 쓰고 '특공대'를 작게 쓰지만,
'특공대' 두 배 정도만 크게 쓰는 것이 좋습니다.
반대로 작은 글자들을 너무 작게 써도 안 됩니다.

'특'자를 강조하면서 상대적으로 받침이 없는 '공대'가
작아 보이지 않도록 글 중심을 잘 맞춰 균형을 맞춥니다.

서체 형태가 직선에 굵은 글씨라 속도를 주는 것처럼
'대'자의 'ㅐ' 부분을 포인트로 쓰면 전체 균형을 흩트리면서
의미 없는 획 변화가 될 수 있어 종성 강조 연습을 해 보겠습니다.
종성 없는 '대'자만 아래로 넓게 써 보세요

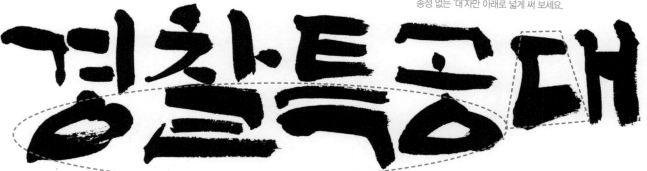

Chapter
04

농도
변화 주기

농도는 먹과 물의 양을 조절하여 담묵(진한색), 중묵(중간색), 농묵(연한색)으로 표현할 수 있습니다. 이번에는 삼묵법 외에도 붓을 어떻게 잡고 쓰냐에 따라 다르게 표현되는 농도 변화에 대해 알아보겠습니다.

▌먹을 이용한 단어 표현

단어들을 연습해 보겠습니다. 기본 패턴인 초성, 중성, 종성을 기준으로 연습하세요. 기본 먹색은 비 오는 날에는 아무리 열심히 벼루에 갈아 써도 마르고 나면 연해지거나 번짐이 많아집니다. 그만큼 환경이나 물의 양에 따라 영향을 많이 받기 때문에 많이 연습해야 더욱 풍부한 글씨를 표현할 수 있습니다.

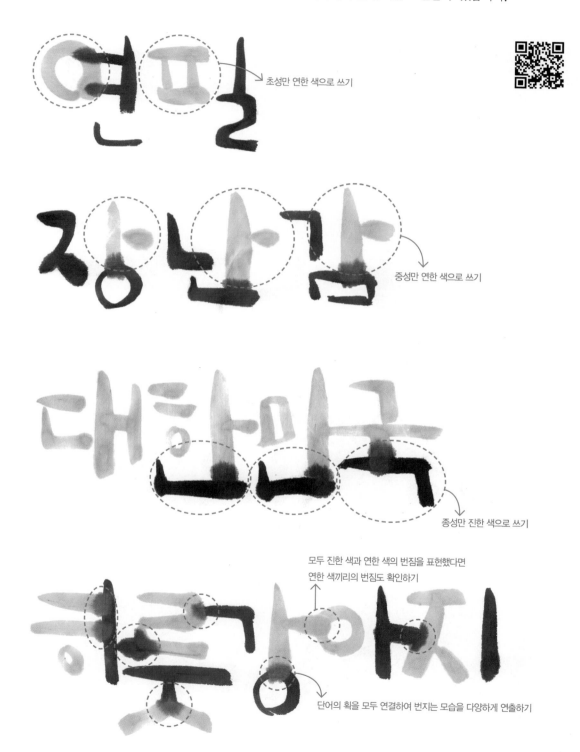

초성만 연한 색으로 쓰기

중성만 연한 색으로 쓰기

종성만 진한 색으로 쓰기

모두 진한 색과 연한 색의 번짐을 표현했다면
연한 색끼리의 번짐도 확인하기

단어의 획을 모두 연결하여 번지는 모습을 다양하게 연출하기

삼묵법을 이용한 단어 표현

한 글자로 먹색을 다양하게 써 보고 삼묵법도 자연스럽게 만들었다면 단어를 연습해 봅니다. 글자마다 같은 색상을 써야 하는 것은 아닙니다. 한 번에 만든 색을 먹물이 떨어져 안 써지지 않는 이상 자연스럽게 연하게 쓰는 것도 좋습니다. 먹색을 쓰는 이유 중 하나는 원근법처럼 시작 부분은 진하게, 끝부분은 연하게 표현하는 연습을 위해서입니다. 단어가 길어질수록 징검다리처럼 담묵, 중묵, 농묵이 반복됩니다.

두 글자는 한 번 색을 만들어 끝까지 써서 자연스럽게
연해지는 먹을 확인하며 써 보세요.

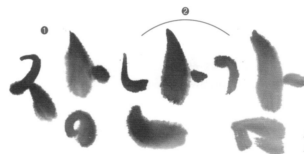

세 글자는 한 번 만든 색으로 첫 글자를 쓰고
두 번째 글자부터 만든 색으로 끝까지 써 보세요.

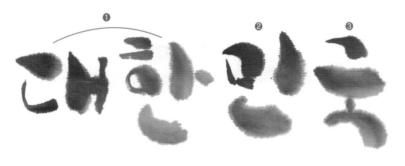

네 글자는 한 번 만든 색으로 두 글자를 쓰고
서너 번째 글자는 각각 만들어서 써 보세요.

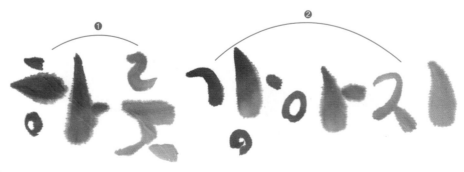

다섯 글자는 단어의 특성상 '강아지'에서는
획이 많지 않으므로 두 글자를 쓰고 세 글자를 쓴다는
생각으로 두 번 나눠 색을 만들어 써 보세요.

한 획만 붓 옆면을 이용하여 삼묵색을 표현하고 나머지
획은 붓털을 세워 써서 다양하게 표현합니다.

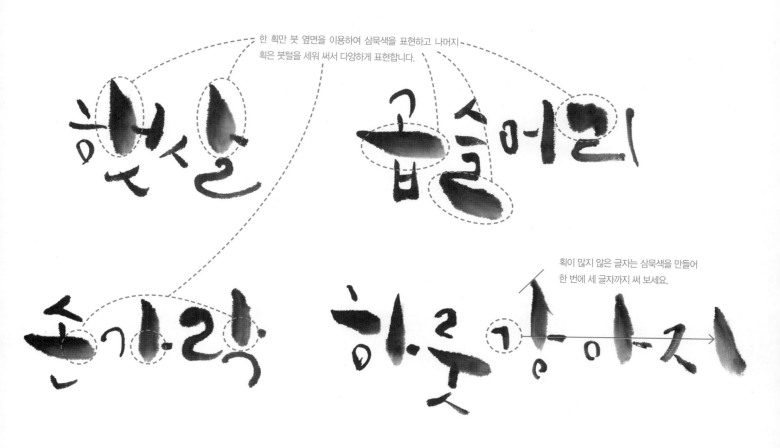

획이 많지 않은 글자는 삼묵색을 만들어
한 번에 세 글자까지 써 보세요.

삼묵색을 만들어 붓털을 세워서 한 번에 씁니다.

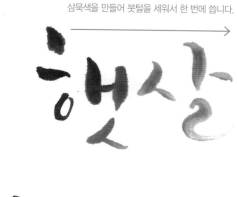

글자가 많을수록 끝부분이 여리게 나타날 수 있습니다.

글자마다 삼묵색이 나타나도록 물과 먹을 조금씩 찍어 색을 만들어 봅니다.

끝 글자가 옅게 나타나지 않도록 시작 부분 색을 진하게 써 봅니다.

95

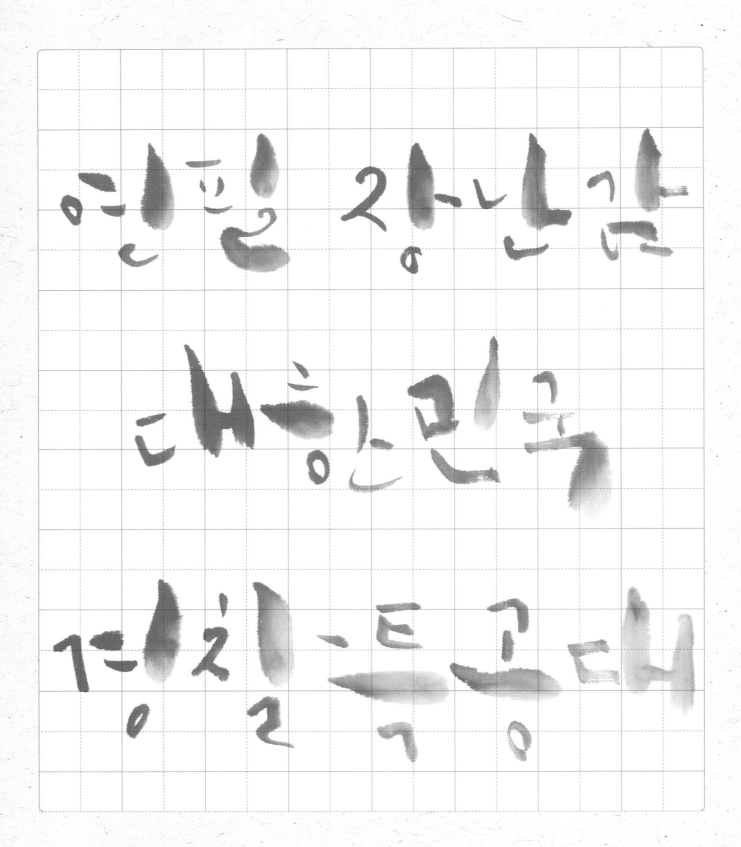

연필 장난감

대한민국

경찰 특공대

96

연필을 장난저씨

대한민국

경찰를 든공대

캘리그라피 레이아웃 익히기

일반적으로 캘리그라피는 나열된 형태만 생각하기 마련입니다. 하지만 그 틀에서 벗어나 정사각형, 원형, 직사각형 외에도 자유로운 형태로 작업할 수 있습니다. 레이아웃에 맞추어 글줄과 형태가 달라지므로 글씨 외에도 용도를 고려하여 다양한 레이아웃을 테스트하기 바랍니다.

캘리그라피를 쓰고 정렬하여 구성하는 레이아웃에 대해 살펴보겠습니다. 먼저 다양한 형태의 단어를 쓰고 배치합니다. 여기서는 A4 용지 비율을 기준으로 글자를 배치하기 위해 레이아웃의 기본 원리와 조화를 이해합니다.

글씨를 같은 크기로 정렬하여 배치할 때는 먼저 형태에 따른 이미지를 연상합니다. 글자의 획과 형태가 굵고 응집되면 힘 있고, 곡선을 이용하면 부드러우며, 뾰족한 선을 쓰면 날카롭고, 짧은 획을 쓰면 귀엽고 재미있습니다. 개인의 역량에 따라 달라지지만 공통분모를 찾아가고자 노력해 보세요.

▎집중 요소

A4 용지 비율의 틀에 글자를 모아쓰기로 중심에 배치하여 집중시키면 글자 모양에 따라 배치되는 이미지와 글자의 영향으로 자연스럽게 집중됩니다. 글자를 집중시키기 위해 먼저 굵고, 힘 있는 글자 중심으로 살펴보겠습니다. 집중 요소에서 얇은 획은 부적절합니다.

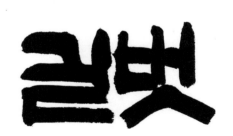

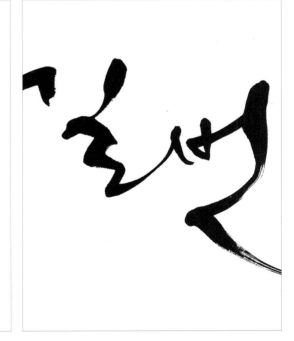

헤드라인 제목용으로 굵은 획은 두껍고 무거운 이미지를 주기 때문에 어디에서도 집중되며 신뢰와 강한 이미지를 전달합니다.

A4 용지 가운데에 배치되어 굵은 곡선을 이루고 화면 밖으로 획이 나가 이미지를 집중시킵니다.

분산 요소

분산된 글자로 구성된 캘리그라피를 제목용으로 사용하는 경우 읽기 어렵지만 표현하고자 하는 형태에 따라 다르게 접근할 수 있습니다.

❶ 글자 분산

초성, 중성, 종성을 모아 한 글자씩 분산시킵니다.

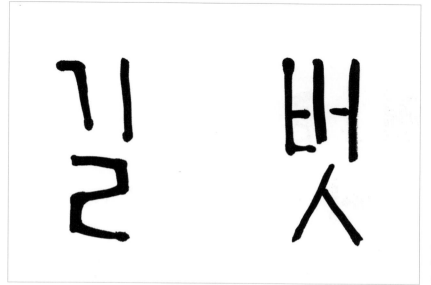

같은 줄에 배치된 직선 형태로 정갈하면서도 단순한 이미지입니다.

사선으로 배치된 곡선 형태로 부드러우면서 발랄한 이미지입니다.

❷ 자음, 모음 분산

자음, 모음이 분산되면 글자를 읽기 힘듭니다. 이 경우 배경 이미지나 콘셉트에 따라서 획에 표현하고자
하는 이미지를 다양하게 보여주는 것이 첫 번째이고, 가독성은 두 번째로 여겨집니다.

비슷한 굵기와 크기로 자음, 모음을 분산합니다.

굵기 변화가 있는 자음, 모음을 분산하여 재미있고 다양한 이미지를 전달합니다.

장식 요소

연결이 많은 흘림체 형식의 글자와 구성은 제목보다 이미지를 표현하기 위한 장식적인 요소로 활용합니다. 장식적인 글자는 가독성이 낮아 반드시 폰트나 그 외에 보조 요소가 필요합니다.

직선으로 이루어져 직관적이고 빠르며 날카로운 이미지입니다.

곡선으로 이루어졌으며 '길'자의 'ㄹ'이 '벗'자의 'ㅂ'으로 연결되어 하늘하늘하면서도 하나로 연결된 이미지입니다.

재미 요소

글자 획에 흔히 사람, 사물, 동물 등의 이미지를 표현하여 재미를 더합니다.

얇고 가는 획으로 쓰되 약간 부정형으로 나타내어 단순하고 소박한 이미지와 함께 부러질 것 같은 병약한 이미지입니다. 이처럼 하나의 모습에서 여러 가지 모습을 통해 다양한 재미를 찾을 수 있습니다.

통통한 획의 'ㄱ'은 웃는 눈 모양 또는 두꺼운 눈썹 등의 이미지이며, 둥근 획은 사람의 얼굴 이미지를 나타냅니다.

대칭 요소

전체 화면에서 각각의 글자를 대칭시킵니다. 제목보다 보이는 형태를 표현하기 위한 것이며 주로 포스터 디자인에 활용 요소가 많습니다.

대칭되면서 굵기에 변화를 주어 상대적인 이미지를 나타냅니다.

가로, 세로 모두 굵은 직선으로 이루어져 대등한 이미지를 나타냅니다. 이러한 대칭 구조는 장식 요소처럼 직선과 곡선을 대칭해도 새로운 이미지를 찾을 수 있습니다.

▍반복 요소

같은 글자를 반복하여 패턴을 만들 수 있으며 작품과 같은 분위기를 나타냅니다.

1 붓의 먹물이 떨어질 때까지 글자 간격을 붙여 쓰면서 획의 강약을 나타냈습니다. 같은 단어지만 마치 다른 단어를 연결한 듯한 캘리그라피 작품 이미지입니다. 작품이 아닌 낙서 이미지도 같기도 합니다. 글자 형태에 따라서 다르게 보이므로 여러 가지 도구를 활용해 보세요.

2 일정 간격으로 반복해서 비슷하지만 다른 글자의 집합을 구성하여 주목성을 나타낼 수 있습니다.

3 잘된 글자 몇 개만 골라 패턴화할 수도 있습니다.

쓰임새 요소

캘리그라피도 쓰임새에 따라 구성을 바꿔야 합니다. 쓰임새와 상관없이 무조건 감성적이고 멋있게 쓰면 콘셉트와 전혀 상관없어지므로 유의합니다.

로고 타입은 가독성이 좋아야 하지만 이미지, 패턴, 배경, 작품용 글자는 가독성을 고려하지 않아도 됩니다. '길벗'은 출판사 이름입니다. 앞서 설명한 집중, 분산, 장식 요소로서 글자를 제목용, 배경용, 이미지용으로 사용했다면 쓰임새 요소에서는 용도에 따라 '길벗'이라는 글자를 출판사 이름으로 사용하여 구성했습니다. 보통 출판사 로고 타입은 책 표지에서 가장 작게 들어갑니다.

여백 요소

단어가 오른쪽 사선으로 올라가게 쓰며 이야기의 여운을 여백으로 나타냅니다. 글자가 많으면 더 이어 쓰면 되지만 글자가 없는 상황에서는 여백을 통해서 흰 공간의 여지를 줍니다.

여백은 항상 작고 흰 공간이 많아야 하는 것은 아닙니다. '길벗' 글자 사이에 보이는 흰 공간도 여백이며, 글자 사이에 공기가 통하게 하는 것도 여백입니다.

글자를 오른쪽 위에 배치하여 아래를 내려 보는 듯한 시선을 나타내기 위해 왼쪽 아래 모서리 기준으로 여백을 만들었습니다.

Part

03

왕은실, 오문석의 실전 캘리그라피

문장 쓰기 트레이닝

보통 캘리그라피를 쓸 때 느끼는 재미와 흥미는 글자 수와 반비례하여 많은 사람이 늘어나는 글자 수에 따른 스트레스를 토로하곤 합니다. 글자 수가 많아지면 당연히 신경 써야 할 획이 늘어나고, 획뿐만 아니라 주변, 그리고 전체 균형과 조화까지 고민해야 하기 때문에 작업이 힘들어집니다. 상대적으로 이미지를 표현하기 수월한 의성어, 의태어, 동식물에 관한 단어 등은 일상적인 글에 자주 등장하지 않고, 등장하더라도 같은 문장에서는 부사, 조사 또는 의미 없는 글자를 처리하는 데 어려움이 따릅니다.

콘셉트와 감정을 위주로 캘리그라피를 작업했던 Part 1, 2와 마찬가지로 Part 3에서는 문장에 글꼴 변화를 적용해 봅니다. 다양한 글꼴을 만들고, 그 안에서 각자의 콘셉트와 의미를 찾아보세요.

짧은 문장 쓰기

문장은 단어보다 글자가 많아졌을 뿐이지 연습 형태는 한두 글자와 같습니다. 문장 쓰기의 포인트는 줄 맞춤이므로 기본 가로쓰기 형태에서 줄을 맞추며 변화를 적용해 보세요.

초성, 중성, 종성 강조하기

단어처럼 문장에서도 기본 초성, 중성, 종성의 변화를 만들어 보세요.

도구: 붓(길이 5cm, 너비 1cm), 화선지, 먹

1 고맙습니다

❶ 초성 강조: 날렵함이나 세련된 느낌은 거의 표현되지 않습니다.

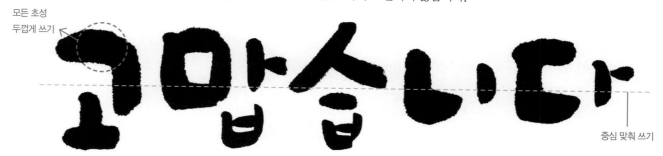

모든 초성
두껍게 쓰기

중심 맞춰 쓰기

❷ 중성 강조: 초성을 강조한 것보다 시원하고 가벼운 모양새입니다.

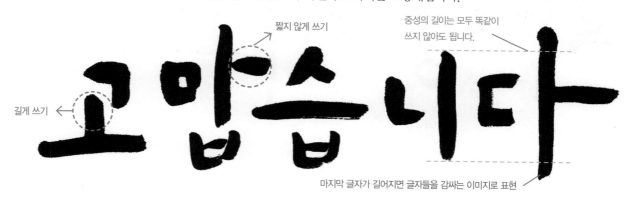

짧지 않게 쓰기

중성의 길이는 모두 똑같이
쓰지 않아도 됩니다.

길게 쓰기

마지막 글자가 길어지면 글자들을 감싸는 이미지로 표현

❸ 종성 강조: 초성을 강조한 것과 무게감은 비슷하지만, 받침이 넓고 크게 자리 잡아 더욱 안정적입니다.

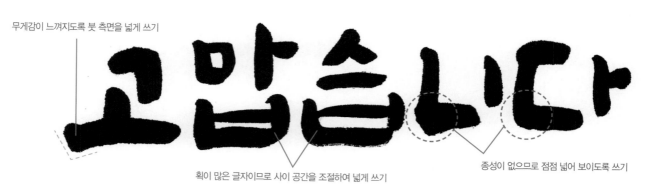

무게감이 느껴지도록 붓 측면을 넓게 쓰기

획이 많은 글자이므로 사이 공간을 조절하여 넓게 쓰기

종성이 없으므로 점점 넓어 보이도록 쓰기

2 사랑해요

❶ 초성 강조: 글자 크기와 굵기가 강조되면 변화가 훨씬 크게 느껴집니다.

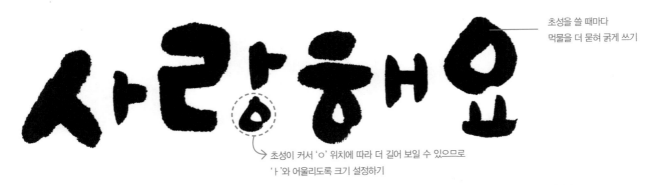

초성을 쓸 때마다
먹물을 더 묻혀 굵게 쓰기

초성이 커서 'ㅇ' 위치에 따라 더 길어 보일 수 있으므로
'ㅏ'와 어울리도록 크기 설정하기

❷ 중성 강조: 중성을 과장하여 쓸 때는 주변 글자와 마찰이 생기지는 않는지 고려해야 합니다. 자칫 '랑'자의 'ㅏ'와 '해'자의 'ㅎ'이 부딪힐 수 있으므로 밖으로 뻗어 나가는 획을 쓸 때 위치나 굵기 등을 조절해야 합니다. 바깥으로 뻗는 획이 없는 '해'자의 'ㅐ'는 '요'자와의 관계를 상대적으로 쉽게 다룰 수 있습니다.

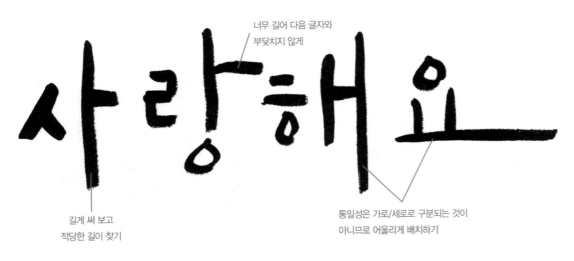

너무 길어 다음 글자와
부딪치지 않게

길게 써 보고
적당한 길이 찾기

통일성은 가로/세로로 구분되는 것이
아니므로 어울리게 배치하기

| 곡선으로 변화 주기

문장을 직선에서 곡선으로 변화시키는 것만으로도 분위기를 색다르게 연출할 수 있습니다.

1 고맙습니다

부드럽고 유연한 형태는 편안하고 긍정적인 감정을 불러일으킵니다. 글줄의 흐름, 배열에 곡선을 사용하면 더욱 발랄하게 표현할 수 있습니다.

❶ 초성 강조: 투박해 보이는 직선보다 귀엽습니다.

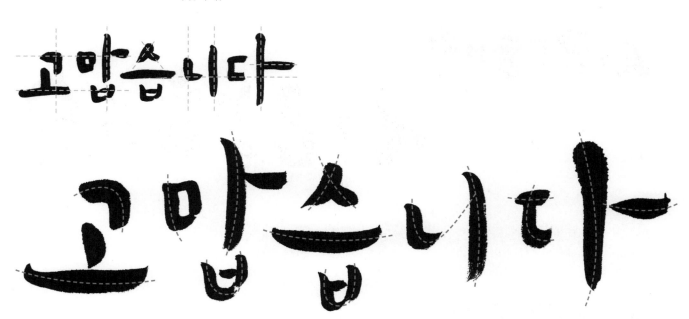

❷ 중성 강조: 중성이 길어지면 억양에 따라 글자를 길게 나타내는데, 곡선을 사용하면 톤이 더욱 밝아집니다.

❸ 종성 강조: 기본적으로 받침을 넓고 크게 쓰면 무게감, 안정감 등이 생깁니다. 곡선에서는 직선에서의 정중함보다 부드러운 의젓함이 느껴집니다.

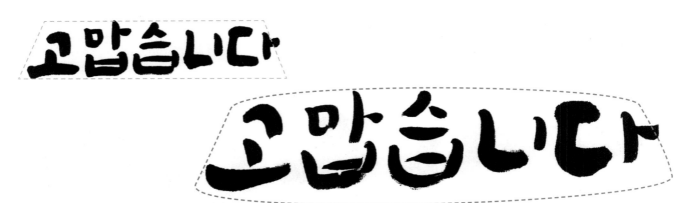

2 사랑해요

문장이 따뜻하면서도 밝고 긍정적인 감정을 담기 때문에 곡선 형태를 주의 깊게 살펴봅니다.

❶ 초성 강조: 어린아이의 귀엽고 밝은 목소리가 느껴집니다.

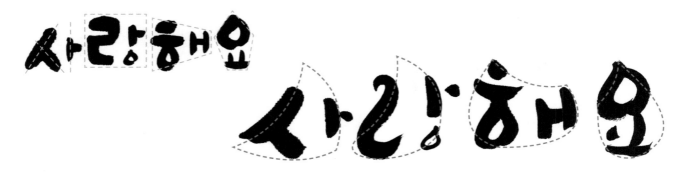

❷ 종성 강조: 딱딱하고 무심해 보이는 직선보다 부드럽고 우아한 느낌입니다. 주변 글자와의 관계를 고려하면서 중성을 강조할 때 차이 없이 길게 강조하면 산만해질 수 있다는 점을 유의합니다.

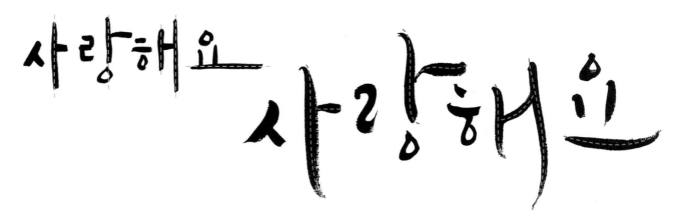

▎네모꼴에 적용하기

틀(꼴)에 맞춰 글자를 쓰면 정해진 패턴과 습관을 바꿀 수 있습니다. 예시 외에도 다양한 틀 안에서 여러 가지 배열을 시도하기 바랍니다.

1 고맙습니다

넓적한 가로 형태의 네모꼴 안에 글자를 맞춰 씁니다. 초성, 중성, 종성의 변화에서 종성만 크고 넓은 것보다 모든 요소가 넓어지면서 더욱 안정적이고 점잖은 느낌을 줍니다.

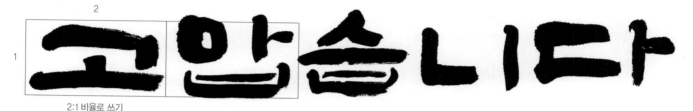

2:1 비율로 쓰기

일반적으로 문장은 정사각형과 중성, 종성이 길거나 흘려 쓸 때 직사각형(세로)을 사용하기 때문에 넓적한 가로 직사각형 안에서의 변화만으로도 평소와 다른 분위기의 글꼴을 만들 수 있습니다.

길쭉한 세로 형태의 네모꼴에서 글자 배열, 굵기, 기울기, 필압, 농도 등을 다르게 하면 다양한 느낌의 글자를 쓸 수 있습니다.

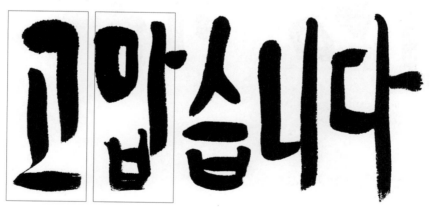

초성, 중성, 종성 중에서 하나만 바꿀 때보다 변화의 폭이 훨씬 크게 느껴집니다.
글자는 전체적으로 길어졌지만, 중성만 길어졌을 때보다 시원한 느낌은 적습니다.

113

2 사랑해요

'고맙습니다' 문장과 마찬가지로 글자 전체가 넓어지면서 귀엽기보다 중후하고 진지하게 느껴집니다.
밑으로 갈수록 점점 넓은 글꼴을 만들 때 'ㅇ'을 동그랗게 쓰는 것보다 세모꼴에 가깝게 쓰는 것이 좋습니다.

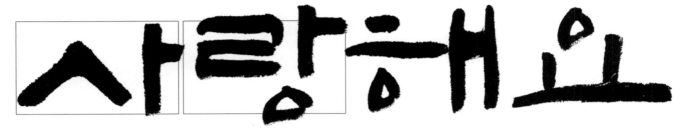

세로 1:가로 2 정도의 비율로 쓰기 보통 글상자가 1:1 비율일 때
 대략 2:1, 4:3, 1:4 비율로 쓰기

중성의 위치(가로, 세로)에 따라 초성과 중성은 어떻게 구성하고 전체 균형을 맞출지 생각하세요.

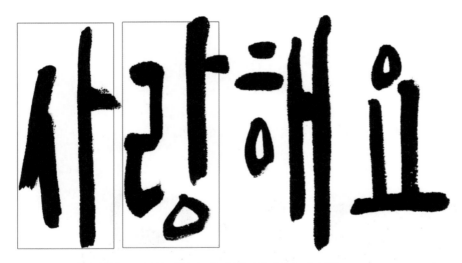

캘리그라피에서 흔히 사용하는 스타일 즉, 받침 'ㄷ' 등을 길게 흘려 쓸 때와 다르게 초성을
크고 길게 작업하거나 직선 위주로 쓰면 기존과 다른 서체를 얻을 수 있습니다.

| 다양한 형태에 적용하기

주로 콘셉트 또는 글자 의미나 대상의 형태 등에서 영감을 얻어 활용하면 새로운 글꼴을 만들 수 있습니다. 보편적인 작업 과정이지만 각자의 습관 등의 이유로 다양성에 대해서는 어려움을 겪을 때가 많습니다. 여러 개의 도형을 만들고 그 안에 글자를 맞추며 새로운 글꼴을 찾은 다음 그 느낌을 분석해 보는 연습이 필요합니다. 독특한 형태의 틀에 어떻게 글자를 맞춰 넣을지 고민해 보세요.

1 마름모꼴

틀에 맞춰 획의 길이와 굵기, 자음과 모음의 크기를 조절합니다. 곡선으로도 연습해 보세요.

띄어 쓰듯이 글자 중심에 집중하기

마름모꼴에 글자를 맞추다보니 초성과 종성은 작아지고 중심이 길어져서 무게감은 덜하지만 여백이 많아 시원한 느낌을 줍니다.

2 세모꼴

이등변삼각형에 가까운 세모꼴은 궁체(전통적인 한글 서체)와 비슷한 형태이며 주로 너무 어리지도, 늙지도 않은 중간 세대의 느낌으로 널리 사용하기 좋습니다. 직각삼각형에 가까운 세모꼴은 일반적으로 쓰는 글꼴과 다르게 글자 중심이 오른쪽으로 치우칩니다.

종성과 중성의 연결 부분 형태도 다양하게 고민해 보세요.

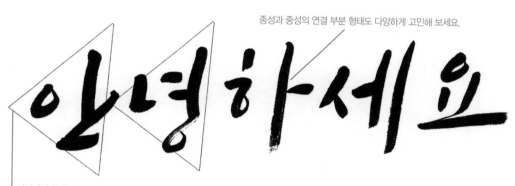

서예에서 궁체는 오른쪽 중심으로 글자를 쓰기 때문에 세모꼴이 됩니다.

평소에 거의 사용하지 않는 형태이므로 획의 길이와 구성, 글자의 중심이 달라질 수 있습니다.

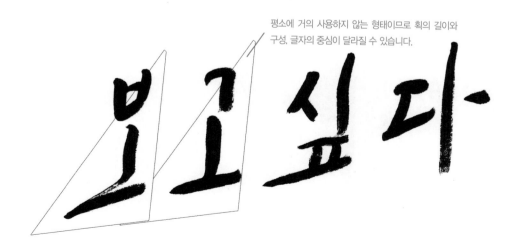

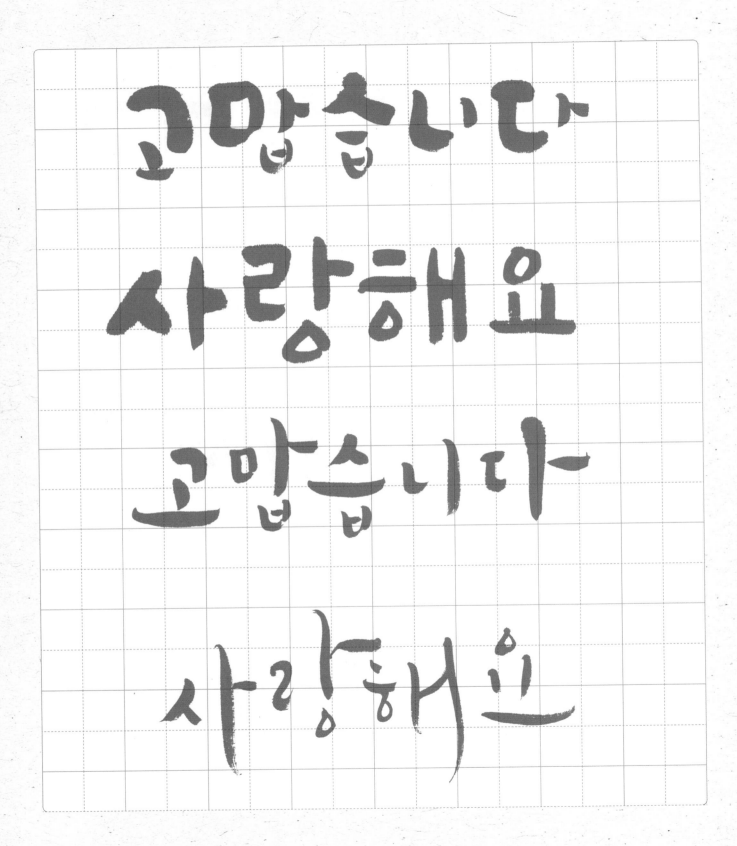

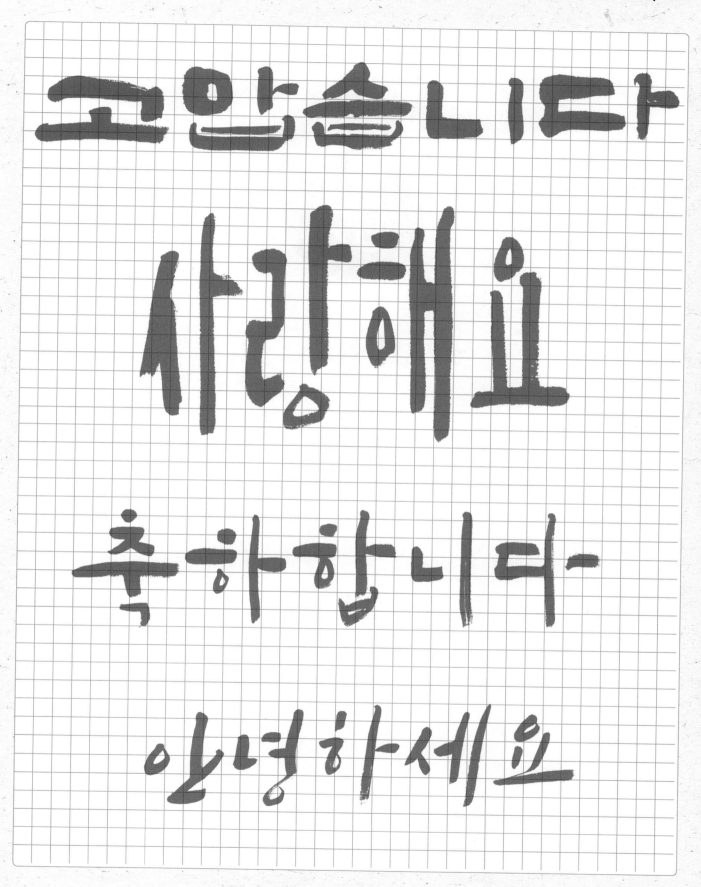

고맙습니다

사랑해요

축하합니다

안녕하세요

긴 문장 쓰기

캘리그라피의 기본을 다지는 과정에서 대부분 장문의 글자들을 끝까지 하나의 스타일로 통일하기 어렵다고 합니다. 기계가 아닌 사람이라 당연하죠.

이번 장에서는 최대한 문장을 하나의 서체로 통일하여 써 보고 분석해서 원하는 형태의 긴 문장을 완성해 보겠습니다. 다양하게 쓰면서 연습하다 보면 어느새 손이 풀리고 몸에 익어 원하는 형태에 비교적 쉽게 접근할 수 있습니다. 역시 끊임없는 연습이 필요하겠죠? 힘들어도 차근차근 서체와 구성을 다양하게 연습해 보세요.

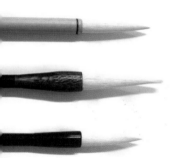

붓으로 긴 문장 쓰기

문장을 연습할 때 어려운 점 중에 초성과 중성은 있는데 종성이 없는 경우가 있습니다. 이때 글자의 전체 균형을 맞추는 것이 중요하므로 획 연습이라 생각하고 종성이 없는 글자만 강조해서 써 봅니다.

도구: 붓(중), 화선지

도구는 필요에 따라 선택하지만 일단 가장 일반적인 붓을 사용합니다. 장문이라고 해서 세필 붓이나 작은 붓으로만 연습하기보다 기본 붓으로 연습하면 이후 세필 붓, 붓펜 등을 다루기 쉬워집니다.

붓에 힘을 주고 가장 두꺼운 글자부터 얇은 글자까지 연습해 봅니다. 콘셉트를 설정하기 전에 붓이 소화할 수 있는 글자 크기, 굵기를 확인한 다음 쓰임새에 따라 구성하는 것이 좋습니다.

공통 요소 ❶ 직선 획 사용 ❷ 책을 읽거나 필기할 때 띄어쓰기가 중요하지만, 붓으로 글씨를 쓸 때는 띄어쓰기를 중요하지 않게 생각해야 균형을 찾기 쉽습니다.

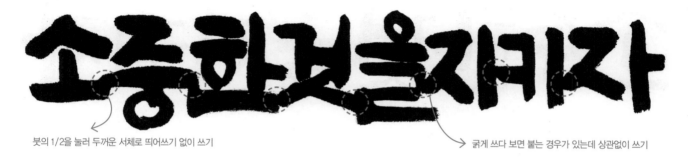

붓의 1/2을 눌러 두꺼운 서체로 띄어쓰기 없이 쓰기

굵게 쓰다 보면 붙는 경우가 있는데 상관없이 쓰기

붓의 1/3을 눌러 굵은 서체보다 얇게 쓰기

붓 끝으로만 얇게 쓰기

한글은 외국어에 없는 자음과 모음, 즉 초성, 중성, 종성이 있어 글자를 변화시키기 쉽지 않습니다. 또한,
자신만의 서체를 버리기도 쉽지 않기 때문에 잘 쓰는 서체에서 초성, 중성, 종성만을 변화시키는 연습도
변화의 시작이 됩니다.

초성 강조 **모든 글자의 초성만 굵게 쓰기**
장문은 글자가 많아 크기 차이가 크면 균형을 이루기 어렵습니다.

중성 강조 **중성만 굵게 쓰기**
중성을 강조하여 나머지 획이 상대적으로 얇아 보이도록 신경 씁니다.

종성 강조 종성이 없는 경우는 일단 제외하고 종성이 있는 글자만 굵게 씁니다.

서체 만들기

문장 쓰기를 준비하면서 기본적인 굵기를 연습하며 손을 풀었다면 이번에는 다양한 서체를 써 보겠습니다. 이제부터는 쓰고자 하는 서체의 콘셉트를 설정하고 써야 합니다. 연습을 위해 이 책에서 소개하는 다음의 서체들을 살펴보고 연습합니다. 서체는 무궁무진하기 때문에 가장 기본적인 서체부터 연습한 다음 다른 글꼴로 변화를 시도합니다.

왼쪽 노란색 원 안의 획들은 기본 획으로, 장문을 쓰기 전에 획(선)부터 연습한 다음 문장 쓰기를 시작해도 좋습니다. 보통 장문을 쓰기 시작하면 문장 중반까지는 비슷한 서체로 쓰지만, 마지막까지 잘 이어지지 않는다는 애로사항이 있습니다. 그러므로 끊임없이 연습하거나 획만 연습한 다음 이어서 문장을 연습하는 반복적인 노력이 필요합니다. 이때 글꼴 변화와 발묵 등을 이용하면 더욱 다양하게 변화시킬 수 있습니다.

1 기본 서체 만들기

❶ 가장 기본적으로 접근할 수 있으며 가로, 세로 길이가 비슷하고 전체적으로 일정한 크기의 글꼴입니다. 디지털 폰트의 기본인 '바탕체', '돋움체'와 같습니다.

❷ 비교적 획이 짧고 굵으며 글자 중심이 약간 삐뚤빼뚤하여 귀여운 이미지나 개구쟁이 이미지를 나타냅니다.

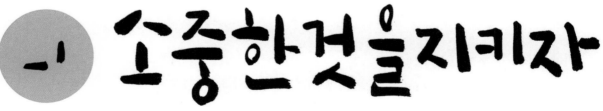

❸ 직선 획에서 곡선 획으로 변경합니다. ② 이미지가 남자아이들이라면 ③ 이미지는 여자아이들이 옹기종기 모여 있는 이미지입니다.

❹ 문장의 기본 중심선이 45° 정도 올라가고 세로획도 사선으로 내려와 속도감이 느껴집니다.

❺ 가로, 세로 선이 구불구불한 곡선으로 이루어져 부드러운 이미지입니다.

2 기본 서체 응용하기

기본 글꼴을 연습하였다면 응용하는 연습도 필요합니다. 보통 필압과 속도에 따라서 글자 모양과 느낌이 상당히 달라집니다. 기본 서체 역시 글꼴 변화와 발묵 등을 응용하면 더욱 다양한 형태로 변화시킬 수 있습니다.

❶ '기본 서체 만들기'의 ②를 응용하여 굵기에 차이를 뒀습니다. 기본 서체에서는 비교적 같은 굵기로 쓰였지만 이번에는 글자마다 다른 시작 부분, 중간 부분, 끝부분에 굵기 변화를 나타내어 기본 서체보다 더욱 율동적입니다.

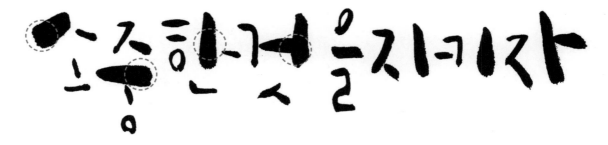

❷ 곡선을 활용하여 길게 뻗은 선들이 중심을 이뤄 더욱 부드럽습니다.

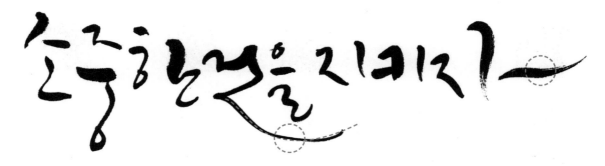

❸ '기본 서체 만들기'의 ④를 응용하여 굵기 변화와 마지막 글자의 강조로 더욱 강한 어조로 이야기하는 듯한 이미지입니다.

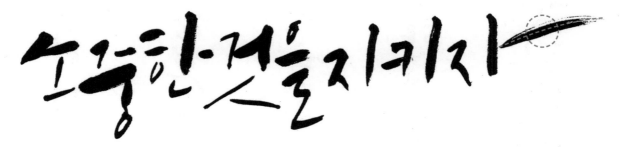

❹ 시작 부분을 네모꼴의 모서리처럼 힘을 주고 글줄을 사선으로 올라가게 써서 외치는 느낌을 전달합니다.

둥근 모양 시작
네모 모양

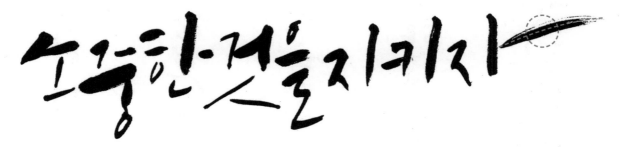

123

세필 붓으로 긴 문장 쓰기

도구를 바꿔 작은 세필 붓으로 장문을 써 보겠습니다. 세필 붓으로도 기본 문장 쓰기처럼 가로쓰기를 연습한 다음 여기서는 세필 붓을 이용하여 세로쓰기를 연습합니다.

도구: 세필 붓, 화선지

1 기본 서체 만들기

붓으로 연습한 것처럼 가로쓰기와 같은 문장을 세로쓰기로 연습합니다. 세필 붓은 마구 쓰면 붓이 쉽게 망가지므로 획(선)을 충분히 연습하고 붓털의 중간에서 끝부분 사이가 눌러지도록 힘을 줍니다.

2 기본 서체 응용하기

세로쓰기는 글줄의 중심이 중요하지만, 항상 줄에 맞춰야 하는 것은 아닙니다. 기본 글줄의 중심이 맞도록 연습한 다음에는 다양한 형태의 글줄을 연습하여 여러 가지 조형을 완성할 수 있습니다.

❶ 서체의 기본 꼴 중심의 빨간 점선을 살펴보면 지그재그 형태의 글줄을 확인할 수 있습니다. 글줄은 중심선을 지키되 글자마다 중심이어긋나게 쓰는 기본 변형으로, 중심선에서 벗어나면 안 됩니다.

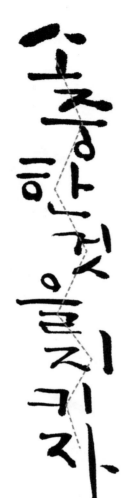

장문을 연습할 때는 글줄이 맞아야 합니다. 보통 글줄은 글자의 중심을 기준으로 씁니다. 일반적으로 가로쓰기는 어렵지 않지만 세로쓰기는 자주 사용하지 않기 때문에 글줄을 맞추기 어렵습니다. 이때 종이를 글자 크기에 알맞게 세로 방향으로 접은 다음 칸에 맞추지 않고 접은 선 위의 중심을 맞춰 쓰는 연습을 하면 편리합니다.

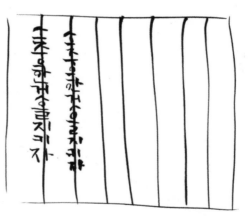

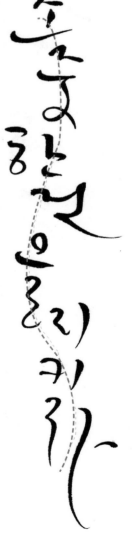

❷ 오른쪽은 글자 분위기와 어울리는 곡선의 문장입니다. 이때 글줄 중심의 시작점과 끝점이 비슷해야 전체적인 분위기가 흐트러지지 않습니다.

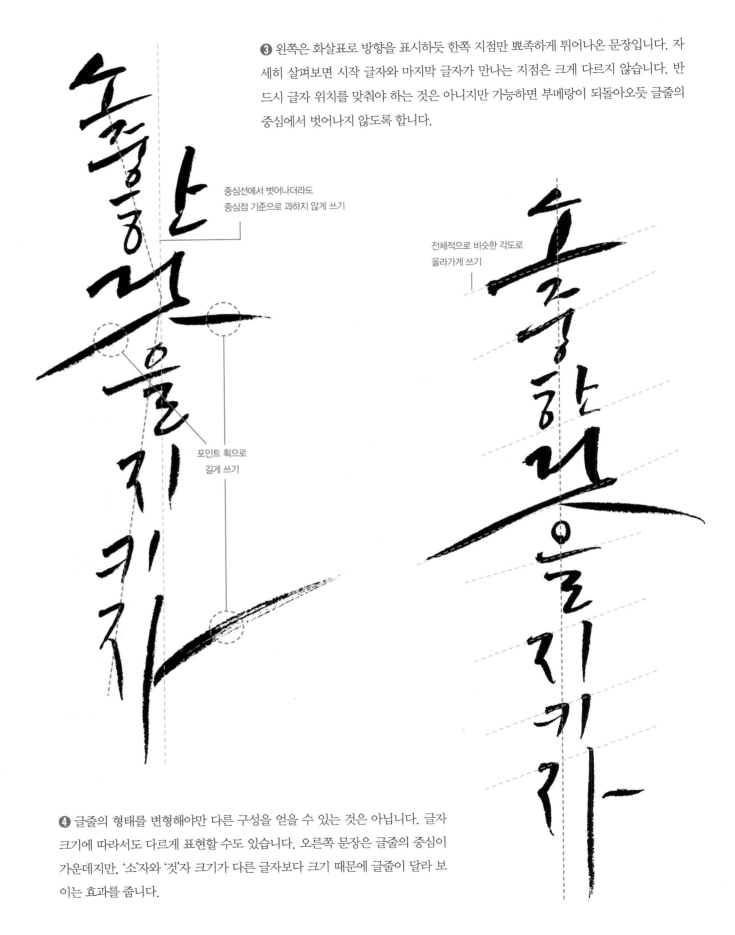

❸ 왼쪽은 화살표로 방향을 표시하듯 한쪽 지점만 뾰족하게 튀어나온 문장입니다. 자세히 살펴보면 시작 글자와 마지막 글자가 만나는 지점은 크게 다르지 않습니다. 반드시 글자 위치를 맞춰야 하는 것은 아니지만 가능하면 부메랑이 되돌아오듯 글줄의 중심에서 벗어나지 않도록 합니다.

중심선에서 벗어나더라도
중심점 기준으로 과하지 않게 쓰기

전체적으로 비슷한 각도로
올라가게 쓰기

포인트 획으로
길게 쓰기

❹ 글줄의 형태를 변형해야만 다른 구성을 얻을 수 있는 것은 아닙니다. 글자 크기에 따라서도 다르게 표현할 수도 있습니다. 오른쪽 문장은 글줄의 중심이 가운데지만, '소'자와 '것'자 크기가 다른 글자보다 크기 때문에 글줄이 달라 보이는 효과를 줍니다.

붓펜으로 긴 문장 쓰기

세필 붓보다 좀 더 편한 도구인 붓펜을 사용해 보겠습니다. 붓펜의 종류는 다양하지만 가장 많이 사용하는 두 가지 붓펜으로 장문을 쓰기 위한 기본 서체와 응용에 대해서 알아봅니다. 붓펜은 화선지에 꾹꾹 눌러 써야 잘 나오고 그만큼 잉크가 소모되기 때문에 A4 용지처럼 매끈한 종이에 연습하면 좋습니다.

도구: 붓펜, A4 용지

왼쪽 이미지에서 위쪽 붓펜은 부드러운 붓펜으로 붓처럼 인조 모필로 이루어져 있습니다. 아래쪽 붓펜은 뭉툭한 붓펜으로 둥근 모양이며 사인펜과 같은 질감이지만 사인펜보다 더욱 부드럽습니다.

1 부드러운 붓펜으로 기본 서체 만들기

붓펜으로 하나 더 추가한 서체는 마지막에 힘을 주어 각지게 썼습니다.

2 뭉툭한 붓펜으로 기본 서체 만들기

부드러운 붓펜과 뭉툭한 붓펜으로 쓴 문장에서 차이점이 느껴지나요?

부드러운 붓펜은 인조 모필로 화선지처럼 번지는 종이가 아닌 A4 용지처럼 비교적 평면의 종이에 쓰면 붓 끝이 더욱 직선으로 표현되고, 뭉툭한 붓펜은 붓 끝이 비교적 둥글기 때문에 더욱 부드럽게 표써집니다. 비슷해 보여도 다른 이미지를 표현할 수 있으므로 콘셉트, 스타일에 따라 알맞은 도구를 사용하세요.

향기가득한 손으로 쓰는 마음

향기가득한 손으로 쓰는 마음

향기가득한 손으로 쓰는 마음

향기가득한 손으로 쓰는 마음

향기가득한 손으로 쓰는 마음

3 기본 서체 응용하기

앞서 붓으로는 기본 가로쓰기 문장을 연습하고, 세필 붓으로는 세로쓰기 문장을 연습했습니다. 붓, 세필 붓보다 편리한 붓펜으로는 장문의 글줄에 따라, 글자의 강약에 따라, 이미지 표현에 따라 순차적으로 응용합니다. 의미 없는 강약에서 시작하여 중요한 의미를 나타내기 위해 강조하거나 문장 전체에서 이미지를 표현하도록 글꼴을 변형하는 연습이 필요합니다.

❶ 문장쓰기의 가장 기본적인 형태로 전체적으로 비슷하게 씁니다.

❷ 특별한 의미 없이 문장의 단락별 첫 글자인 '향', '손', '마'자를 강조하였습니다. 이처럼 문장의 강약을 연습해 보세요.

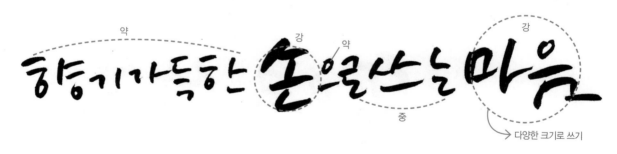

❸ 중요하다고 생각하는 단어나 단락을 굵고 크게 써서 잘 보이도록 글자의 강약을 나타냅니다.

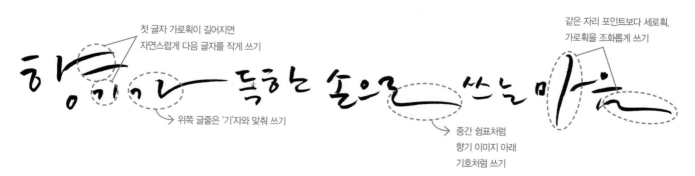

❹ 문장에 향기가 퍼지는 이미지를 표현하여 글자 형태가 달라졌습니다.

첫 글자 가로획이 길어지면 자연스럽게 다음 글자를 작게 쓰기

같은 자리 포인트보다 세로획, 가로획을 조화롭게 쓰기

위쪽 글줄은 '기'자와 맞춰 쓰기

중간 쉼표처럼 향기 이미지 아래 기호처럼 쓰기

4 긴 문장에 다양한 스타일의 글줄 적용하기

붓펜으로 한 줄 이상의 장문을 쓸 때 글줄에 따라 달라지는 형태를 살펴봅니다.

❶ 사선 글줄: 글줄이 사선으로 올라가듯이 기울기를 적용합니다.

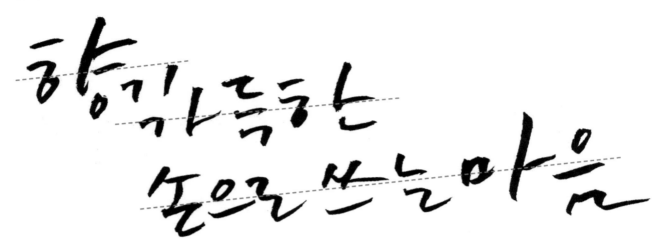

❷ 지그재그 글줄: 한 줄을 쓰고 다음 줄의 글이 이전에 쓴 글줄 가운데 아래쪽에 배치되도록 반복해서 첫 번째에서 세 번째 줄까지 지그재그로 씁니다.

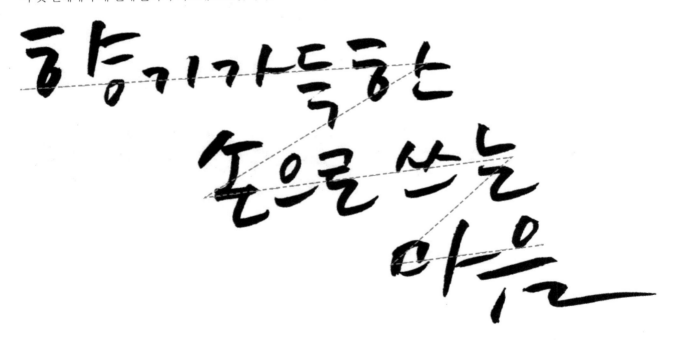

❸ 계단 글줄: 지그재그와 비슷하지만 문장에서 두세 단어만 내려 써서 계단처럼 표현합니다.

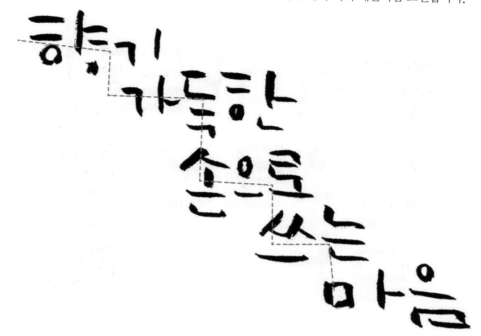

❹ 곡선 글줄: 강물이 흐르는 것처럼 곡선을 따라 내려가듯이 문장을 씁니다. 원하는 형태의 곡선을 따라 글줄을 적용해도 좋습니다. 한 줄로 시작해서 중간에 두세 글자가 들어가거나 두 글자로 시작해서 한 줄로 흐르다가 세 글자로 끝나는 등의 다양한 글줄 변화를 시도해 보세요.

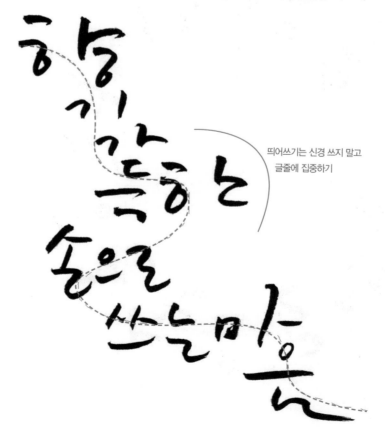

띄어쓰기는 신경 쓰지 말고
글줄에 집중하기

❺ 사각형 글줄: 전체적으로 문장이 네모꼴이 되도록 씁니다. 글자 수에 따라서 완벽한 네모가 되거나 모자라기도 합니다. 다음 문장에서 '마음' 글자 사이에는 공간을 적용할 수 있습니다.

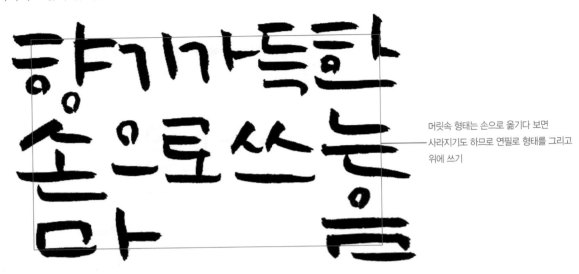

머릿속 형태는 손으로 옮기다 보면 사라지기도 하므로 연필로 형태를 그리고 위에 쓰기

❻ 원형 글줄: 원형으로 문장을 배열합니다. 이때 원형이 제대로 표현되지 않는 경우 연필로 원을 그리고 그 위에 써 보세요. 글자의 시작 부분이 밖을 향하거나 안으로 향하게 쓸 수도 있습니다.

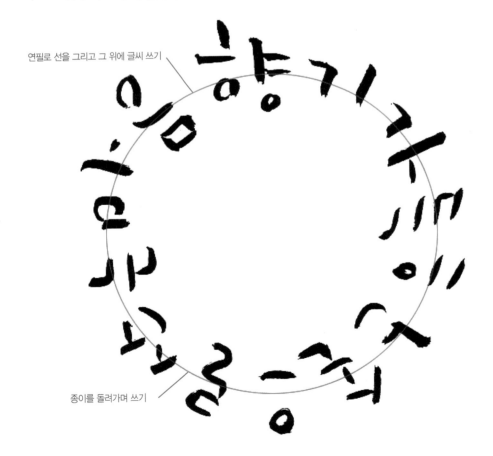

연필로 선을 그리고 그 위에 글씨 쓰기

종이를 돌려가며 쓰기

❼ 삼각형 글줄: 삼각형, 역삼각형 글줄에서는 시작 또는 마지막 글자가 무조건 한 줄로 시작하거나 끝나야 하는 점을 염두에 두고 채워나갑니다.

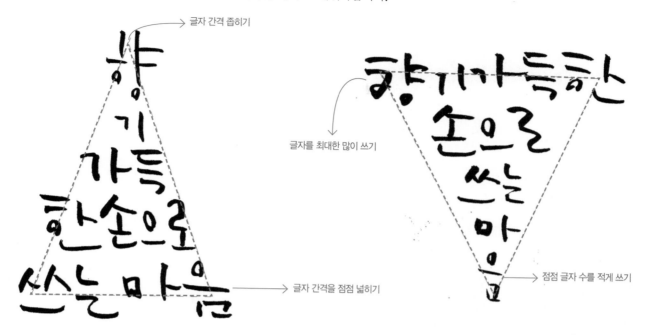

글자 간격 좁히기

글자를 최대한 많이 쓰기

글자 간격을 점점 넓히기

점점 글자 수를 적게 쓰기

❽ 마름모 글줄: 삼각형의 변형으로, 시작 또는 마지막 글자가 두 글자 정도 되어야 마름모꼴이 나타나기 때문에 오히려 삼각형보다 쉽게 연습할 수 있습니다.

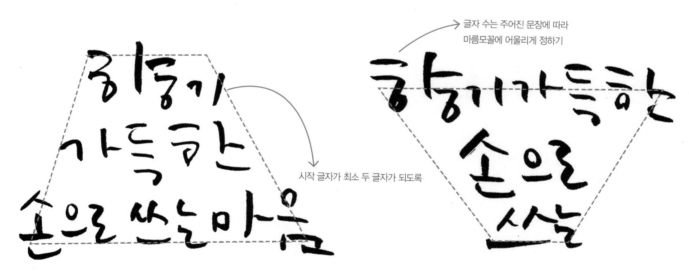

글자 수는 주어진 문장에 따라 마름모꼴에 어울리게 정하기

시작 글자가 최소 두 글자가 되도록

삼묵법으로 긴 문장 쓰기

삼묵법은 붓을 눕혀서 써야 더 효과적이지만 문자를 쓸 때는 세워서 써도 됩니다. 문장은 글자가 많아 세워서 쓰지만 먹색이 화선지에 스며들면서 자연스럽게 농묵, 중묵, 담묵이 표현되기 때문입니다. 붓털이 짧으면 짧은 단어까지 쓸 수 있으며 붓이 클수록 문장이 길어야 그 표현이 잘 보입니다.

1 가로쓰기

문장을 쓸 때 중요하게 생각하는 단어를 강조하기 위해서 두껍게 쓰거나 크게 쓰는 것처럼 먹으로도 강조할 수 있습니다. 문장의 단어들을 잘 살펴 시작하는 단어를 지정해서 포인트를 주세요.

문장의 첫 글자부터 쓰기

두 번째 시작하는 단어부터 쓰기

담묵 또는 중묵으로 쓰기

세 번째 시작하는 단어부터 쓰기

담묵 또는 중묵으로 쓰기

2 세로쓰기

이번에는 세로쓰기를 연습해 봅니다. 한 줄은 가로쓰기처럼 글줄만 잘 맞춰 연습합니다. 두 줄로 쓰되 먹색이 진해 포인트되는 단어나 문장이 더욱 돋보이도록 도와주며 써 보겠습니다. 시작하는 단어 위치에 따라서 시작하는 글줄을 맞춰 쓰기도 하고 바꿔 쓰기도 합니다. 때로는 크기도 조정해서 쓸 수 있습니다. 서체 특성은 사선으로 올려 쓰는 형식으로 연습하세요.

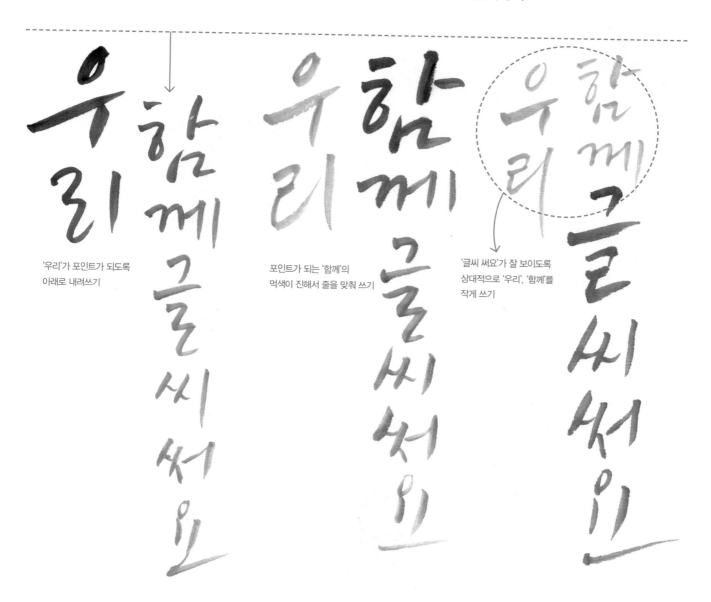

'우리'가 포인트가 되도록
아래로 내려쓰기

포인트가 되는 '함께'의
먹색이 진해서 줄을 맞춰 쓰기

'글씨 써요'가 잘 보이도록
상대적으로 '우리', '함께'를
작게 쓰기

135

3 여러 줄 쓰기

다시 가로쓰기로 돌아와 세 줄로 써 보겠습니다. 마찬가지로 삼묵법으로 쓰면서 진한 글자들이 돋보
이도록 단어 위치를 조정합니다. 서체의 특징은 긴 직선 형태입니다. 간혹 작은 획들은 전체적인 균
형을 맞추기 위한 것이므로 잘 생각하여 쓰세요. 모든 글줄의 중심은 가운데로 쓰세요.

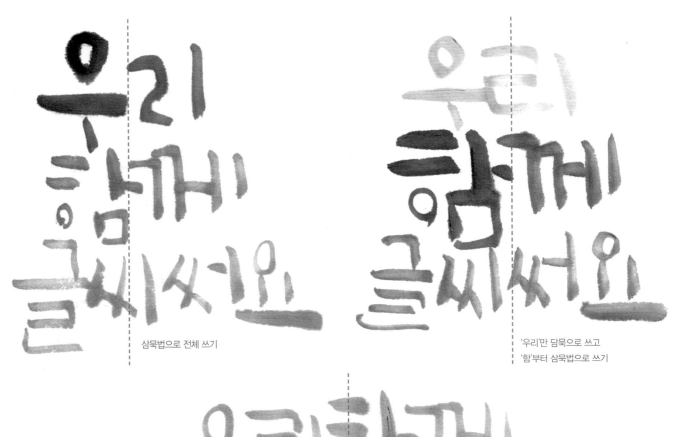

삼묵법으로 전체 쓰기

'우리'만 담묵으로 쓰고
'함'부터 삼묵법으로 쓰기

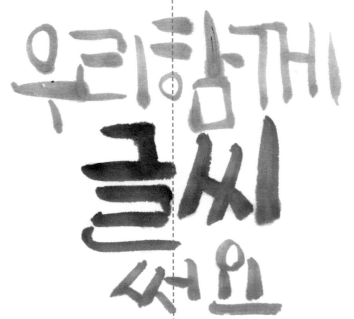

담묵으로 '우리 함께'를 쓰고 '글'자부터 삼묵법으로 쓰기

농담을 이용하여 긴 문장 쓰기

발묵으로 글씨를 쓰는 기본적인 방법에 대해서 알아보았습니다. 이번에는 재미 삼아 물과 먹물의 상관관계를 알 수 있는 응용을 해보겠습니다. 쉽게 말해 먼저 화선지에 물을 떨어트리고 그 위에 중묵을 덮으면 물이 떨어진 부분이 마치 크레파스로 글씨를 쓰고 위에 물감을 칠한 것과 같은 비슷한 형태입니다. 크레파스처럼 선명하게 보이지 않지만 물이 지나간 자리는 조금 보입니다. 진한 먹물로 물을 많이 사용하면 보이지 않을 수도 있습니다. 농담 표현은 다음의 과정을 따라합니다.

❶ 깨끗한 물로 화선지에 글씨를 씁니다.

❷ 10초 정도 말립니다.

❸ 넓은 붓으로 중묵의 색을 만들어 물로 글씨 위를 덮습니다.

다음과 같이 쓰고 있을 때는 물로 쓴 글씨는 회색 같고 중묵은 진한 것 같지만 마르고 나면 색이 달라지기 때문에 왼쪽 사진과 같이 나타납니다.

농담에 대해 이제 조금 알 것 같나요? 이를 바탕으로 더욱 다양한 시도를 하기 바랍니다.

마지막으로 먹색을 사용한 작업물을 스캔하거나 사진을 촬영하면 글씨 주변이 매우 쭈글쭈글하여 포토샵으로 보정했을 때 생각했던 것보다 글씨가 많이 흐려져서 당황하게 됩니다. 가장 좋은 방법은 표구방 또는 액자 집에 맡겨 배접(두꺼운 종이를 화선지 뒤에 펴 붙여 말려 평평하게 하는 것) 후 사진 촬영을 하는 것인데 비용과 시간이 많이 소요됩니다.

작업한 자리에서 모두 해결하려면 원하는 색상보다 진하게 작업하고 스캔받을 때 두꺼운 종이를 화선지 위에 올리거나 풀(테이프, 3M)로 사면을 팽팽하게 도화지 등에 붙여 스캔하면 작업 종이만 스캔 받는 것보다 좀 더 깔끔하게 작업할 수 있습니다.

필기도구로 긴 문장 쓰기

주변에서 쉽게 찾을 수 있는 필기도구를 이용하여 장문을 써 봅니다. 필기도구로 화선지에 장문을 쓰면 번지기 때문에 우연적인 번짐이나 형태가 표현되어 재미있지만, A4 용지에서 더욱 다양한 글꼴을 보여주기도 합니다.

도구: 나무젓가락, 펜촉, 마카, A4 용지

1 기본 서체 만들기

나무젓가락, 펜촉, 마카를 이용하여 쓴 기본 서체들을 살펴보면서 차이점을 확인합니다.

나무젓가락은 딱딱한 이미지와 다르게 둥글게 쓰여 전체적으로 부드러운 느낌을 줍니다. 펜촉은 얇기 때문에 작고 아기자기한 글꼴로 편지글에 어울립니다. 마카는 면적이 넓어 두껍게 쓰지므로 면을 그대로 사용하지 않고 사선이나 면의 일부로 쓰다가 방향을 바꿔 글자에 강약을 표현할 수 있습니다.

❶ 나무젓가락: 나무젓가락은 원형 그대로 쓸 수 있지만 연필처럼 깎아서 쓰면 더욱 섬세하게 표현할 수 있습니다.

조금 넓은 획을 기준으로 쓰기

짧은 직선으로 쓰기

짧은 곡선으로 쓰기

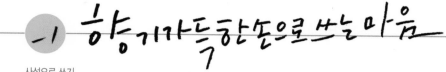

사선으로 쓰기

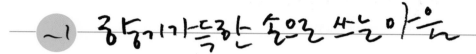

곡선으로 쓰기

❷ 펜촉: 펜촉에는 먹물을 묻혀 씁니다. 만년필용으로 나온 좋은 펜촉은 먹물이 아교 성분으로 인해 굳어서 펜촉을 망가뜨릴 수 있기 때문에 사용하지 않는 것이 좋습니다. 화방에서 판매하는 펜촉 나무 막대기와 저렴한 먹물용 펜촉을 이용하세요.

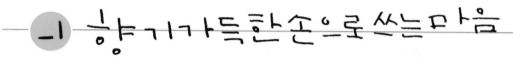

넓은 직선으로 쓰기

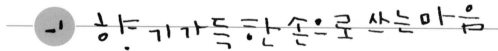

짧은 직선으로 쓰기

짧은 곡선으로 쓰기

사선으로 쓰기

곡선으로 쓰기

❸ 마카: 손으로 직접 포스터를 그리던 시절부터 마카에는 다양한 종류가 있었습니다. 그중 알맞은 것을 골라 사용해 보세요.

넓은 면으로 직선 쓰기

넓은 면으로 짧은 직선 쓰기

넓은 면으로 짧은 곡선 쓰기

얇은 면으로 사선 쓰기

넓은 면으로 시작해서 방향을 바꿔 곡선으로 쓰기

2 긴 문장에 응용하기

❶ 마카: 글줄을 가운데 정렬하고 모서리를 이용하여 얇게 쓰되 중요한 부분만 넓게 강조합니다.

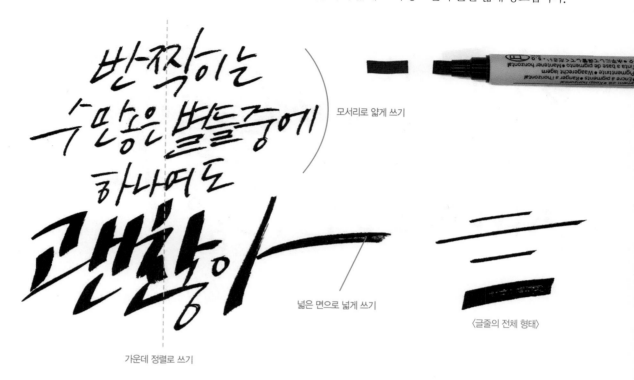

모서리로 얇게 쓰기

넓은 면으로 넓게 쓰기

〈글줄의 전체 형태〉

가운데 정렬로 쓰기

❷ 뭉툭한 붓펜 1: 글줄을 지그재그 형식으로 정렬하고 뭉툭한 붓펜을 이용해서 핵심 단어만 강조합니다.

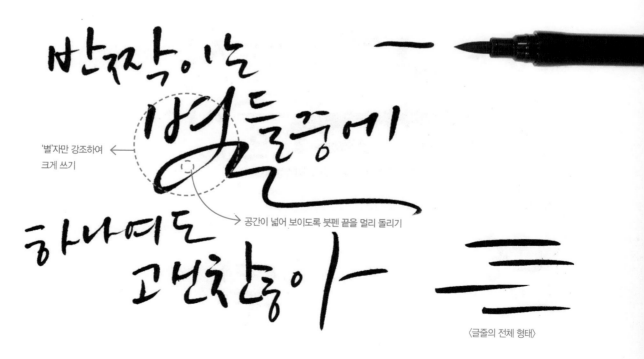

'별'자만 강조하여 크게 쓰기

공간이 넓어 보이도록 붓펜 끝을 멀리 돌리기

〈글줄의 전체 형태〉

❸ 뭉툭한 붓펜 2: 글줄을 세 줄의 사선으로 정렬하고 뭉툭한 붓펜으로 시작 글자, 중요 단어, 마지막 글자를 강조하며 균형을 맞춰서 씁니다.

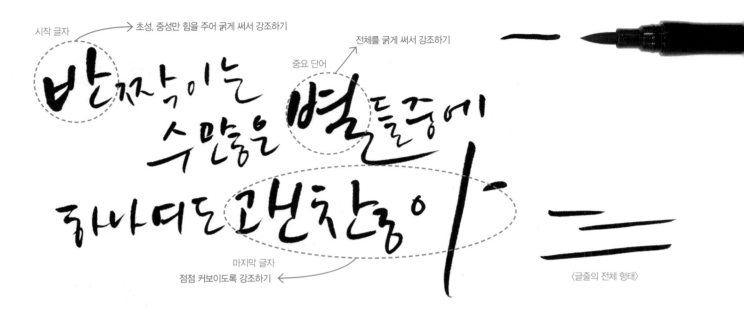

시작 글자
초성, 중성만 힘을 주어 굵게 써서 강조하기
중요 단어
전체를 굵게 써서 강조하기
마지막 글자
점점 커보이도록 강조하기
〈글줄의 전체 형태〉

❹ 부드러운 붓펜: 글줄을 세로줄로 정렬하고 부드러운 붓펜으로 중요 단어를 가장 크게 쓴 다음 주변에 글을 채웁니다. 이때 '별'자를 먼저 쓰고 주변에 나머지 문장을 채워도 됩니다.

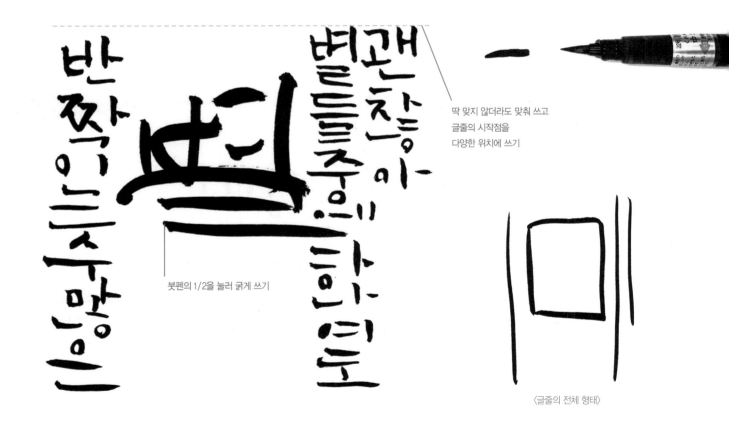

딱 맞지 않더라도 맞춰 쓰고 글줄의 시작점을 다양한 위치에 쓰기

붓펜의 1/2을 눌러 굵게 쓰기

〈글줄의 전체 형태〉

❺ 나무젓가락 1: 나무젓가락으로 글줄을 원형으로 쓰고 가운데에 '괜찮아'를 씁니다.

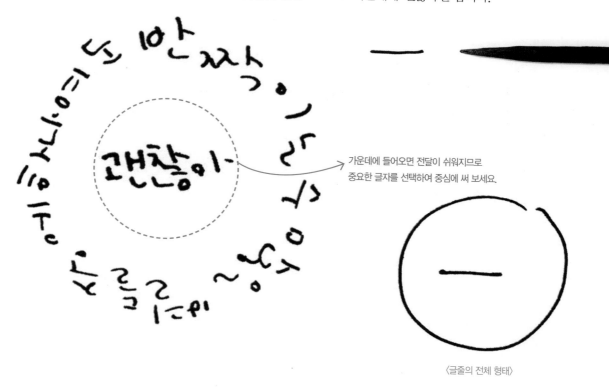

가운데에 들어오면 전달이 쉬워지므로
중요한 글자를 선택하여 중심에 써 보세요.

〈글줄의 전체 형태〉

❻ 나무젓가락 2: 나무젓가락으로 문장을 반짝이는 별처럼 정렬합니다. 글씨를 쓰면서 형태를 만들기 어렵다면 먼저 연필로 원하는 형태를 그린 다음 문장을 쓰고 지울 수도 있습니다.

기본적인 가로, 세로 줄에서 벗어나면
글자 수가 문제되는 경우가 많으므로
잘 선정합니다.

〈글줄의 전체 형태〉

❼ 뭉툭한 붓펜 3: 뭉툭한 붓펜으로 세로줄과 가로줄을 혼합하여 부드럽게 하늘하늘한 이미지를 표현합니다. 가볍게 붓펜을 잡고 곡선으로 글줄을 최대한 부드럽게 쓸 수 있습니다.

곡선 방향은 다르지만 전체 흐름이 이어지도록

❽ 펜촉: 펜촉으로 글자를 띄어 써서 멀리 떨어져 있는 밤하늘의 별을 표현해 보세요.

모양이 정해진 것은 아니므로 자유롭게 쓰기

144

❾ 색펜: 최근에는 캘리그라피의 활성화로 인해 대형 문구점, 화방에서 다양한 붓펜 또는 색펜을 접할 수 있습니다. 색펜의 사용 방법은 붓펜, 세필 붓, 펜촉과 같으므로 원하는 색으로 이미지에 어울리는 문장을 써 봅니다. 색이 주는 다양한 감정이 글씨와 만나면 마음을 전하는 데 효과적입니다.

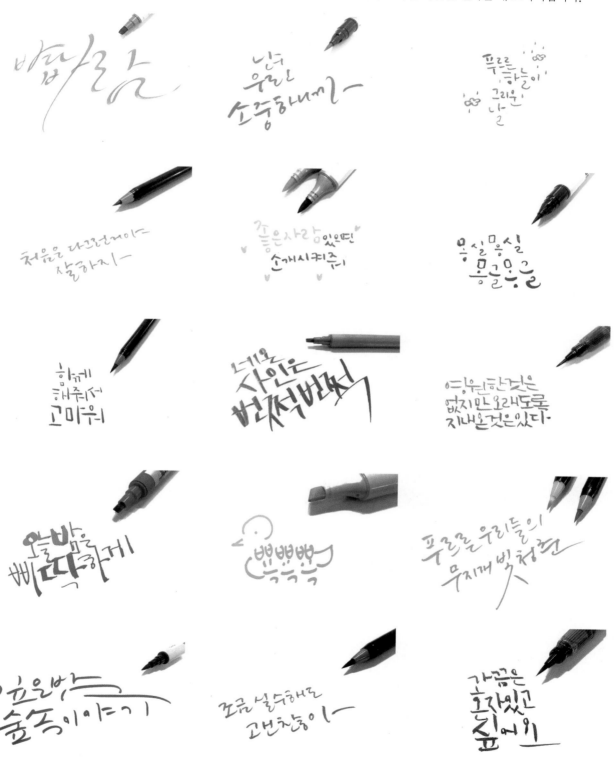

❿ 워터브러시: 보통 세필 붓, 수채화 붓에 물감을 묻혀 사용합니다. 색이 있는 글씨, 그림을 그릴 수 있으며 휴대용 워터브러시도 있습니다. 종류는 크게 두 가지로 오른쪽의 첫 번째 일반 붓펜과 비슷한 워터브러시 크기에는 대, 중, 소가 있으며 다음은 중간 크기입니다.

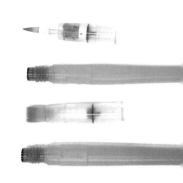

휴대용 워터브러시는 분리한 몸통에 물을 넣고 물감을 묻혀 바로 사용할 수 있습니다. 색펜 중에도 물을 이용해서 그러데이션이나 색을 섞어 표현할 수 있지만 붓 크기나 색에 따라 한계가 있습니다. 워터브러시는 붓통에 물이 들어 있기 때문에 색 농도나 채도를 쉽게 조절할 수 있어 자연스러운 장점이 있습니다. 워터브러시를 이용하여 두 가지 색을 한 번에 쓰는 그러데이션 표현 방법을 살펴봅니다.

① 물통에 물을 담고 붓에 원하는 배경색을 묻힌 다음 팔레트에 고르게 묻힙니다.

② 섞어서 사용하려는 다른 색을 붓 끝에 묻힌 다음 배경색과 자연스럽게 섞이도록 팔레트에서 조절합니다.

③ 색을 조절한 다음 종이에 칠하면 윗부분은 녹색, 아랫부분은 노란색으로 나타납니다.

④ 글씨를 쓰면 시작 부분은 녹색, 끝 부분은 노란색으로 마무리됩니다.

⑤ 워터브러시로 작업한 다양한 형태의 글씨를 확인하고 자유롭게 표현해 보세요.

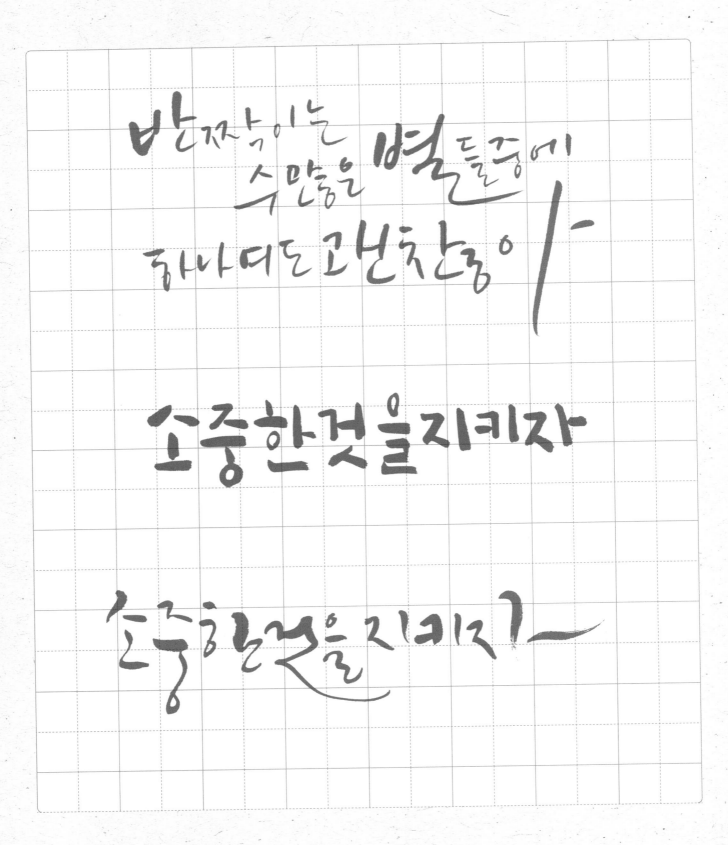

반짝이는
수많은 별들중에
하나라도 괜찮아

소중한것을지키자

소중한것을지키자

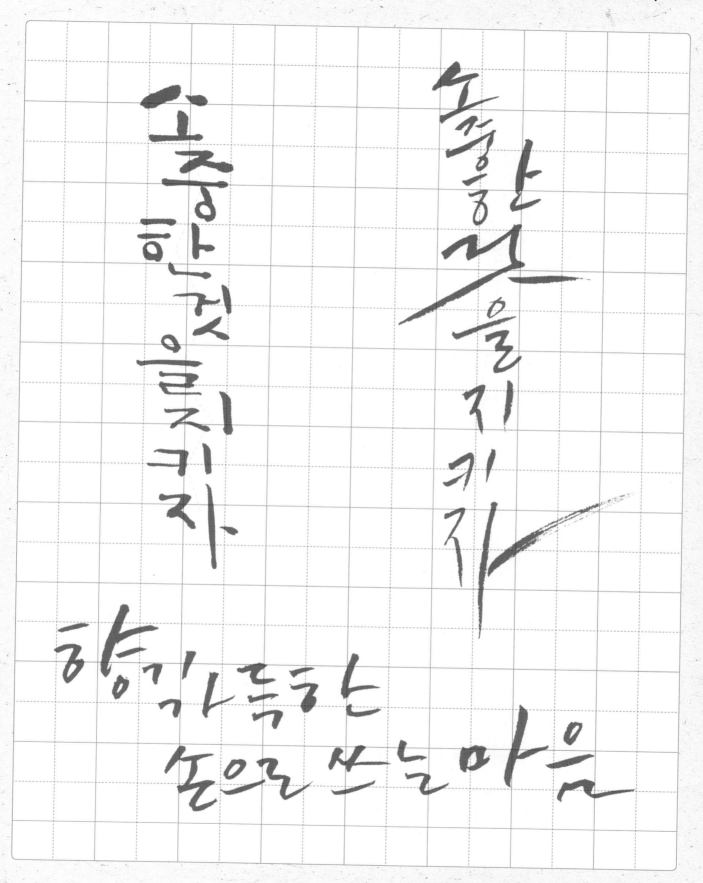

소중한 꽃을 지키자

소중한 것을 지키자

향기 가득한
손으로 쓰는 마음

작가들의 서체 살펴보기

캘리그라피 작가들은 다양한 서체를 자유자재로 표현해야 합니다. 많은 사람을 이해시키고 소통하기 위해 여러 가지 언어를 구사하듯이 각자의 서체로 프로젝트에 어울리는 다양한 서체를 만들어야 합니다.

'서여기인(書如其人: 글씨는 그 사람을 말한다.)'과 같이 서체에는 그 사람의 성격, 속마음, 과거와 현재 환경 등이 반영됩니다. 개인의 취향과 성향은 숨길 수 없지만 훈련을 통해 전문가로서 다양한 서체를 만들어야 합니다.

그동안 프로젝트, 전시 등을 통해 작업한 글씨 중에서 좋아 보이는 서체들을 간단히 소개하겠습니다.

┃ 소온 왕은실

다양한 감정을 붓으로 노래하듯이 자연스럽게 쓰기 위해 최대한 다양하게 써 보려 합니다.

❶ 세련체 – 사선으로 쓰기

도구: 쿠레타케 붓펜(중)
콘셉트: 45° 정도로 각도를 통일하여 글자 폭이 좁고 늘씬합니다.

향기 가득한 꿈을 안고 손으로 마음을을 전합니다

❷ 얇은 보들체 – 곡선으로 쓰기

도구: 쿠레타케 붓펜
콘셉트: 전체 획에 곡선을 넣어 부드럽습니다.

향기가득한 꿈을 안고 손으로 마음을 전합니다

❸ 굵은 보들체 – 필압으로 곡선 쓰기

도구: 세필 붓
콘셉트: 전체 획에 곡선을 넣고 먹물을 좀 더 찍어 도톰하면서 부드럽습니다.

향기가득한 꿈을 안고 손으로 마음을 전합니다

❹ 손편지체 – 부정형으로 쓰기

도구: 쿠레타케 붓펜
콘셉트: 어린 시절 편지에 많이 쓰던 서체로 기본 손글씨에 가장 가까우며 불규칙한 획이지만 중심선을 지켰습니다.

향기가득한 꿈을 안고 손으로 마음을 전합니다

❺ 따숨체 – 동글동글하게 쓰기

도구: 세필 붓
콘셉트: 동글동글한 기본 글꼴에 먹물의 번짐과 필압에 따라 한 글자 안에서도 굵고, 가는 형태가 따뜻한 이야기를 주고받습니다.

향기가득한 꿈을 안고 손으로 마음을 전합니다

❻ 그대로체 – 붓 모양 그대로 쓰기

도구: 양호필 중
콘셉트: 붓을 억지로 움직이지 않고 붓 모양 그대로 도톰하게 써서 안정감을 표현하였습니다.

향기가득한 꿈을 안고 손으로 마음을 전합니다

❼ 내맘체 – 붓가는 대로 쓰기

도구: 세필 붓
콘셉트: 붓 가는 대로, 마음 가는 대로 쓴 글씨라서 서체라고 하기는 어렵지만 가장 좋아하는 서체입니다.

향기가득한꿈을 안고손으로 마음을전합니다

┃ 강유 오문석

일정한 패턴과 틀을 거듭 경계하며 새로운 글꼴과 구성을 만들어 갑니다.

❶ 문석씨 체 – 자형 변화주기

> **도구**: 붓
> **콘셉트**: 글자마다 정사각형, 직사각형(가로형, 세로형)을 섞어 억양을 만들고 밋밋해 보이지 않도록 했습니다. 단조로운 진행보다 불규칙한 재미를 좋아하는 작가 성향이 반영된 서체입니다.

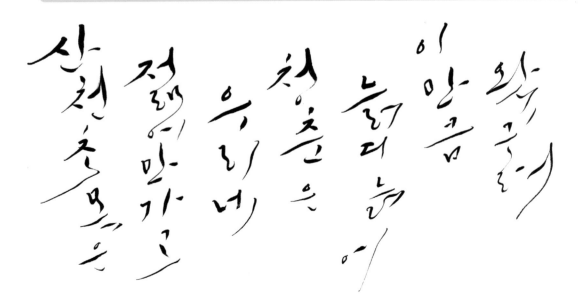

❷ 문석님 체 – 획 거꾸로 쓰기

> **도구**: 붓
> **콘셉트**: 가로형 모음의 진행 방향을 거꾸로 나타내고 바람에 흩날리는 모습을 표현하여 독특하게 표현했습니다.

❸ 강유 체 – 모음 방향 바꾸기

도구: 붓펜
콘셉트: 모음의 시작 및 진행 방향, 기울기를 정해진 패턴 없이 각각 다르고 유연하게 연출하였습니다.

자연스럽게 있는 그대로

❹ 문석군 체 – 또박또박 쓰기

도구: 목탄, 먹
콘셉트: 글꼴의 형태를 같게 하여 자유분방함보다는 담백하고 평범하게 작업하였습니다. 대신 먹물을 이용하여 획의 두께에 차이를 두어 재미를 나타내었습니다.

동해물과 백두산이
마르고 닳도록
하느님이 보우하사
우리나라 만세

수강생 작품

실제 왕은실 캘리그라피에서 수강했던 학생들의 개성 있는 작품들을 살펴보고 다양한 표현 방법을 익히세요.

인연 – 안중호(광고회사 어카운트 디렉터)
도구: 붓(기본형), 화선지, 먹

'인'자는 살짝 불안한 느낌이 들 정도로 기울여 받침 'ㄴ' 왼쪽에 무게 중심을 두고 오른쪽을 갈필로 빼 몰래 도망가려던 시도가 성공할 뻔하다 잡힌 순간을 포착했습니다.

'연'자의 모음 'ㅕ'는 양손을 길게 뻗은 사람의 모습을. 받침 'ㄴ'은 절대 흔들리지 않는 중심을 형상화하였습니다.

민체에서 모티브를 얻은 투박하고 뭉툭한 획을 사용하여 "어딜 도망가려고?"처럼 잡혀 사는 인연을 재미있게 표현했습니다.

날벼락 – 황희진(쥬얼리 MD)
도구: 나무젓가락, 스케치북, 먹

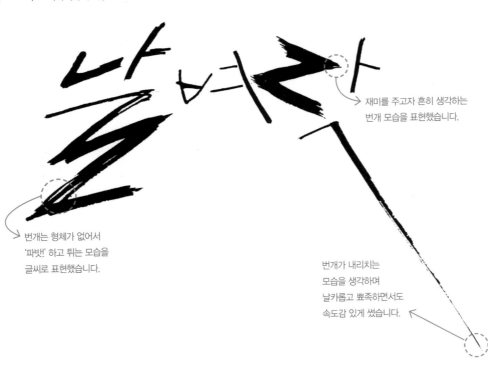

재미를 주고자 흔히 생각하는 번개 모습을 표현했습니다.

번개는 형체가 없어서 '파밧' 하고 튀는 모습을 글씨로 표현했습니다.

번개가 내리치는 모습을 생각하며 날카롭고 뾰족하면서도 속도감 있게 썼습니다.

떠나요 – 윤연주(웹 기획자)
도구: 붓(기본형), 화선지, 먹

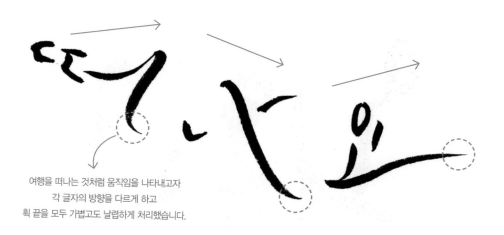

여행을 떠나는 것처럼 움직임을 나타내고자
각 글자의 방향을 다르게 하고
획 끝을 모두 가볍고도 날렵하게 처리했습니다.

외톨이 – 고창완(캘리그라퍼)
도구: 대나무, 먹, A4 용지

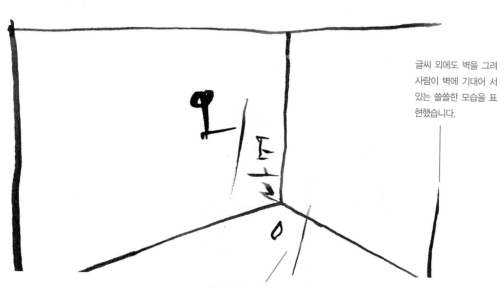

글씨 외에도 벽을 그려
사람이 벽에 기대어 서
있는 쓸쓸한 모습을 표
현했습니다.

단어가 가진 외로움을 표현하기 위해 '외'자와
'이'자를 전체적으로 길고 얇게 표현했습니다.

외톨이 – 윤연주(웹 기획자)
도구: 붓(기본형), 화선지, 먹

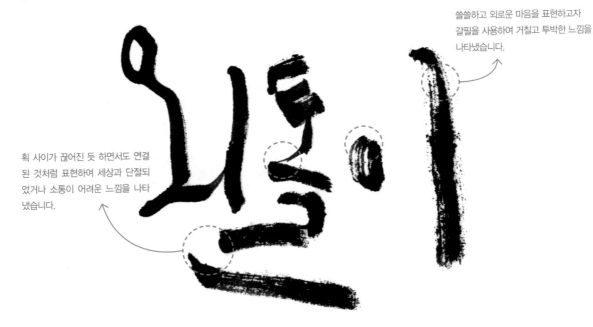

쓸쓸하고 외로운 마음을 표현하고자 갈필을 사용하여 거칠고 투박한 느낌을 나타냈습니다.

획 사이가 끊어진 듯 하면서도 연결된 것처럼 표현하여 세상과 단절되었거나 소통이 어려운 느낌을 나타냈습니다.

외톨이 – 조남이(디자이너)
도구: 콩테, 먹, A4

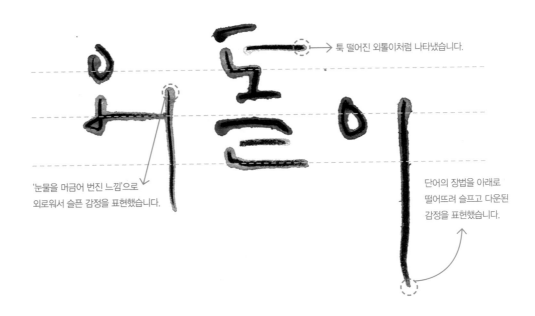

툭 떨어진 외톨이처럼 나타냈습니다.

'눈물을 머금어 번진 느낌'으로 외로워서 슬픈 감정을 표현했습니다.

단어의 장법을 아래로 떨어뜨려 슬프고 다운된 감정을 표현했습니다.

눈이와요 – 김빛나라(일러스트레이터)
도구: 붓(길이 4.5cm, 너비 1cm), 화선지, 먹

물기를 머금은 눈을 표현하기 위해
화선지에 물을 뿌리고 물기가 마르기 전에
써서 글씨가 자연스럽게
번지도록 표현했습니다.

하얗고 맑은 눈 이미지를 연상하면서
담먹으로 부드럽게 작업하였습니다.

흩날리는 눈을 표현하기 위해
붓으로 가볍게 모음의 획들을 떨어뜨려
작업하였고 '이'자의 모음과 '요'자의 받침 획
을 길게 연장해서 눈이 날리는 모습을
표현하였습니다.

눈이와요 – 박지현(편집 디자이너)
도구: 붓, 화선지, 먹

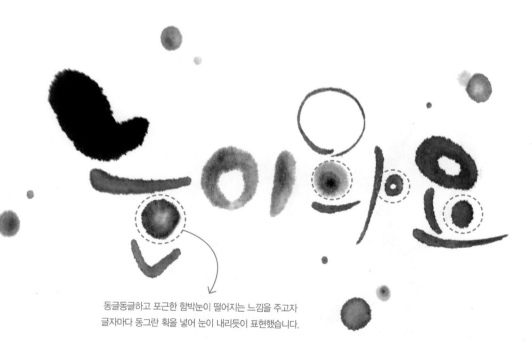

동글동글하고 포근한 함박눈이 떨어지는 느낌을 주고자
글자마다 동그란 획을 넣어 눈이 내리듯이 표현했습니다.

시원섭섭 – 김민지(회사원)
도구: 콩테, A4 용지

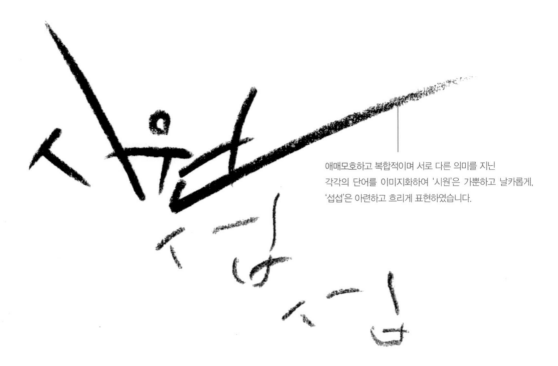

애매모호하고 복합적이며 서로 다른 의미를 지닌
각각의 단어를 이미지화하여 '시원'은 가뿐하고 날카롭게,
'섭섭'은 아련하고 흐리게 표현하였습니다.

욕심쟁이 – 김현아(마케터)
도구: 붓(기본형), 화선지, 먹

끝없는 욕심을 표현하기 위해 두꺼운 붓으로 '욕'자의
'ㅇ'과 '심'자의 'ㅣ'를 길게 늘어뜨렸습니다. 글자 간격을
좁게 써서 갖고 싶은 욕망과 함께 남에게 빼앗기지 않겠
다는 의지를 나타냈습니다.

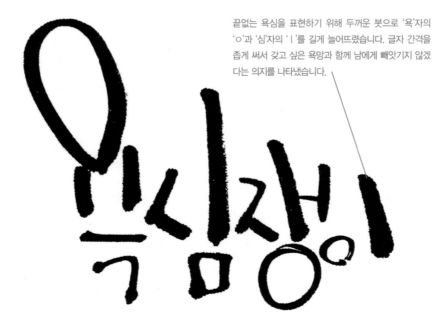

욕심쟁이 – 양소현(편집 디자이너)
도구: 나무젓가락, 화선지, 먹

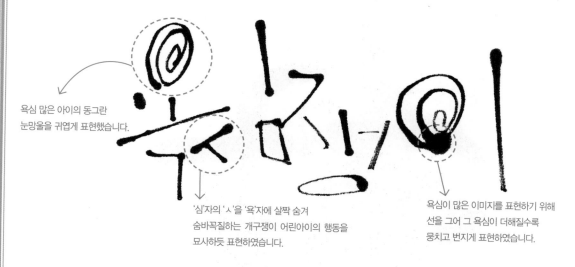

욕심 많은 아이의 동그란
눈망울을 귀엽게 표현했습니다.

'심'자의 'ㅅ'을 '욕'자에 살짝 숨겨
숨바꼭질하는 개구쟁이 어린아이의 행동을
묘사하듯 표현하였습니다.

욕심이 많은 이미지를 표현하기 위해
선을 그어 그 욕심이 더해질수록
뭉치고 번지게 표현하였습니다.

욕심쟁이 – 이나영(편집 디자이너)
도구: 마카, A4 용지

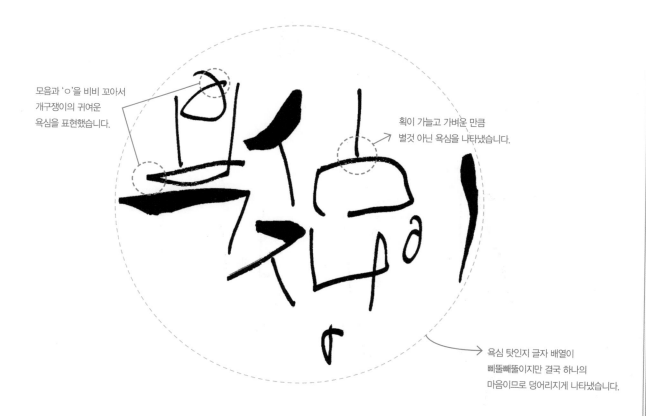

모음과 'ㅇ'을 비비 꼬아서
개구쟁이의 귀여운
욕심을 표현했습니다.

획이 가늘고 가벼운 만큼
별것 아닌 욕심을 나타냈습니다.

욕심 탓인지 글자 배열이
삐뚤빼뚤이지만 결국 하나의
마음이므로 덩어리지게 나타냈습니다.

잠꾸러기 – 백문정(회사원)
도구: 붓, 화선지, 먹

획이 둥글거나 거친 것과 해의 테두리를 따라가는 획과 튀어나온 획은 잠자리에서 일어나고 싶고 더 누워 있고도 싶은 마음을 표현했습니다.

자고 일어나 기지개 켜는 형상을 사방으로 뻗은 획으로 표현했습니다.

농도를 조절하여 배경에 해를 그려 넣었습니다. ←

잠꾸러기 – 이경은(POP 디자이너)
도구: 붓, 화선지, 먹

온 식구가 편안하게 잠자는 모습을 표현하고자 시작 부분에 살짝 걸친 베개를 그려 넣었고 그림으로 인해 가독성이 떨어지지 않도록 베개는 발목으로 그렸습니다.

대체적으로 변화가 크지 않은 얇은 선과 점을 찍어 표현했습니다.

천천히 걷다 – 임양선(디자이너)
도구: 나무젓가락, 화선지, 먹

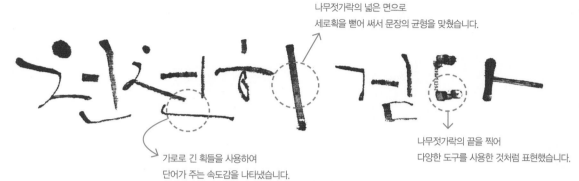

나무젓가락의 넓은 면으로
세로획을 뻗어 써서 문장의 균형을 맞췄습니다.

가로로 긴 획들을 사용하여
단어가 주는 속도감을 나타냈습니다.

나무젓가락의 끝을 찍어
다양한 도구를 사용한 것처럼 표현했습니다.

좋은 하루 되세요 – 강은신(회사원)
도구: 붓, 화선지, 먹

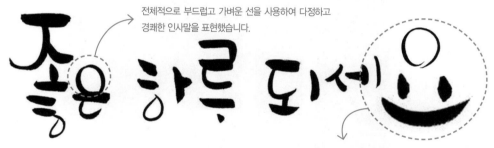

전체적으로 부드럽고 가벼운 선을 사용하여 다정하고
경쾌한 인사말을 표현했습니다.

누군가에게 "좋은 하루 되세요."라고 인사를 건넬 때 얼굴
에 번지는 미소가 연상되어 모음 'ㅛ'의 점과 획을 떨어뜨
려 웃는 표정을 담았습니다.

Part
04

왕은실, 오문석의 실전 캘리그라피

캘리그라피 중심의 전시와 작품

순수 작품은 온전히 작가가 중심이 되어 글씨, 그림, 글을 완성하는 것입니다. 프로젝트, 아트 상품은 작가가 결과물을 통해 다른 사람과 공감하고 소통하기 때문에 서로에게 의미가 깊다면, 순수 작품은 작가의 경험, 철학 등이 집결된 상상 또는 경험에 관한 이야기를 작품으로 승화시켜 작가가 그동안 활동한 것을 점검 또는 시험하듯이 전시로 선보여 개인적인 의미가 깊습니다. 이처럼 작가는 전시를 통해 스승, 작가, 대중, 가족, 친구들에게 평가받고 다음 시험을 준비하면서 성장해 나갑니다.

Chapter

01

전시 방법
살펴보기

'전시'란 책, 편지, 물품 등을 한 곳에 펼쳐 놓고 보거나 보여주는 것을 말합니다. 캘리그라피 전시는 작가의 이야기를 펼치는 것과 같으며 그만큼 많은 준비가 필요합니다.

개인전, 초대전 등의 전시를 여는 것은 쉽지 않지만, 동료 작가 또는 협회 및 학원생들과 함께 하는 단체전은 개인이 맡는 작품 수가 줄어들기 때문에 개인전보다 부담이 덜 합니다. 개인전과 초대전은 갤러리에 따라 다르지만, 1인 기준으로 최소 10~20여 개의 작품이 필요합니다. 가수가 단독 콘서트를 열어 몇 시간 동안 노래하듯이 작가는 전시장 가득 자신만의 이야기를 펼쳐야 합니다. 그만큼 개인전은 단체전보다 더 어렵고 힘들지만 고뇌하고 공부하는 만큼 성장합니다. 초대전은 갤러리에서 작가를 선택하여 말 그대로 초대해서 여는 전시입니다. 여러 명을 초대해서 단체전을 열거나 한 명의 작가만 섭외하여 개인전을 열기도 합니다.

다양한 전시 방법에 대해서 살펴보겠습니다.

┃ 갤러리 섭외(초대)

갤러리 전시는 인사동, 삼청동 등의 미술 전문 갤러리의 경우 작가가 직접 갤러리에 포트폴리오를 제출하여 응하거나 갤러리에서 전시 특성에 맞는 작가를 섭외하는 두 가지 방법이 있습니다. 최근에는 카페에서도 갤러리와 같은 방법으로 전시를 열 수 있으며 전문 갤러리보다 저렴하여 금전적인 부담이 덜합니다.

▲ 동화 토끼 전

▲ 수강생 모임 "글그림" 두 번째 전시

┃ 작품 기획

갤러리 섭외 이후에는 전시 작품의 구상, 재료, 크기 등 다양한 것들을 기획해야 합니다. 갤러리 섭외 일정에 따라서 작품 기획이 먼저 이루어질 수 있고, 섭외 이후 작품 기획이 이루어질 수도 있습니다. 그러므로 작가는 자신만의 작품 구상이 정해진 상태에서 꾸준한 작업이 이루어져야 갤러리에 포트폴리오를 제출할 수 있으며, 갤러리에서도 작가와 작품을 파악할 수 있습니다. 결국 작가의 포트폴리오, 작품은 입사를 위한 자기소개서, 이력서와 같은 것입니다.

┃ 작업

작가는 직접 선정한 재료로 구성, 기획에 알맞은 작품의 크기 등을 설정합니다. 단체전은 공통으로 제시된 크기에 맞게 작업합니다. 개인전은 갤러리 섭외 이후 전시장 벽의 크기, 위치 등을 다시 확인하고 작품의 최대 크기 및 최소 크기, 작품 사이 간격을 모두 정한 다음 작업해야 합니다. 작품 사이 간격에 따라 작품의 집중도가 달라지기 때문에 작품을 바라보는 눈높이도 적절하게 설정합니다. 예를 들어, 가수가 콘서트를 위해 무대 장식, 조명, 의상을 정하는 것과 같습니다. 작업 준비를 마치면 작가의 글, 글씨, 그림을 재료를 바탕으로 마음껏 펼칩니다.

아트 상품 준비

작업은 전시 전 최대 한 달, 최소 보름 전에 마무리되어야 합니다. 작품이 완성되어야만 미리 작품 사진을 촬영하고 포스터, 초대장, 도록, 작품으로 만든 아트 상품 등이 제작되기 때문입니다. 이 과정은 작가마다 다르게 진행하며 추가 작업을 간소화하여 포스터와 도록만 제작하기도 합니다.

단체전에서는 기념으로 머그잔, 스티커, 엽서 등 작품에 접목할 수 있는 상품 등을 소량으로 제작하여 판매합니다. 도록, 엽서, 아트 상품을 판매하면 수익금이 생기는데 명목상 수익금이지, 전시 준비를 위한 투자 금액에 비하면 수익이라고 할 수는 없습니다.

전시장 대관료, 인쇄물 또는 액자 제작비용은 몇 백만 원에서 몇 천만 원까지도 소요됩니다. 갤러리 대관료가 전시 비용 중에서 가장 큰 비중을 차지하기 때문에 초대전이라면 그나마 부담이 적지만 쉽게 수익을 내기 힘듭니다. "작가들은 대체 뭘 먹고 사는가?"에 관한 답은 작품 판매입니다. 다음 작품을 계획하며 전시를 준비하는 것이므로 많은 시간과 노력이 필요합니다.

▲ 레터프레스 달력

166

작품 완성

종이 위에 완성된 작품은 그대로 전시장에 걸지 않고, 표구사 또는 액자 제작소에 의뢰하여 액자를 제작합니다. 화선지는 쉽게 구겨지기 때문에 곱게 펴는 배접 작업을 한 다음 사진 촬영을 합니다. 사진을 촬영한 작품은 어울리는 액자 틀, 나무를 선택하여 모든 작품을 통일하거나 각기 다른 구상으로 다양하게 만들기도 합니다. 이때 반드시 표구해야 하는 것은 아닙니다. 때로는 패널 제작이라 하여 작품을 나무 틀 위에 붙여 전시하기도 합니다.

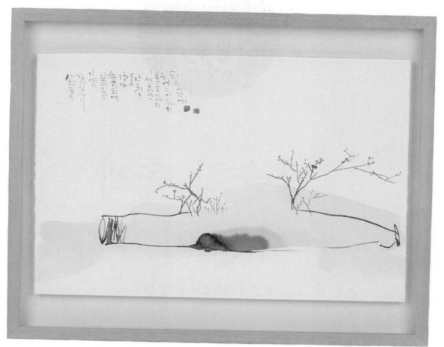

◀ 이야기 숲

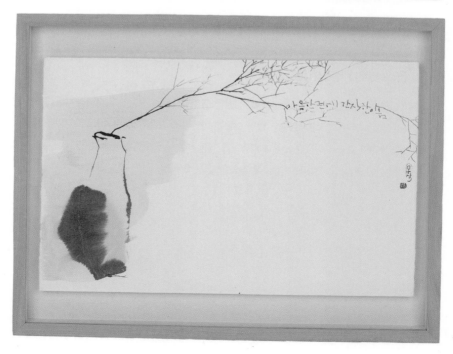

◀ 간직

단순함 속에
숨겨진 이야기

(오문석 작가 작품)

주로 단순함 속에 숨겨진 이야기가 있는 작업을 추구합니다. 최후 결과물을 간단하고 단순하게 표현하기 위해 많이 고민하는 편입니다. 불필요하거나 덜어낼 수 있는 부분을 거듭 확인하여 여백이 많고 글자가 적은 작업을 합니다.

또한, 글자를 다루는 직업을 가졌음에도 상상을 불러일으키는 그림이 많습니다. 최근에는 글자만으로 그림이나 번짐, 기타 표현 기법을 어떻게 나타낼 수 있을까 생각하며 나아가는 중입니다. 이러한 작가의 고뇌가 작품을 보는 사람들에게 상당 부분 전달되기를 소망하지만 여전히 어렵고 해야 할 것이 많습니다. 혼란스러울수록 잘하는 것에 더욱 집중하고 있습니다.

▎ 자연스럽고 싶다

시선의 흐름에 맞춰 전각을 찍고 서명하여
자연스러운 나무 이미지를 완성했습니다.

> **도구**: 붓, 먹, 화선지, 연필
> **구상**: 피고 지는 자연스러움

1 주제

매번 전시 주제(키워드)는 달라지며, 주제
에 관한 고민은 자신을 돌아보게 합니다.

해당 전시는 '팔자'가 주제였습니다.

"팔자, 운명이 있다면 앞으로 난 어떤 모습
으로 변하고 어떤 태도로 살아갈까?"
"어떤 모습의, 어떤 시간 속의 내가 되어도
자연스러운 모습이었으면 좋겠다."

주제에 관해 꼬리에 꼬리를 무는 생각이 이
어지던 중 시야에 들어온 것은 화분 위의
나무와 떨어져 있는 나뭇잎이었습니다.

자연스럽게 시간의 흐름을 타며 피고 지고
를 반복하는 나무처럼 시간과 계절에 따라
모습이 바뀌어도 자연스럽게 이해되는 자
신을 표현하기 위해 나무를 그렸습니다.

2 스케치

글씨를 가장 마지막에 남겨 두고 '나무'라는 이미지에 집중하였습니다. 머릿속에 명확하게 떠오르는 나무 형태가 없었기 때문에 여러 가지 형태의 나무를 그렸습니다.

스케치에서는 되도록 이미지 형태와 구성(레이아웃)을 다양하게 설정하는 것이 중요합니다. 이미지를 그리고 간단하게 글자를 넣으면서 조화를 확인합니다. 작업 순서를 바꿀 수도 있습니다. 스케치 작업 중 마음에 드는 구성이 나오면 그 안에서 약간의 응용과 변화를 주며 최선을 찾습니다. 도구나 재료를 바꿔보며 어울리는 질감을 찾아 테스트하고 전체 구성의 완성도를 높입니다.

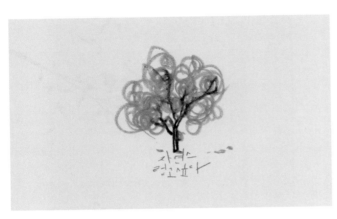 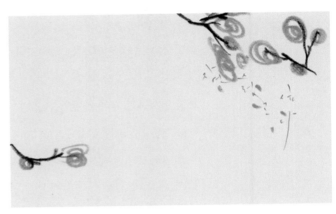

3 작업

주제에 알맞게 나무의 사계절, 즉 변화 과정을 최대한 깔끔
하게 담고 싶었습니다. 스케치 단계에서 사용했던 다양한 색
상이나 농도 차이를 활용하지 않은 채 먹만 사용했고, 최소
한의 붓질로 더욱 간결하게 연출하고자 노력했습니다.

운이 좋게도 세 장 만에 원하는 구도의 이미지가 나왔습니
다. 문제는 글자를 넣을 공간이 마땅치 않았습니다. 오른쪽
그림에서 세 번째 나뭇가지는 원래 가지와 잎을 더 그려서
풍성하게 표현하기 위해 남겨 뒀던 것입니다.

끝없는 고민 속에 작품 마감 시간은 코앞에 다가오고 우습지
만 시간에 쫓겨 결단을 내렸습니다. 나뭇가지 연장 선상에는
획을, 잎사귀 부분에는 점으로 작업했더니 제법 어우러져서
단번에 마무리하였습니다.

4 응용

어렵게 얻은 작업 요소와 구성은 이후에도 응용 또는 변화시키며 계속해서 나은 형태를 만들기 위한 노력
으로 이어가고 있습니다.

마음속 돌

'마음속 돌'이라는 네 글자의 틀을 만들고 스캔한 다음 태블릿 PC에서 꽃, 나비, 새 이미지를 더했습니다.

> **도구**: 붓(화장용), 먹, 화선지, 태블릿 PC
> **구상**: 마음의 상처, 짐을 '돌'이라는 무겁고 거친 소재, 그리고 질감으로 표현했습니다. 돌 틈에서도 꽃이 피어나고 나비들이 모여들면서 상처가 아물어 새로운 긍정의 계기가 만들어지는 바람을 나타냈습니다. 그리고 더 큰 강자인 새를 그려 넣어 뜻대로 되지 않는 현실 속 긴장감을 표현했습니다.

1 구상

'아름다운 우리 한글'이라는 제목으로 한글날, 광화문 광장에 출력물 형태로 설치되는 전시였습니다. 출력물은 세로로 긴 배너라서 작업 형태도 세로에 맞춰 구상했습니다. 작업에서 가장 중요하게 생각했던 것은 '아름다움'과 '한글'이라는 키워드를 어떤 식으로 이해하고 표현하느냐였습니다.

누구나 아름답기를 원하지만 과연 일상 또는 세상은 아름다움으로 충만한지 생각해봤습니다. 현대인이 갖고 있는 저마다의 근심, 걱정, 고통은 충만한 아름다움 속 작은 스트레스인지 고민하다가 반대로 접근했습니다. 퍽퍽함과 고단함 속 작은 기쁨, 웃음, 희망으로 연결했습니다.

'마음속 돌 틈에도 꽃은 피고 지고' 그리고 '한글'.

한글의 위대함, 소중함 등 의미적인 부분은 차치하고 사람 사이의 편리한 소통을 위한 문자의 기본 기능과 한글만의 조형성을 활용하면서 심미성을 가미하여 메시지 이상의 이미지를 만들어내는 캘리그라피를 완성했습니다.

이미지는 보는 사람의 기억과 함께 상상 속 무언가에 닿으면 건조한 글자에 저마다의 색다른 감정을 부여합니다. 사실 이러한 작용은 내용이 있는 문자이기 때문에 더욱 발휘되므로 문자로만 이해하는 대부분의 사람들은 '가독성'이라는 항목을 체크합니다. 가독성이라는 울타리 안에서만 한글을 표현해야 하는가에 관한 고민 속에서 다시 한 번 반대로 가독성을 버리고 질감을 돋보이게 했습니다.

2 질감 찾기

돌의 느낌, 돌 표면의 질감을 표현하기 위해 다양한 재료로 쓰고, 찍고, 뿌리며 마음에 드는 질감을 찾기 시작했습니다. 눈에 보이는 대로, 손에 잡히는 대로 재료를 테스트하던 중 먹이 흥건하여 종이를 덮어서 물기를 제거하다가 마음에 드는 질감을 찾았습니다.

▲ 다양한 종이와 먹의 번짐

▲ 붓 상태를 다르게 하여 갈필 또는 비백, 다른 도구들의 질감 표현

▲ 먹의 물기를 제거하여 얻은 질감

3 작업

먹이 흥건하게 글자를 작업하고, 종이를 덮어 어렴풋이 글자 형태가 배어나게 1차 작업을 한 다음 제대로 먹이 묻어나지 않거나 형태가 제대로 보이지 않는 부분의 획을 보완, 보충하는 순으로 작업했습니다. 붓은 서화용이 아닌 붓털이 훨씬 풍성한 화장용 브러시를 사용하여 먹물을 필요 이상으로 넉넉히 담았습니다.

첩첩 산길

나비와 새는 다른 시점, 관점에서 지금의 '나'를 바라보는 또 다른 '나'이고, 앙상한 나뭇가지는 지나온 길에서 별다른 수확이 없었다는 의미로 표현하였습니다.

도구: 붓, 먹, 화선지
구상: 첩으로 이어진 산, 그 안에서 한 걸음씩 내디디고 있는 모습

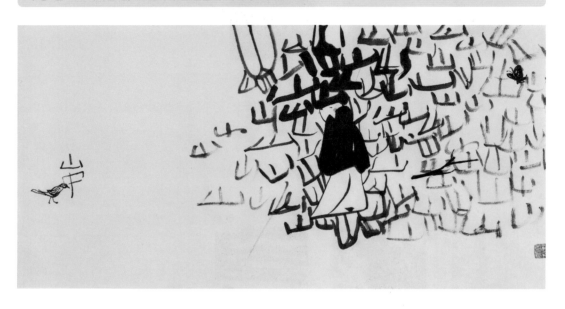

1 구상

2인전 준비 당시 작품 마감 시간이 이틀 남았을 때였습니다. 작품 수는 부족한데 머릿속에 떠오르는 것이 없어 막막하기 이를 데 없었을 때 무심코 손을 풀기 위해 썼던 '山(산)'이라는 문자와 낙서에서 힌트를 얻어 '첩첩산중의 나'를 주제로 작업을 시작하였습니다.

2 작업

평소 작업할 때 글씨보다 그림과 여백을 더 많이 사용해서 이번 작업은 대부분 글씨로 채우고 싶었기 때문에 우선 '山(산)'의 다양한 글꼴을 찾았습니다.

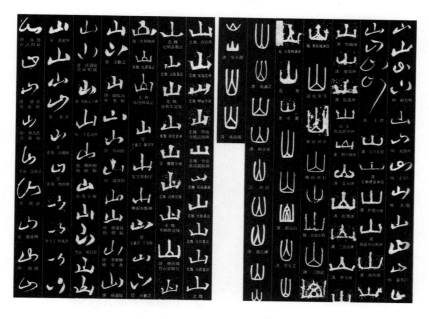

'山'자를 화선지에 빼곡히 채우는 동시에 '나'를 그려 넣을 때도 山의 글꼴을 이용하여 몸의 형상을 나타내는 데 주력했습니다. 손 가는 대로 구성이나 사람 형태가 조금씩 다르게 나왔고, 그중 가장 마음이 끌리는 작업이 나올 때까지 쓰고 또 썼습니다.

모처럼 마음에 드는 작업이 나왔는데, 여백이 많아 빽빽한 느낌이 적고 자신의 모습이 포기하고 드러누워 있는 듯해서 다시 붓을 들었습니다.

땅

먹 이미지에 새겨 넣은 땅의 나무와 뿌리가 잘 보이나요?

도구: 붓, 전각도, 먹, 판화지
구상: 땅 위의 마른 나무도, 땅 아래 넓게 뻗어 나간 뿌리도 제 길을 내고 찾아간다는 의미

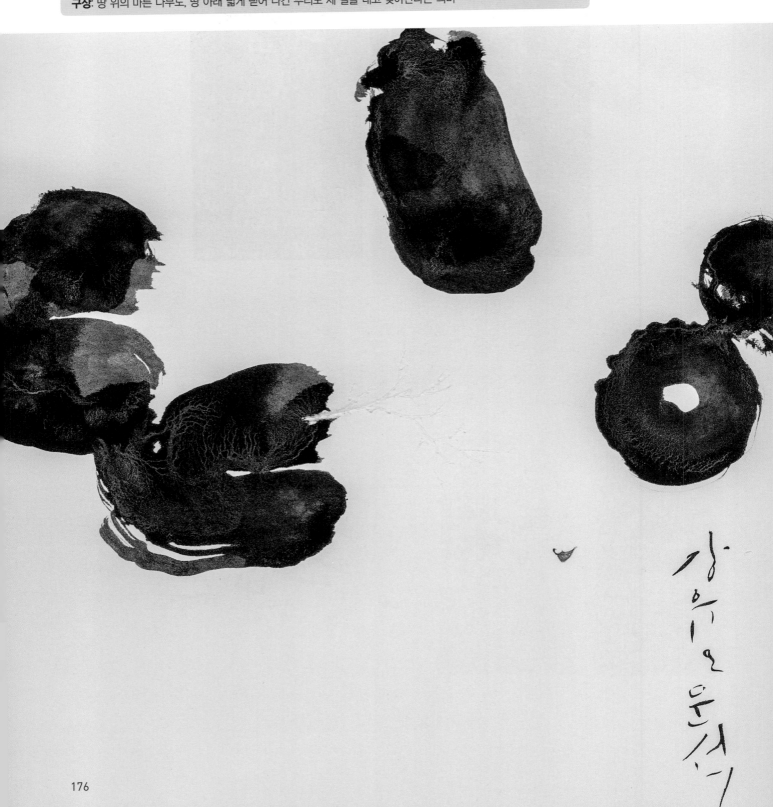

1 구상

동물, 식물, 사람, 강, 바다 모두 제 갈 길을 모색하고 뻗어 나가는 모습을 표현하고 싶었습니다. 이때 판화지와 먹의 번짐을 이용한 효과가 잘 어울리는 2년 전 작업 방식이 문득 생각났습니다.

2 작업

최대한 먹이 번지도록 '땅'자를 쓰고, 마른 나무는 언뜻 봐서는 잘 보이지 않도록 작업하고 싶었습니다. 문제는 마른 나무에 대한 표현이었고, 물을 많이 타서 흐린 담묵으로 그릴지 아니면 종이 색에 묻혀 쉽게 보이지 않도록 흰 먹물을 사용할지 고민하던 차에 책상 위 전각도가 눈에 띄었고 두꺼운 판화지의 흠집이 마음에 들어 나무를 새겨 넣었습니다.

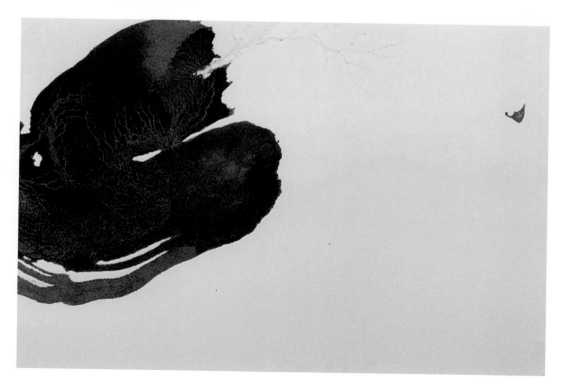

지금, 나

작품끼리 이어서 과거를 연결해 현재를 부각시켰습니다.

도구: 붓, 연필, 먹, 판화지
내용: 자유라는 이름의 게으름, 체면이라는 허울, 시간에 발목 잡힌 지금
구상: 현재 자신의 모습에 대한 성찰

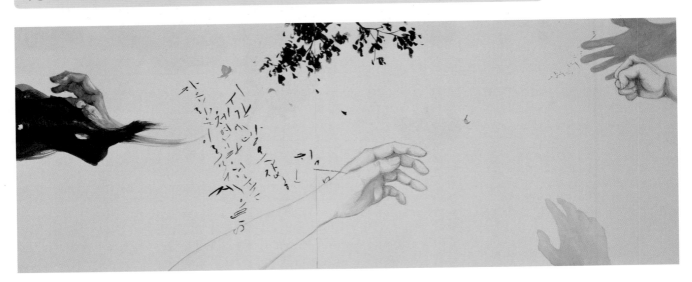

1 구상

새로운 작업을 시작할 때 이전 작업을 다시 찾아보며 달라진 생각이나 여전히 이어가고 싶은 부분을 확인하면서 생각을 공고히 다집니다. '지금, 나' 작업을 구상할 때도 최근 2년간 작업물을 꺼내 놓고 글씨와 그림을 다시 되짚어 보며 순간순간의 물음에 답해보고 지금의 나와 비교해보며 스케치했습니다.

2 작업

예전 작업물에서의 주요 이미지를 활용하여 부분 부분에 배치하였고 정리한 생각을 적어 넣었습니다. 먹과 연필의 자연스러운 조화도 고민하며 농도와 질감을 선택했습니다.

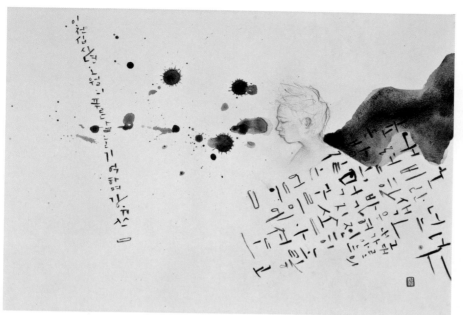

▶ 일상(一狀)
깊은 밤 짙은 어둠 내려도, 먹구름에 비 한 바가지 쏟아져도 노란색은 여전히 노랗고 너는 내가 아는 그대로의 너야.

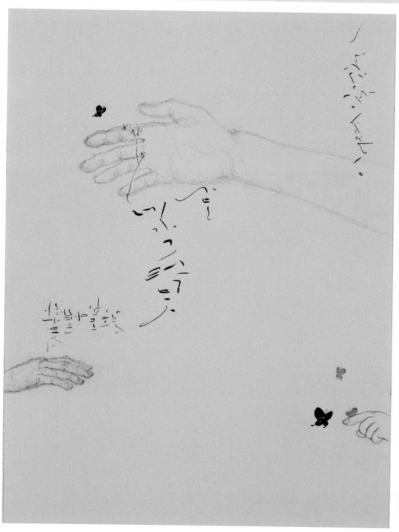

▲ 이어지다
네가 그렇듯(꽃도 잎도 다 같은 하나이듯) 나도 이어져 있겠지?

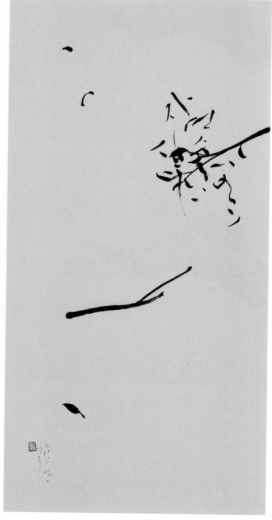

▲ 자연스럽고 싶다.

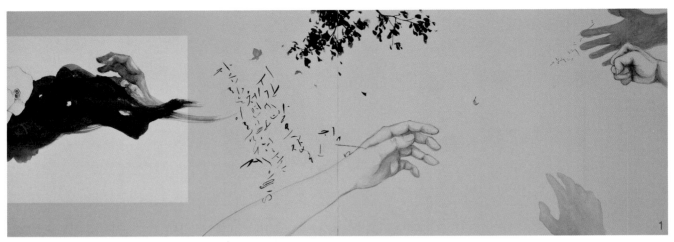

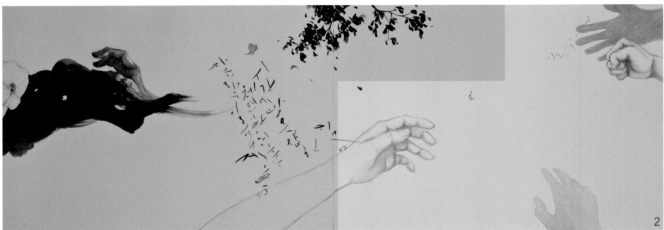

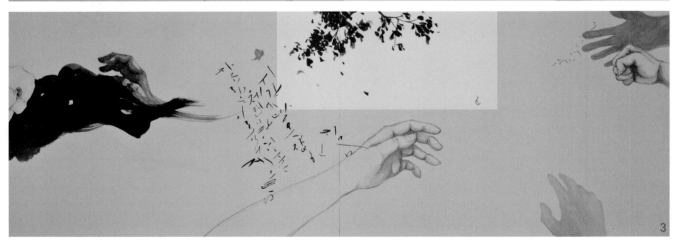

1 일상(一狀)에 그려진 자화상의 뒷모습을 상상하며 작업하였습니다.

2 '이어지다'에 등장한 손에서 영감을 받아 활용하였습니다.
　'이어지다'에서는 각기 다른 연령대의 나를 표현했다면 '지금, 나'에서의 다양한 손은 이성과 감성, 욕심과 절제처럼 동시에
　존재하는 상반된 생각들을 나타냈습니다.

3 '자연스럽고 싶다'의 나무는 일종의 흥망성쇠 개념을 피고 지는 자연스러운 변화의 모습으로 보여주는 요소였습니다.
　같은 맥락으로 '지금, 나'에서도 풍성한 나무와 마른 나뭇잎을 함께 배치하여 상대적인 개념과 생각이 공존하는 모습을 표
　현하였습니다. 이렇듯, 예전의 나와 지금의 내가 대화하고 생각을 나누는 콘셉트로 작업하였고 실제 전시장에도 예전 작품
　과 함께 전시했었습니다.

우리네 청춘

전시 주제가 '아리랑'이라서 수많은 곡조의 노랫말을 찾아봤지만, 사실 일상적으로 공감하기에는 어휘나 내용에서 적잖은 이질감을 느꼈습니다. 그래서 할머니, 할아버지 관점에서 상상해보기로 했습니다.

노랫말 중 가장 마음에 와 닿았던 '산천초목은 젊어만 가고 인간의 청춘은 늙어만 가네.'를 할아버지, 할머니의 대화라고 생각하며 입에 맞는 단어로 수정하였습니다. 할머니 그림을 그리고 구불구불한 획과 글자를 주름처럼 배열하였습니다.

도구: 붓, 목탄, 먹, 판화지
내용: 산천초목은 젊어만 가고 우리네 청춘은 늙디 늙어 이만큼 왔구려.
구상: 돌아가신 할아버지, 할머니께서 언젠가 이런 대화를 나누지 않으셨을까?

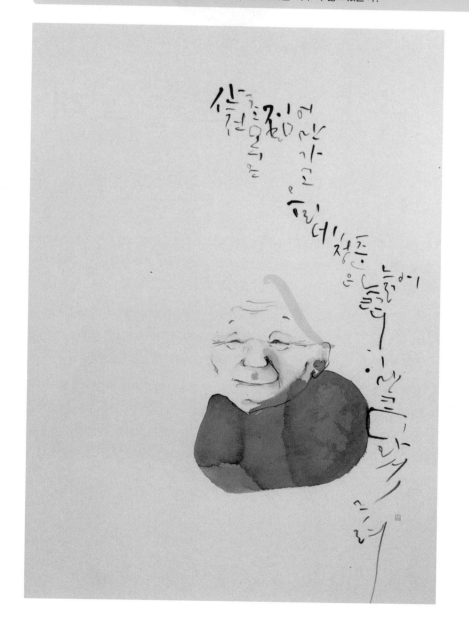

손으로 부르는 노래

(왕은실 작가 작품)

첫 번째 개인전은 '일기展'이라는 제목으로 열었습니다. 작품을 어떤 주제로, 어떻게 표현해야 나를 보여줄지, 어떤 캘리그라피를 전시해야 할지 고민하다가 평소에 붓을 들고, 쓰고, 생각했던 이야기를 하고 싶어서 '일기'라는 주제로 전시를 열었습니다.

손으로 말하는 것을 수화라고 하면 손으로 노래하는 것은 캘리그라피가 아닐까 싶습니다. 그래서 각기 다른 순간의 감정들을 노래하듯이 글씨로 풀어내고자 앞으로도 일기를 주제로 전시를 이어 가려고 합니다.

작업에서는 주로 밑그림을 그리지 않습니다. 캘리그라피 붓은 밑그림을 그리고 색칠하는 것이 아니라 붓이 움직이는 방향과 속도, 지면에 닿는 부분에 따라 표현이 달라지기 때문입니다. 그래서 작품을 위한 글은 머릿속으로 생각한 다음 연필로 노트에 쓰면서 수정하고 완성하여 붓 가는 대로 써 내려 갑니다. 많이 부족하지만 다양한 작품을 보여주기 위한 개인 작품, 도구, 내용에 관해 설명하겠습니다.

감정의 숲

2년 전에는 지나온 시간만큼 경험하고 느끼며 같은 선으로만 표현했던 작품의 점에서 시작하여 가로 선, 세로 선, 잎들의 변화, 나무 등으로 다양하게 변하는 '감정의 숲'을 표현했습니다. 가장 마음에 드는 글이라서 두 번이나 작품으로 완성한 것처럼 여러 해가 지나 달라진 마음으로 다시 작품을 만들 수도 있습니다.

> **도구**: 붓, 먹, 화선지
> **내용**: 감정의 숲은 서글픔과 이별하고 설렘을 만나 나를 사랑하고 사람에게 스며들어 사랑하게 된다.
> 감정의 숲은 돌고 돌아 봄, 여름, 가을, 겨울

6년 전 사람의 마음에 대해서 생각하던 시점에 쓴 글입니다. 사랑하는 사람을 만나면 좋고, 헤어지면 슬프고, 다시 또 누군가를 만나면서 생긴 자신감으로, 자신을 사랑하면서 주변의 많은 사람의 마음이 사계절인 봄, 여름, 가을, 겨울, 그리고 나와 우리들의 마음과도 같아 작품으로 완성했습니다.

먹색은 한 가지만이 아니며, 먹도 물을 어떻게 쓰느냐에 따라서 농담이 다르게 표현됩니다. 모두 비슷한 길이의 선이지만 먹색을 변화시켜 달라지는 감정을 이야기했습니다.

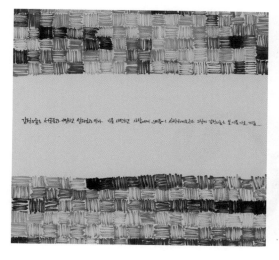

손뼉도 마주쳐야 소리가 난다

작품 왼쪽 부분의 노란색 폰트에서도 다른 사람의 이미지를 나타내기 위해 단어별 자간을 넓게 띄고 아래의 호와 이름 부분에서는 띄어쓰기 없이 전각 이미지와도 붙어 있는 이미지를 나타냈습니다. 캘리그라피는 붓만으로도 작품을 완성하지만 타이포그라피와 함께 어우러진 캘리그라피 디자인을 표현했습니다.

도구: 붓, 먹, 화선지+디자인
내용: 손뼉도 마주쳐야 소리가 난다.

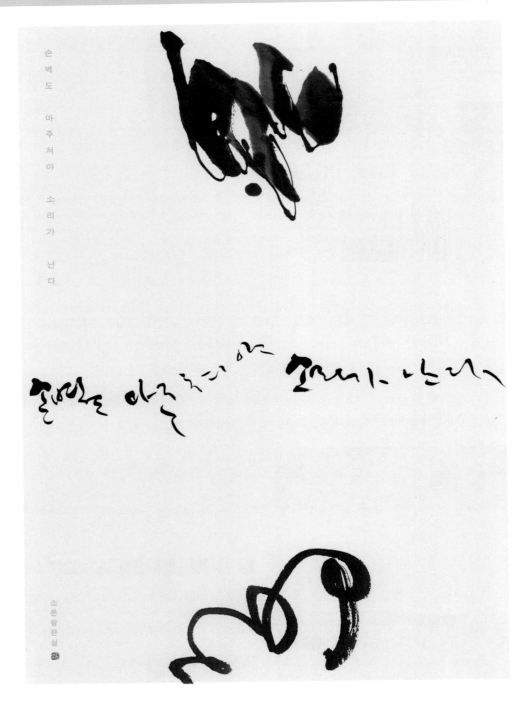

1 전시

뉴욕 타이포그라피 전시에서 캘리그라피 작가들을 선정하여 참여한 초대전이었습니다. 화선지 자체로 전시하는 것이 아니라 디자인 파일을 갤러리 측에 전달하여 뉴욕에서 직접 출력하여 전시를 진행하고 4개월 후 국내에서 전시한 작품입니다.

2 구상

내용과 가장 직접적으로 관련된 모티브를 떠올렸을 때 작품의 키워드를 '손'이라고 생각했습니다. 손뼉을 마주치는 것은 서로 다른 사람이지만 함께 뜻을 이루고자 서로 다른 생각을 하나로 모은다는 의미를 담아 손 모양을 채워진 손과 비워진 손으로 나타냈습니다. 섬세하지 않은 투박한 손 이미지를 만들고 뜻을 이루는 지점을 중심으로 생각하여 하나의 뜻이 된 마음을 부드럽게 글로 이어 썼습니다.

| 편지할께요

배경에 먹 터치를 추가하여 편지가 하늘로 날아가는 이미지를 나타내기 위해서 하늘색 배경을 추가하고 전각도 빨간색이 아닌 하늘과 어울리는 푸른색 계열로 변경하여 엽서로 인쇄했습니다. 작품 그대로 화면 구성만 바꿔 엽서로 인쇄할 수 있지만, 의도하는 바를 좀 더 추가하여 인쇄물로 만들 수도 있습니다.

도구: 붓, 먹, 화선지
내용: 우리들의 공백은 허공을 떠돌다 새잎이 되기도 하며 누군가의 눈물이 되어 지려 밟히기도 한다. 그런 내 이야기를 들어줘서 고마워.

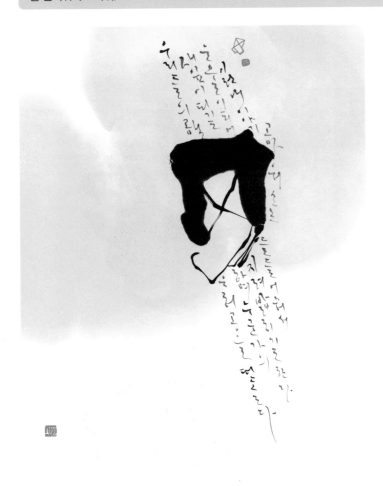
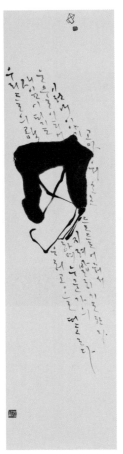

1 구상

평소 편지를 쓰고 받는 것을 좋아해서 쪽지 모양의 그림을 그리고 상품으로 만들기도 했습니다. 당시 쪽지 모양을 그리면서 가까운 사람들에게 속 얘기를 털어놓을 수 있지만 왠지 하기 싫고, 우연한 기회에 모르는 사람에게 속 얘기를 전했을 때 시원해지듯이 소망이나 노력이 허무하게 사라져서 그 마음을 종이와 연필만이라도 알아주길 바랐습니다.

예전에는 오래된 한시에서 영감을 얻어 작품을 만들었습니다. 다른 이의 글이 좋을 때도 있지만, 어설프더라도 직접 마음을 담아 글을 쓰고 작품으로 완성하는 것이 작품에 임하는 태도를 바꾸면서부터 작품만큼 재미있는 일이 되었습니다.

2 작업

편지 내용을 정하고 스케치는 머릿속으로 정리한 다음 화선지에 여러 방향으로 글씨를 썼습니다. 편지에서 글이 나오는 것처럼 표현하기 위해 쪽지 모양은 중심에 고정하고 사선 방향, 가로 방향, 곡선 방향으로 조금씩 글줄이나 글씨 모양을 바꿨습니다.

완성된 작품에 찍을 전각도 제작하였습니다. 한글까지 새겼으나 직접적인 제목은 빼고 편지 모양만 작품 시작 부분에 찍은 다음 늘 쓰던 호 전각과 함께 친구가 새겨준 이름 전각을 왼쪽 아래에 찍었습니다. 전체적인 분위기가 먹색으로 인해 부드러운 느낌이라서 이름이 잘 안 보이는 음각(글씨가 하얗게 찍히는 전각)이 어울려 찍어봤습니다.

休 – 쉴 휴

쉬고 싶은 마음이 간절했던 때가 있었습니다. 작품에서 편안해 보여야 하는 나무가 덩굴처럼 엉켜 있는 것은 그 당시 매우 복잡했던 마음을 나타내는 듯하며 휴식을 갈구하는 마음에서 작품을 완성했습니다. 한두 번 만에 그려 완성한 작은 작품입니다.

> **도구**: 세필 붓, 나무젓가락, 화선지, 먹
> **내용**: 나무는 사람을 만나 쉴 수가 있다네 休

'休(쉴 휴)'는 '人(사람 인)'과 '木(나무 목)'자가 만나서 이루어진 한자입니다. 휴식이 필요할 때 기댈 나무가 있어야 쉴 수 있습니다. 잠은 아무 데서나 잘 수 있지만 내 집, 내 방 침대, 내 이불이 가장 편안한 것처럼 한자의 모음이 휴식을 이야기하는 것 같습니다.

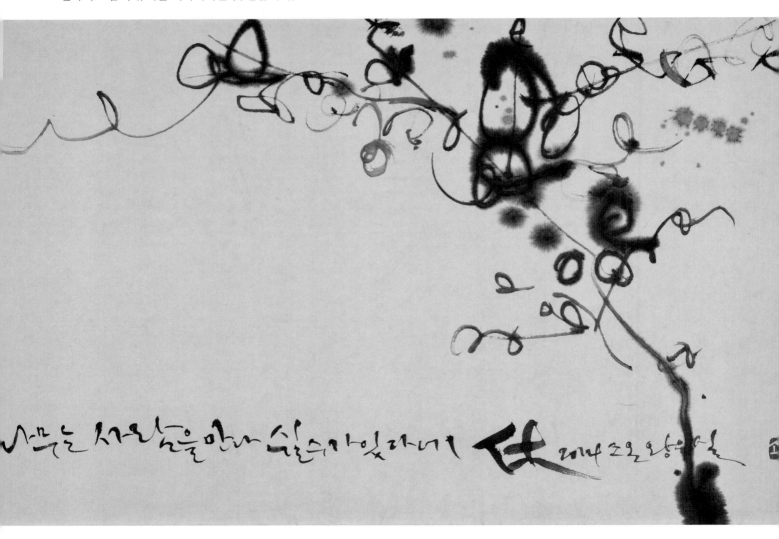

아리랑

(사)한국캘리그라피디자인협회 전시를 위한 작품으로 주제는 '아리랑'이었습니다. 직관적인 주제였기 때문에 내용에 관한 부담 없이 아리랑을 노래하는 구성으로 작업했습니다.

'아리랑을 노래한다'는 주제를 가지고 다양한 방법으로 글씨를 쓰고 그림을 그렸습니다. 다음의 왼쪽 작품처럼 노래하면 생각나는 대표 이미지 중 하나인 높은음자리표가 중심이 되고 아래에는 노랫가락이 흘러가듯이 표현했습니다. 오른쪽 작품에서 나비 그림과 함께 글씨를 흐르듯이 쓴 작품 이미지는 다르게 보이지만 전체적인 분위기는 곡선적인 율동감을 표현하고자 했습니다. 전시장에서는 좀 더 밝은 이미지로 노래하는 분위기를 나타내기 위해 오른쪽 작품으로 전시하였습니다.

도구: 붓, 먹, 화선지
내용: 아리랑 아리랑 아라리요 아리랑 고개로 넘어간다.

도돌이표

두 작품 모두 완벽하게 마음에 들지 않지만 애착이 가고, 가장 나다우며 최대한 보이고자 하는 이미지가 잘 드러나는 작품이기 때문에 전시하였습니다. 여러분은 어떤 작품에 더 큰 호감이 가나요?

> **도구:** 붓, 먹, 화선지
> **내용:** 子曰 – 知之者不如好之者, 好之者不如樂之者(자왈 – 지지자불여호지자, 호지자불여락지자).

 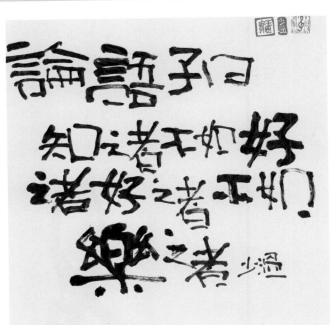

1 주제

공자는 논어에서 "아는 사람은 그것을 좋아하는 사람만 못하고, 좋아하는 사람은 즐기는 사람만 못하다." 고 했습니다. 어려서부터 가슴에 새긴 말로, 단체전의 작품 주제로 선정하였습니다.

2 구상

위에서 왼쪽 작품은 음표들이 움직이며 흐르는 듯한 곡선 서체와 작품명처럼 좋아하고 즐기는 것이 반복해서 도는 오선 줄의 도돌이표를 콘셉트로 작업한 작품입니다. 오른쪽 작품은 한문 서예 중 광계토대왕비에 새겨진 글씨와 비슷한 서체로, 크고 작은 획을 이용하여 재미와 함께 큰 글씨를 강조한 콘셉트의 작품입니다.

나무창

사진과 비슷하게 만드는 것이 아닌 각기 다른 시간대의 나무 모습과 나무마다 다른 성향들을 파악하는데 영감을 받았습니다.

다음의 초안들은 한날한시에 쓴 것도 있지만 다른 날 다르게 작업하여 그중에서 더 많은 이야기를 담고 싶은 초안을 선택하고 생각했습니다. 작품의 포인트는 '나무'라는 글자와 나무 형태를 함께 나타내는 것입니다. 도시에 사는 사람으로서 창밖에 나무 한 그루도 울창한 숲처럼 보인다는 콘셉트로 더욱 완성도를 높였습니다.

도구: 붓, 먹, 화선지
내용: 창밖으로 보이는 내 마음의 나무

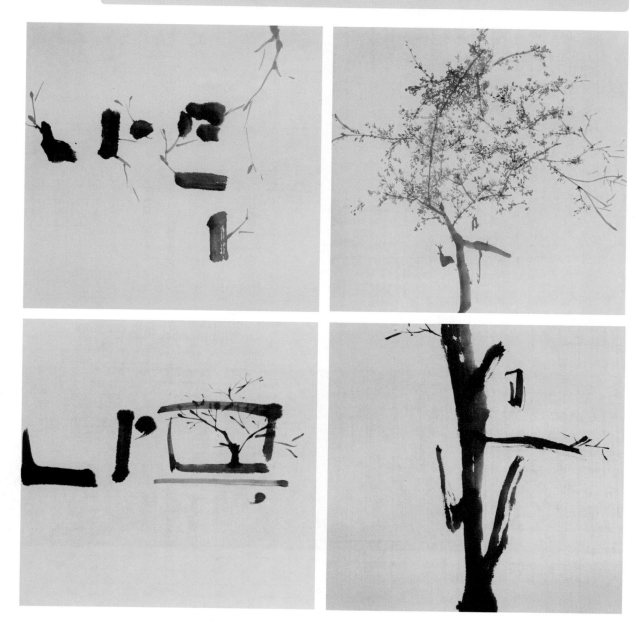

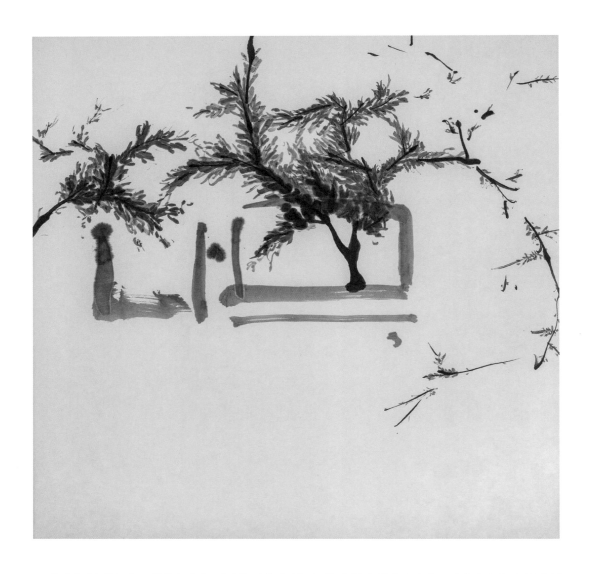

그림 같은 글씨를 쓰고 싶었습니다. 어려운 표현보다는 누구나 쉽게 알아보면서도 이야기가 숨어 있어 상상하게 만드는 작품을 만들고 싶었습니다. 전부터 사계절의 나무가 자연의 영향을 받는 등 다양한 모습을 표현하기 위해 관심을 두고 촬영한 사진에서 영감을 받아 일기 쓰듯 초안 작업을 하였습니다.

서린 땅

글씨는 최대한 가시와 같이 얽히고설킨 덩굴처럼 쓰고자 했습니다. 읽기 위해서 쓰기보다는 느끼기를 바라고 새의 시선은 어딘가를 바라보며 생각하는 많은 이야기와 연결된 주인공으로 글씨 위에 그렸습니다. 그 안의 새는 슬픈 것도, 외로운 것도, 행복한 것도 아닌 내가 바라보기에 따라 달라지길 바라며 작품을 완성했습니다.

도구: 붓, 먹, 화선지
내용: 바라고 바라는 마음

1 구상

먹그림을 그리던 시기가 있었습니다. 그린 그림을 잠시 창가에 두자 바람에 날려 창문에 붙었는데 마치 그림 속 새가 날아가고 싶어 하는 듯한 마음마저 들었습니다. 나가고 싶어도 나가지 못하는 새들을 보며 새장에 갇혔다고 슬퍼하기보다는 나만의 공간이 생겼다고 위로하며 살아가야 하는 것은 어떠한지에 대해 생각하여 넝쿨 같은 새장을 표현하기 위해 이야기를 만들었습니다.

193

1 우리네 청춘 2 마음속 돌 3 첩첩산길

1 상사병 2 몽상 3 편지할께요

전각이란?

전각(篆刻)을 흔히 도장이라고 생각합니다. 뼈, 나무, 돌 등에 이름을 새겨 일정한 표적으로 삼는 물건의 기본 기능만 봤을 때 도장과 전각은 맞닿아 있습니다. 이러한 이유로 캘리그라피를 쓰는 많은 사람은 작품에 이름, 호, 별명 등을 새긴 전각을 찍습니다.

캘리그라피는 단순한 기호 체계였던 문자에서 미적인 요소를 찾고 발전시켰습니다. 마찬가지로 전각도 단순하고 기본적인 도장의 개념이 지금까지 이어져 오고 있습니다. 전각이라는 카테고리 안에서는 보기 좋은 형태, 공간의 균형과 조화를 고민하고, 더욱 탁월하게 새겨 넣는 작업을 연습하고, 전체 화면 요소(글씨, 그림 등)와의 조화를 생각하는 동시에 작가 의도와 생각을 담아야 합니다.

필기도구가 없던 시절에는 기록을 남기기 위해 어딘가에 뾰족한 무언가로 새겼습니다. 이후 붓과 종이가 발달하면서 증명을 위한 인장 제도가 만들어지고 도장으로 발전했습니다. 옥새(玉璽), 국새(國璽) 등 황제, 임금의 국권을 상징하는 도장으로도 발달하였습니다. 서양식 실(Seal: 봉인)처럼 금속이나 초를 녹여 그 위에 도장을 찍는 것도 비슷한 형태입니다.

한문 서예는 크게 전서(篆書), 초서(草書), 행서(行書), 예서(隸書), 해서(楷書)로 나누며 전서체를 기본으로 새기기 시작하여 전각이라고 합니다. 전서체 중에는 '석고문'이 있으며, 뼈에 새긴 글자를 '갑골문'이라고 하는데 흡사 그림 같은 글씨에서 점차 모든 사람이 알아볼 수 있도록 서체를 통일하는 과정에서 얻은 서체 중 하나입니다. 이러한 모양을 새겨 전각이 만들어졌습니다.

국내에서는 1980~1990년대에 한글을 전서체와 비슷한 모양으로 새겨 도장으로 사용했었습니다. 이후 거듭 발전하여 서예가, 문인 화가 등 글씨를 쓰고 그림을 그리는 사람들이 직접 전각을 새겨 작품에 찍기 시작했습니다. 전각에 문자뿐 아니라 동물, 사람 얼굴 등을 새기고 예술로 승화되기 시작하여 전각가도 서예가처럼 큰 비중은 아니지만 인장(도장)의 의미에서 예술로 발전되었습니다.

◀ 석고문 중 일부

전각의 종류

전각에는 여러 종류가 있지만 최근에는 전각이 주된 작품으로 발전하기보다 글씨를 도와주는 역할로 사용합니다. 하지만 지금도 여전히 전각을 만들고 발전시키는 사람들이 많습니다. 도장에서 시작한 전각은 한동안 작가들만의 전유물이었지만, 다시 처음으로 돌아가 수제 도장이라는 이름의 특별한 선물로 인식되고 있습니다. 전각을 이해하기 시작하면 보는 눈높이가 높아지면서 전각 작품 또는 상품의 질도 더욱 높아질 것입니다.

1 성명인

'성명인'은 말 그대로 작가 이름을 새기는 것입니다. 예전에는 받는 사람의 이름을 새기고 작품에 찍어서 전달하기도 했습니다.

2 아호인

'아호인' 역시 작가의 또 다른 이름인 호(號)를 새기는 것입니다. 호는 스승에게 받거나 작명소에서 이름의 뜻을 따져 부족한 점을 보완하는 다른 글자를 얻기도 하며, 자신에게 어울리는 글자로 만듭니다.

3 두인

'두인'은 핵심 단어 또는 글의 일부를 새겨 작품의 시작(머리) 부분에 찍습니다. 오른쪽 전각에는 '소온일기'라고 새겼습니다. 소온 작가의 일기라는 작품의 의미를 담아 새기고 찍은 것입니다. 간혹 의미 없이 빨간색 전각이 작품을 살릴 것 같다는 느낌으로 찍기보다 작품을 대표하거나 부연 설명할 수 있도록 새겨서 찍는 것이 좋습니다.

4 유인

'두인'과 같은 의미로 만드는 '유인' 역시 작품의 핵심 단어, 시구, 글을 새기지만 글씨 외에도 주변 글씨를 도와주는 공간 또는 작품의 부족한 부분을 채우는 역할을 합니다. 유인에서 여백이 많은 작품은 특히 중요합니다. 작품에 어울릴 만한 글자를 선정하고 크기, 모양을 설정하여 조화롭게 완성합니다.

음각과 양각

음각은 글씨가 하얗게 찍혀서 '백문'이라고 하며, 양각은 글씨가 빨갛게 찍혀서 '주문'이라고도 합니다.

▲ 음각 ▲ 양각

전통적인 방법으로는 음각으로 이름을 새기고 양각으로 호를 새겨 호와 이름을 쓴 글씨 끝이나 왼쪽 부분에 먼저 이름을 찍고 그 밑에 호를 찍었습니다. 전통 방식의 기본적인 전각 형태를 바탕으로 캘리그라피 작품 또는 전각 작품 콘셉트를 어떻게 설정할 것인지에 대해서 고민해야 합니다.

◀ 눈 맞는 강아지 모양을 새긴 카드

◀ 별, 선, 세모를 별이 빛나듯 촘촘히
　새긴 연하장

◀ 나뭇가지, 잎, 화분 등을 모티브로 새긴 유인 전각

전각 도구

1 사포

전각은 돌에 새기는 것으로, 일반 돌에 전각 칼로 새기기는 어렵기 때문에 주로 전각용 돌을 사용합니다. 전각 돌에는 '초'를 칠해 미세한 충격에도 깨지거나 상하지 않도록 합니다. 그러나 전각 돌은 매끈해서 사포로 초를 칠한 부분을 벗겨내지 않은 채 전각을 새기면 인주가 묻지 않으므로 전각을 새길 전각 돌의 표면이 고르지 않으면 사포로 다듬어야 합니다.

전각 돌을 다듬기 위한 사포는 면이 굵은 것과 가는 것이 필요합니다. 처음에는 굵은 사포를 이용하여 전각 돌의 초 칠을 벗기고 다음에는 가는 사포로 굵은 사포에 의해 생긴 흠집을 매끈하게 만듭니다. 이 과정에서 물과 유리판처럼 평평한 것이 필요합니다. 물은 사포 작업 중 돌에 큰 흠집이 발생하는 것을 방지하며 유리판은 돌이 한쪽으로 삐뚤어지지 않도록 평평한 것 위에 여러 방향으로 굴리면서 작업해야 합니다. 보통 싱크대처럼 물을 바로 쓰고 버릴 수 있는 곳에서 작업하는 것이 가장 좋습니다.

2 헌 칫솔과 수건

미리 바닥에 수건을 펼쳐둡니다. 전각을 새기다가 나오는 돌가루는 칫솔로 털어내고 수정 작업을 위해 전각 돌에 인주를 찍어낸 다음 다시 새길 때 점성이 있어 날아가지 않는 돌가루를 털어냅니다.

3 문방사우 또는 필기도구

전통적인 전각에서는 필기도구가 아닌 문방사우 즉, 세필 붓, 먹물, 화선지가 필요하지만 최근에는 연필, 붓펜, 화선지만으로도 충분합니다. 연필로는 돌을 크기대로 그리고 붓펜으로 새길 글자를 써서 디자인할 수 있습니다.

디자인은 반드시 화선지에 하는 것이 좋습니다. 먼저 화선지에 새길 글자를 스케치해서 디자인합니다. 돌에 디자인할 글자를 그대로 옮길 때는 반전시켜야 하므로 화선지처럼 스며드는 종이를 써야 디자인을 뒤집어서 반전시킨 형태로 옮길 수 있기 때문입니다. 이때 사진을 촬영하여 사진 편집 기능을 이용해서 이미지를 반전시켜 디자인할 수도 있습니다.

4 전각 칼(전각도)

전각을 새길 때 가장 중요한 도구인 전각 칼은 판화에서 쓰는 조각도와 비슷해 보이지만 강도가 다릅니다. 전각 칼에는 여러 가지 모양이 있지만, 큰 비석을 새기거나 조각하지 않으면 평면 전각 칼로도 다양한 형태의 글자를 새길 수 있습니다. 전각 칼은 최소 3mm에서 최대 10mm로 크지 않습니다. 돌의 크기 역시 5~30mm의 작은 돌들을 새겨 섬세하면서도 돌이 깨지는 투박한 모습을 함께 표현하는 사각의 예술이라고도 합니다.

전각 칼에는 가죽끈이 묶여 있어 돌에 새길 때 손에서 미끄러지지 않도록 고정합니다. 힘 조절에 따라 다칠 수 있으므로 주의해서 사용합니다.

5 전각 돌

전각 돌의 이름은 보통 만든 곳의 지명으로 불립니다. 국내에는 해남에서 제작되는 해남석이 있고, 중국에서는 요녕석, 청전석, 몽고석, 창화석 등 많은 돌이 수입됩니다. 다음의 돌들은 '자연석'이며 전각 칼로 새길 수 있는 무른 돌입니다. 최근에는 수제 도장의 발전으로 빨간색인 홍석, 남색인 남석, 검은색인 흑석 등 다양한 색의 돌이 등장하였습니다. 전각 돌은 1.5cm부터 12cm까지 크기가 다양합니다. 벼루를 만드는 벼루석은 큰 전각 작품을 만들 수 있도록 최대 30cm까지 있습니다.

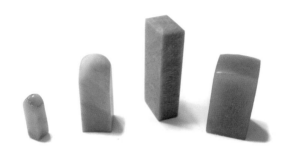

6 인주

전각의 인주는 일반 나무 도장에 찍는 인주와 다릅니다. 보통 인주는 손에 묻으면 쉽게 휴지나 물로 지워지지만, 전각용 인주는 쉽게 지워지지 않습니다. 화선지에 찍으면 100년 동안 지워지지 않는다고 하여 서예, 문인화와 같은 작품은 전각이 있고 없음에 따라서 작품 가격이 달라집니다. 일반 인주는 화선지에 잘 찍히지 않지만 전각용 인주는 점성이 강해 선명하게 찍을 수 있습니다. 옷에 묻으면 잘 지워지지 않으므로 작업에 유의합니다.

인주는 사기그릇에 담겨 있으며 주걱을 이용하여 밥솥의 밥을 가운데로 뒤집어 한데 모으듯이 한 곳으로 뭉쳐서 찍어야 고르고 선명하게 찍을 수 있습니다. 보통 돌은 사각형이므로 새긴 돌의 네 면과 가운데를 3~4번씩 톡톡 두드리며 찍어야 화선지에 고르게 찍을 수 있습니다.

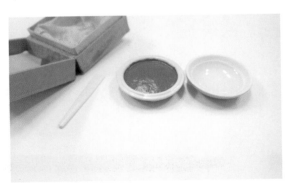
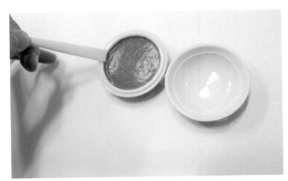

7 인상과 장갑

인상은 돌을 움직이지 않게 잡아주는 역할을 하는 전각 돌 받침과도 같습니다. 보통 인상과 장갑을 사용하지 않지만, 손으로 잡기 힘든 작은 돌을 새기거나 처음 전각을 새길 때 사용합니다. 일반적으로 전각 칼을 잡는 손보다 돌을 잡고 있는 손을 많이 다치므로 주의합니다. 장갑은 전각 칼로부터 손을 보호하기 때문에 전각을 새기는 것에 익숙하지 않은 초보자라면 착용을 권장합니다.

인상은 안전을 위한 도구로 혹시 모를 위험에 대비할 수 있습니다. 먼저 나무상자 오른쪽 나사를 돌려서 풀고 여러 개의 나무 중에서 일자 나무 한 개 또는 여러 개를 뺍니다. 'ㄱ' 또는 'ㄴ'과 같은 나무 사이에 전각 돌을 넣어 새기기 쉽도록 위치를 조정한 다음 다시 나사를 조여서 작업합니다.

❶ ❷

❸ ❹

전각 새기는 방법

1 콘셉트 정하기

전각은 다양하게 쓰이므로 먼저 이름, 호, 작품명, 작품 콘셉트 글자, 문양, 동물 등 어디에, 어떻게 쓸지 생각해야 전각 돌의 크기, 모양, 음각, 양각 등을 정할 수 있습니다. 예를 들어, 작품의 문장 어순이 왼쪽부터 시작한다면 전각 어순도 왼쪽부터 시작하고, 반대로 작품의 문장 어순이 오른쪽부터 시작한다면 전각 어순도 오른쪽부터 시작한다는 콘셉트가 필요합니다. 이러한 형식처럼 전각을 어디에 어떻게 쓸 것인지 정해서 음각과 양각을 작품 또는 쓰임새에 어울리도록 생각하고 준비해야 합니다.

❶ 글씨(그림) 작품에 이름과 호를 찍는 전각

❷ 글씨 또는 그림 작품에 두인, 유인으로 쓸 전각

　캘리그라피 작품을 완성한 다음 전체 글씨 크기 그리고 사인(작품 내용, 이름), 글자 크기에 따라 전각 크기를 정해야 합니다. 글씨(그림)보다 너무 크거나 작으면 작품에 해를 끼칠 수도 있습니다. 유인, 두인 모두 마찬가지로, 여백을 고려하여 설정해야 합니다. 또한 서체에 따라서 곡선으로 새길지, 직선으로 새길지 등 비슷한 서체의 느낌으로 새길지, 상대적인 서체 느낌으로 돋보일 것인지를 설정해야 합니다.

❸ 온전하게 작품인 전각

❹ 문양, 이모티콘, 사람 얼굴, 동물 등을 새겨서 디자인에 활용하거나 아트 상품으로 제작할 전각

2 전각 돌 다듬기

전각으로 새길 글자(모양)를 정했다면 그에 맞는 돌과 함께 사포(굵은 것, 가는 것), 유리판, 물을 준비합니다. 평평한 유리판 위에 굵은 사포를 올리고 물을 조금 뿌립니다. 그 위에 전각 돌의 새길 면을 갈아줍니다. 칠해진 초만 제거하면 되기 때문에 살살 3~4번만 갈아줍니다. 이때 한 방향만으로 갈면 돌이 삐뚤어지므로 사방을 한 번씩 돌아가면서 갈아주는 것이 좋습니다. 굵은 사포로 갈아서 생긴 흠집은 물을 한 번 뿌린 다음 가는 사포로 다시 갈아줍니다.

세필 붓으로 주황색 먹을 칠합니다. 이때 먹색은 검은색 글씨와 구분되는 색이면 상관없습니다. 단, 수성펜처럼 지워지지 않는 색을 사용하면 새기고 난 후에도 남아 있으니 주의하세요.

3 전각 디자인하기

❶ 화선지에 연필로 돌 크기의 네모 칸을 여러 개 그립니다.

❷ 네모 칸에 새길 이름 또는 글자의 단어 수에 맞게 중심을 잡고 글씨를 씁니다. 여기서는 세 글자 이름(오문석)으로 정하였습니다.

기본형

기본형

❸ 좌우 공간감을 비교합니다. 어느 한쪽이 더 무거워 보이거나 복잡해 보이는지 확인합니다.

좌 우
공간비교

좌 우
공간비교

❹ 왼쪽(오)보다 오른쪽(문석) 공간이 작습니다. 같은 크기의 공간이지만 획이 적고, 종성도 없어서 휑한 느낌입니다. 반대로 오른쪽 공간은 구성 요소 밀도가 높아 무겁고 답답해 보입니다. 이 경우 가운데 기준선을 조정하여 좌우 공간 균형을 맞춥니다. 기준선을 이동할 때는 1mm 내외로 조금씩 조정합니다. 캘리그라피 작업에서 주로 사용하는 전각의 크기는 1~3cm 정도로 작기 때문에 눈에 확연히 보일 만큼 공간을 조정하면 더 큰 불균형을 이룰 수 있습니다.

좌 우
공간비교

좌 우
공간비교

❺ 이번에는 상하 공간을 비교합니다. '문'과 '석'은 초성, 중성, 종성이 같아 공간 크기에 별다른 차이가 없습니다. 글자가 '문'+'서'이거나 '무'+'석'이었다면 기준선 조정이 필요했겠죠?

↕ 상
하

❻ 전각은 한정된 작은 공간을 얼마나 조화롭고 효과적으로 나누고 채우는지가 가장 중요하므로 전각을 이루는 요소인 '변(테두리)'을 잘 활용해야 합니다. 기본적으로 글자의 획과 변을 붙여서 공간을 줄이고 알찬 구성을 만듭니다. 변 1개당 획 1, 2개 정도 붙이는 것이 좋으며 획의 모서리가 변에 닿도록 합니다. 이때 가운데 기준선은 없애도 상관없습니다. 획 자체, 이를테면 'ㅁ' 아래 획이 변에 붙으면 글자 형태가 불분명해질 수 있으므로 유의합니다. 오른쪽에서 어떤 구성이 더 안정적이고 알찬가요?

변
(테두리)

변
(테두리)

변
(테두리)

❼ 글자 형태나 기울기 등을 각자 의도와 개성에 맞춰 다르게 표현하면서 초기의 글자 위치, 공간을 유지합니다.

변형
OK

공간
Keep

4 돌에 옮기기

화선지에 완성된 디자인을 뒤집으면 글자가 반대로 보입니다. 전각은 새기려는 글자가 반대로 된 상태에서 새겨야만 올바르게 찍히므로 반드시 좌우를 반전시켜 돌에 옮겨야 합니다. 잘못된 경우 사포로 갈아낸 후에 다시 작업을 시작해야 하기 때문에 더 큰 힘으로 돌을 갈아내야 하므로 유의하세요.

어순?

돌에 글자를 옮길 때는 습관대로 어순에 따라 옮기는 경우가 많습니다. 그러다 보면 점점 특정 공간이 작거나 커지므로 시안에서 도드라지는 큰 획을 먼저 배치하고 이후에 크기가 작은 획과 글자를 옮깁니다.

어순?

큰 획이나 기준선 역할을 하는 부분을 먼저 넣으면 옮기는 과정에서 생기는 원본과의 차이를 줄일 수 있습니다.

큰 획부터!

이처럼 돌에 직접 글씨를 쓰는 것이 어렵기 때문에 일본에서는 전사 잉크를 개발하였습니다. 전사 잉크는 출력된 종이를 돌 위에 대고 바르면 그대로 옮겨집니다. 전사 잉크 사용 방법에 관해 좀 더 자세히 설명하겠습니다.

1

화선지에 붓펜 또는 세필 붓으로 디자인한 글씨를 스캔하고 포토샵에서 보정합니다.

2

포토샵에서 보정된 글씨를 A4 크기 캔버스에 배치합니다. 돌 크기를 측정해서 A4 용지 안에 가이드 선을 표시한 다음 여러 개 배치합니다. 출력 과정에서 약간 늘어나거나 축소되는 변형이 생길 수도 있기 때문에 돌 크기와 정확하게 맞거나 조금 작게 2~3가지 크기를 배치합니다.

3

작업물을 출력하여 돌 크기에 알맞게 오립니다. 디자인에 딱 맞게 자르면 전사하기 힘들기 때문에 사방으로 1~2cm 정도 여백을 두고 잘라서 테이프와 함께 준비합니다.

4

돌 위에 종이를 올리고 크기대로 알맞게 접은 다음 전사 잉크를 꼼꼼하게 칠합니다.

5

전사 잉크를 바른 돌 위에 여분의 종이를 대고 반대로 돌려 손으로 힘껏 누릅니다.

6

전사가 완성되었습니다. 전사 잉크는 편리한 도구지만 전각은 그저 돌에 모양을 새기는 것만이 아닙니다. 글자의 공간, 배치, 구성에 따라서 전각의 작품적인 면모는 캘리그라피의 글자 구성과도 같습니다. 조금 어렵지만 직접 디자인한 글씨를 뒤로도 보며 돌에 직접 손으로 전사해 보세요.

5 새기기

전각 칼을 쥐는 방법은 다음과 같은 두 가지 방법(①, ②)이 있습니다. 두 가지 방법 모두 사용해도 좋지만 ②는 힘이 들어가기 때문에 다칠 위험이 있습니다.

먼저 전각 돌을 잡은 손을 단단히 고정합니다. ①을 기준으로 전각 돌에 새기기 시작할 때는 전각 칼을 숟가락처럼 쥐고 90° 직각이 아닌 45° 정도 비스듬하게 눕혀서 작업합니다. 사람마다 힘이 다르므로 0.5mm 정도의 깊이로 새기면 인주로 찍었을 때 원하는 방향으로 잘 찍을 수 있습니다. 이 과정이 어렵다면 앞서 전각용 도구에서 소개한 '인상'을 사용하기 바랍니다. 초보자는 최소 6개월 이상 꾸준히 전각을 새기는 연습을 하고 사용하는 것이 좋습니다.

돌에 디자인한 글씨를 옮긴 후 전각 칼은 가로획을 직선으로 새기는 것처럼 그림과 같이 삼각형 모양으로 새깁니다. 보통 세모꼴로 새겨지기 때문에 일직선으로 새기기 위해서는 한쪽 방향으로 새긴 다음 오른쪽 그림과 같이 방향을 바꿔서 새깁니다. 돌 위에 새겨진 세 번째 획은 한자리에서 칼이 두 번 왔다 갔다 해서 새겨집니다. 이러한 선을 연습하여 기본으로 글자, 그림 등을 새길 수 있습니다.

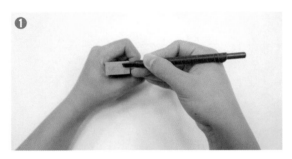
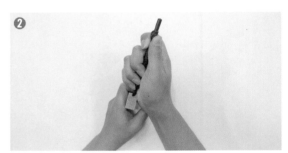

▲ 전각 칼 사용 방향

▲ 수강생의 선 연습

6 음각 새기기

음각은 글씨가 하얗게 찍히기 때문에 '백문'이라고도 하며, 전각 돌에는 글씨를 새깁니다.

❶ 우선 돌에 새길 글자(디자인)를 옮깁니다. 이때 미세한 부분에서 차이가 생기면 붓으로 수정한 다음 새길 때 잊지 말고 정확한 방향으로 새겨야 합니다.

❷ 음각은 글자를 새기기 때문에 검은색 글씨를 전체적으로 새깁니다. 이때 원하는 형태와 달라지더라도 계속 같은 방향과 방법으로 새기기보다 일단 전체적으로 새긴 다음 찍어 보고 수정해야 합니다. 인주를 묻혀서 화선지에 찍고 부족한 부분을 파악해서 전각을 찍은 종이를 보며 미세하게 부분별로 수정합니다.

❸ 다음 그림의 왼쪽과 오른쪽 전각에서 미세한 차이점을 확인했나요? '오', 'ㅇ' 아래와 '석', 'ㄱ' 안쪽 획의 굵기, '문'의 가로획이 두꺼워지고 'ㄴ' 획의 끝부분을 깔끔하게 정리하였습니다. 콘셉트에 맞게, 이름의 뜻과 어울리는 의미 등을 담아 수정해서 멋지게 완성합니다.

7 양각 새기기

양각은 빨간색 글씨가 찍힌다고 하여 '주문'이라고도 하며, 글자를 뺀 나머지를 새깁니다.

❶ 양각은 찍으려는 획을 뺀 나머지를 새깁니다. 이때 한 번에 모두 새기려 하지 말고 글자 주변부터 새기는 것을 추천합니다. 처음부터 배경을 파내겠다고 시작하면 어느 순간 찍혀야 할 글자의 획이 사라지는 경우가 있기 때문입니다. 한 획씩 시작해서 글자 주변에 테두리를 만들듯이 새겨 보세요.

❷ 나머지 주변을 조금씩 정리하면서 새깁니다. 항상 같은 방향으로 새겨야 하는 것은 아니지만 의미가 있거나 찍혔을 때 글자 외의 부분을 장식적으로 사용하려면 같은 방향으로 배경을 새기는 것이 좋습니다. 이때 돌가루는 입으로 불지 말고 칫솔을 사용하여 털어냅니다.

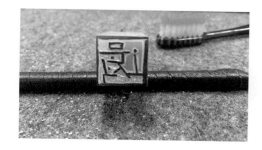

❸ 일단 한번 새긴 전각을 찍어보고 부족한 부분을 수정해서 완성합니다.

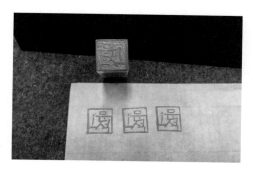

❹ 왼쪽은 A4 용지에 전각을 찍고 오른쪽은 전각 전용 화선지인 '안피지'라는 종이에 전각을 찍은 것입니다. 일반 화선지에 찍어도 상관없지만, 안피지는 일반 화선지보다 얇고 매끈해 돌의 미세한 부분까지 잘 찍힙니다.

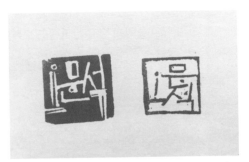

8 스탬프 잉크와 디자인 활용하기

최근에는 상품 제작, 전각 선물 등에 인주 대신 스탬프 잉크를 이용해서 찍어 화선지보다 A4 용지와 같은 양지를 많이 사용합니다.

다음의 전각은 돌에 새겨서 찍은 다음 스캔 및 보정하여 패턴으로 디자인했습니다. 전각은 그저 이름만 새기는 것이 아니라 패턴 등 다양하게 접목할 수 있습니다.

9 수정하기

전각은 한 번에 완성되지 않습니다. 한 번 새긴 후 인주를 묻혀서 찍어 보고 디자인한 콘셉트와 너무 다르거나 실수로 획이 없어지거나 다른 글자가 된 경우에는 사포질부터 다시 시작해야 합니다. 여정이 길지만 그만큼의 시행착오 끝에 더 좋은 결과를 얻을 수 있습니다.

직접 새긴 전각을 찍어 보면 뜻밖에도 덜 팠거나 더 파서 수정해야 할 부분이 조금씩 생깁니다. 처음 전각을 찍은 종이를 보면서 수정할 부분을 찾고 조금씩 수정해 완성합니다.

다음은 이름을 의뢰받아 제작한 전각입니다. 왼쪽 위의 전각은 새기기 시작해서 첫 번째로 찍은 전각입니다. 다른 전각과 비교하면 'ㅇ', 'ㅁ'이 막혀 있고 전체적으로 선이 두꺼운 편입니다. 오른쪽 아래의 전각은 완성된 전각으로, 개인 작품이 아니라 조금 더 깔끔하게 찍힐 수 있도록 자잘하게 찍히는 부분을 수정하였습니다. 전각의 테두리 중에서 '름' 아래쪽 테두리가 끊긴 부분은 실수가 아니라 '아름'이라는 두 글자에 일부러 여유를 준 것입니다. '도와주려 보살피려 마음을 쓰다'라는 글은 온전히 전각 작품으로 만들기 위해서 양각으로 새겼습니다.

▲ 한아름

▲ 도와주려 보살피려 마음을 쓰다

10 측관 새기기

작품에 본문을 쓰고 날짜, 작가 호, 이름을 남기듯이 전각에서도 이 같은 작업을 '측관'이라고 합니다. 보통 전각 돌 모양을 보면 새겨지는 면은 바닥을 향하고 몸통 부분(전각 돌을 잡는 부분)이 긴 형태입니다. 바로 이 부분에 측관을 새깁니다.

예전에는 전각을 올바른 방향으로 찍기 위해서 엄지손가락으로 잡는 부분에 날짜, 작가 이름을 간략하게 새겼습니다. 최근에는 수제 도장의 활성화로 그림을 새기기도 하며, 4면 모두 그림을 그리듯이 새겨 측관 자체만으로도 하나의 작품이 되기도 합니다.

측관은 전각과 같은 방법으로 새깁니다. 새기는 곳이 달라지는 것과 측관은 인주를 찍어보지 않고 있는 그대로 보기 때문에 정 방향으로 새기고자 하는 문구를 새깁니다. 왼쪽 돌에는 양방향으로 새겨 직선 글자로 나타나고, 오른쪽 돌에는 전각 칼을 한 방향으로만 사용하여 사선 형태로 새겼습니다.

최근에는 측관에 아크릴 물감으로 다양한 색을 적용하지만, 사용 방법은 똑같기 때문에 먹물로 간단하게 색상을 적용하는 과정에 대해 설명하겠습니다.

❶ 측관을 새긴 글자 안에 진한 먹물이 들어가도록 두 번 정도 바르고 마를 때까지 기다립니다.

❷ 먹물이 바짝 마르도록 기다린 다음 물이 묻은 휴지나 수건으로 글자 주변을 깔끔하게 닦습니다. 너무 세게 닦으면 글자 안의 먹색도 지워질 수 있으므로 유의하세요.

11 완성하기

콘셉트에 어울리는 전각이 완성되었습니다. 전각은 그래픽 프로그램을 이용해서 원을 그리듯이 매끈하게 또는 칼로 종이를 자르듯 깔끔하게 완성된 것만이 잘된 것은 아닙니다. 돌과 칼이 만나서 자연스럽게 깨진 울퉁불퉁한 모양도 전각의 맛과 멋으로 여겨집니다.

12 전각 살펴보기

❶ 오문석 작가

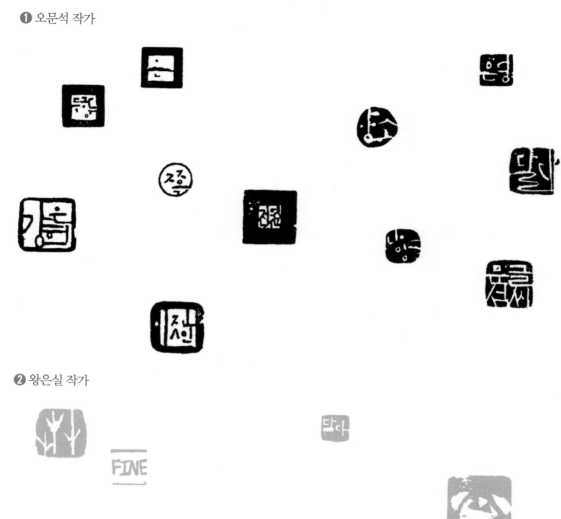

❷ 왕은실 작가

전각 작가 인터뷰

이두희
작가

주로 어떠한 전각을 작업하나요?

다양한 분야와 어우러지는 전각 작업을 하고 있습니다. 지난 전시에서는 전통 공예의 옻칠과 주칠에 전각을 찍어 다양한 표현 기법을 시도하였고, 전각의 초형인(인물)과 글자를 음각, 양각에 다양하게 새겨 벽에 걸어 두고 볼 수 있는 작품을 만들었습니다. 주로 현대인이 실생활에 응용할 수 있는 작업을 지향하고 있습니다.

추구하는 작업은 어떤 스타일인가요?

21세기 국제화 시대의 전통문화는 정체성을 찾아가는 목적 외에도 점차 하나의 상품이나 축제로 변모하여 마케팅하고 있습니다.

주로 서예라는 전통문화를 보존하며 발전시키기 위해 '마케팅' 측면에서 접근하고 있습니다. 쉽게 말해 캘리그라피와 전각을 융합시켜 새로운 서예 문화를 제시하려고 합니다. 새로운 형태, 색상, 콘텐츠를 찾아 개발하여 반응을 살피고 분석하면서 새로운 전각을 개발하는 것이 목표입니다.

이름을 새긴 인장은 은행이나 인감도장에만 이용하는 시대에서 벗어나 다양한 분야에 응용하고 있습니다. 상품 포장, 로고, 스탬프, 간판, 책 표지 등 새로운 개념의 폰트로 인정받고 있습니다.

일본의 전통 화과자에는 캘리그라피와 함께 반드시 전각을 찍습니다. 전각이라고 해서 빨간색만 찍는 것이 아니라 포장 디자인에 따라 어울리는 색으로 함께 디자인합니다.

서예, 전각은 정치적인 것에서 경제적인 것으로, 다시 예술적인 것으로, 다시 상업적인 것으로 변해가고 있습니다. 전각을 사용하는 사람이 목적이나 기능을 변화시켜 새로운 수요를 창출한 것입니다.

작품에는 인간의 행위와 창작자의 정신이 깃듭니다. 그리고 제품에는 고객을 만족시키려는 제조업자의 행위 외에도 정신이 깃들기 때문에 제품이나 서비스도 모두 같은 창작물이라고 생각합니다. 그래서 예술 작품의 창작 기법을 탐구한 신제품이나 새로운 서비스의 기회를 찾아가고 있습니다.

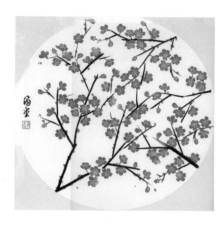

◀ 4월 어느 날 나무 밑에서 바라본 벚꽃이 아름다워 그 형상을 작업했습니다. 가지는 붓으로 그리고 잎은 전각을 4종 정도로 새겨서 반복하여 찍었습니다.

◀ 기우제
옻칠한 나무판과 전각을 융합했습니다. 비가 오지 않을 때 기도하는 기우제 모습을 고대 상형문자로 새겼습니다.

▲ 영기 문양
영기 문양이란 곡선과 점들의 움직임을 여러 형태로 만든 것입니다. 예를 들면, 기분 좋은 힘을 얻는 자신만의 부적과도 같은 의미입니다.

주로 어떠한 전각을 작업하나요?

전각은 기본적으로 문자를 새기는 작업이 대부분이기 때문에 글씨를 제대로 만들지 않고서는 절대로 좋은 작품이 나올 수 없습니다.

최근에는 전각 작품집 출간을 앞두고 있어 주로 작품집에 넣기 위한 전각을 작업하고 있습니다. 방촌(方寸: 한 치 사방의 넓이)에 담긴 적절한 붓 맛, 칼 맛, 돌 맛을 표현하고 관찰하는 섬세한 안목 또한

글씨에서 중요하게 생각하여 전각을 위한 글씨를 쓰면서도 다른 작업을 겸하고 있습니다.

넓은 개념으로는 서예, 캘리그라피, 전각 모두 '서(書, 글씨)'라는 틀 안에 존재합니다. 실제로는 작품에 찍을 이름, 호, 유인들을 시간 날 때마다 틈틈이 새기며 가끔 선물용으로 서예가, 캘리그라퍼의 인장을 새기기도 합니다.

추구하는 작업은 어떤 스타일인가요?

몇 년 전부터 가끔씩 도예 작업소에 찾아가 '도자전각(陶瓷篆刻)'을 합니다. 원석을 다듬어 모양을 만들고 광택을 내는 치석 작업을 하듯이 도자전각 역시 직접 흙을 빚고 초벌된 상태에서 문양 등을 새기고 유약을 입혀 재벌되어 완성하는 작업입니다.

작가로서 소소한 일탈을 느끼며 석인재(石印材: 돌에 새기는 작업)와는 또 다른 미감을 만들어 도자인(陶瓷印: 도자기에 새기는 작업) 작업도 즐기고 있습니다. 석인재도 다양한 종류가 있지만 돌 역시 한계를 가지기 때문이죠.

전각은 기본적인 도장의 역할부터 서화 작품에 찍는 용도로 생각하지만 더 크게 생각하면 국새처럼 무언가를 대표하고 상징하는 하나의 고급 예술품이 되기도 하고, 조각이나 탁본 등의 전각 기법을 활용한 입체 평면 작업, 디자인 작업에서 로고 타입 형태로도 충분히 활용할 수 있습니다. 2008년 베이징 올림픽의 메인 로고를 예로 들 수 있습니다.

전각은 돌, 금속, 나무 등 다양한 재료를 활용할 수 있습니다. 많은 사람이 지향하는 것이 해답이라 할 수 없기 때문에 석인재보다 공정이 까다롭고 섬세함은 떨어지지만 도자인만의 장단점을 가진 결과물 또한 하나의 스타일로 여기며 작업합니다.

◀ 명심(明心) 도자전각

 ◀ '석상 개화(石上開花: 돌에 핀 꽃)'를 양각으로 새겼습니다. 돌에 칼로 문자나 문양을 새기는 전각에서 칼로 새겨진 돌의 흠집은 꽃이 되기도 합니다. 발에 치여 굴러다니던 돌멩이 하나가 예술이라는 생명을 부여받는 것이 전각의 정체성일 수도 있습니다.

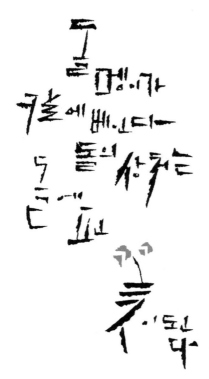

▲ 돌멩이가 칼에 베인다

▲ 돌의 상처

2015년 10월에 있었던 전각 전시 작품입니다. 먹으로 흘려 쓴 듯 보이는 부분은 사실 글씨가 아니라고 ▶ 할 수 있습니다. 글씨처럼 보일 뿐이죠. 당시 썼던 글은 읽히고 싶지 않아 읽기 힘들도록 엉켜 놓았죠. 전각은 딱 하나 찍었습니다.

▲ 수원산장(水遠山長)　　▲ 자용인(自用印)　　▲ 청양(淸陽)

캘리그라피에서 쓰이는 전각의 모습과 앞으로 유의해야 하는 부분은 무엇인가요?

캘리그라피 전시에 가보면 전각이 찍혀있는 작품이 없기도 합니다. 꽤 인지도 있는 작가의 개인전에서 작품에 찍힌 전각이 하나뿐인 경우도 허다합니다. 그러나 전각은 작품의 품격을 높이거나 낮추기도 하며 작가의 안목을 가늠하는 척도가 되므로 반드시 적용해야 합니다.

전각을 찍을 때는 몇 가지 고려해야 할 부분이 있습니다. 전각과 본문 글씨의 분위기가 어우러지는지, 크기는 적절한지, 본문 글씨를 쓸 때의 순서와 전각에서의 글자 순서는 일치하는지, 상하좌우를 따져 본문의 글쓰기 흐름에 맞는지, 인주는 꼭 빨간색이어야 하는지 등을 고려해야 합니다. 문제는 작품에 찍힌 전각에 따라서 달라지는 작품의 품격입니다. 쉽게 이야기하면 액세서리에 비교할 수 있습니다.

어떤 장소에서 어떤 옷을 입고, 헤어스타일은 어떠하며, 날씨는 어떠하고, 또 어떤 색깔의 옷을 입었느냐에 따라서 어울리는 액세서리들을 고민하고 선택합니다. 결국 액세서리와 같은 작은 포인트 하나가 상대방의 시점을 움직이듯 전각은 중요한 요소입니다.

최근에는 전각의 아름다움이 감춰진 채 겉모습만 치장한 '수제 도장'이라는 이름으로 대중에게 많이 알려져 아쉽습니다. 전각은 때론 작품을 살리거나 작품을 보는 시선을 분산시키기도 합니다. 그럴듯해 보이지만 생각 없이 무작정 찍으면 오히려 작품의 가치를 떨어뜨립니다. 무의미하게 새기는 전각은 도장 이상의 가치를 지니기 힘들기 때문에 유의해야 합니다.

주로 어떠한 전각을 작업하나요?

수제 도장 업체를 운영하면서 문자 및 이미지를 수제 도장으로 작업하고 가끔 전통적인 전각 작업을 합니다. 작품보다는 단순히 문자와 이미지를 가지고 배치하여 공간 속에서 자연스러움을 찾고 수제 도장에서 가장 중요한 대중성을 찾아 표현하는 작업을 하고 있습니다. 최근에는 자신만의 가치를 찾고자 전각 작업을 시작하고 있습니다.

수제 도장의 현재 모습과 앞으로 지향해 나아갈 점이 있다면 알려주세요.

전각과 수제 도장은 예술적, 상업적 성향이 분명하게 나뉘지만 생활 속에서 도장에 수제라는 명칭을 부여하여 하나의 문화로 성장시킨 장인들이 책임감을 느끼고 예술적, 학문적 기반을 마련하여 교육한다면 수제 도장도 하나의 중요한 대중 예술 분야로 자리매김할 것입니다.

수제 도장이 발전하며 나아갈 길이 있다면 그것은 바로 '가치부여'일 것입니다. 또 다른 방법은 '예술 및 학문적인 접근'입니다. 전각의 고풍스러움과 수제 도장만의 성향에서 중간점을 찾을 수 있다면 좀 더 가치 있고 새로운 수제 도장을 탄생시킬 수 있을 것입니다.

▲ 뿌리 깊은　　▲ 온미 새로　　▲ 묵혼　　▲ 묵택(墨澤)　　▲ 송아리
　　　　　　　　(언제나 변함없이)

▲ 바램　　▲ 유키　　▲ 이수인　　▲ 피앙세　　▲ 고지선

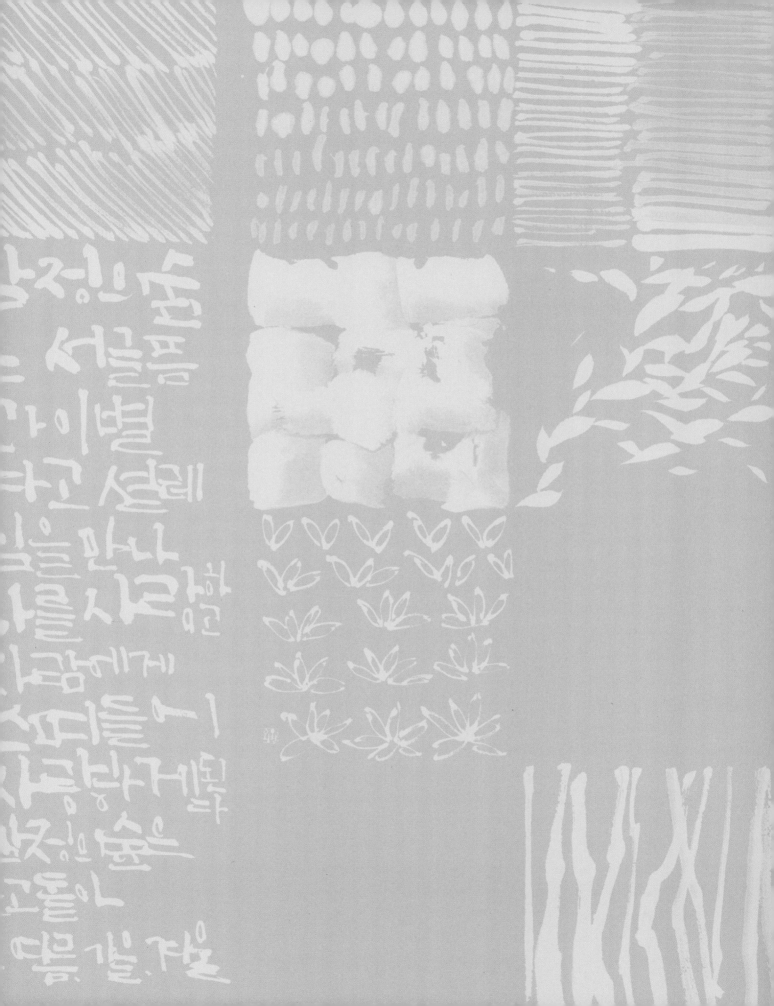

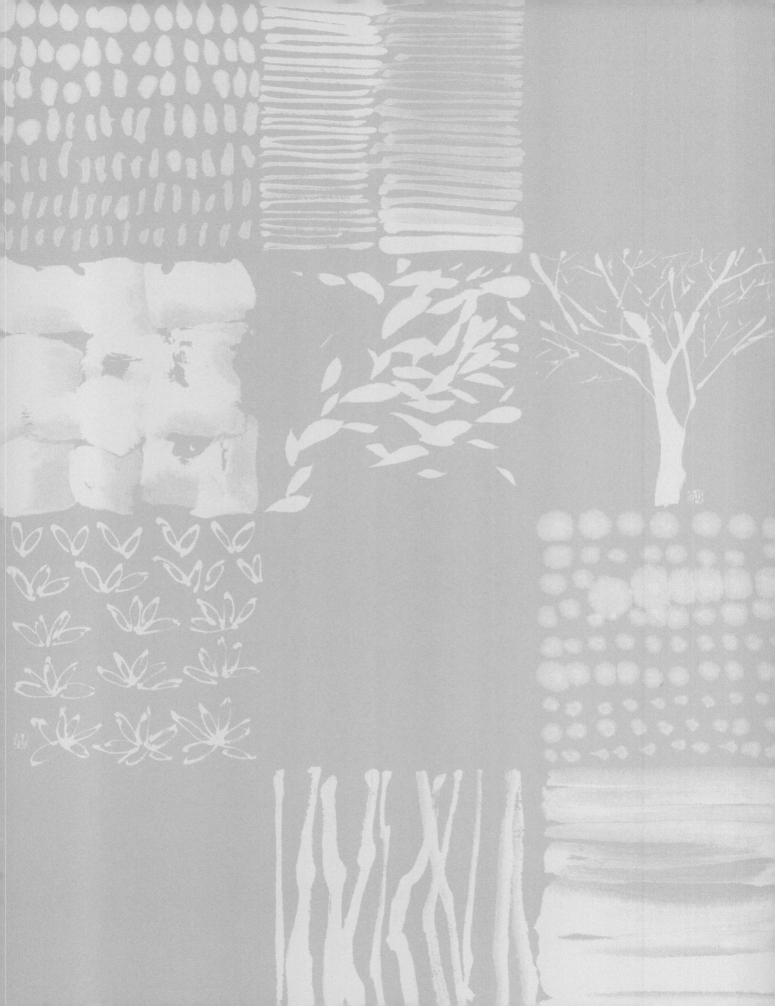

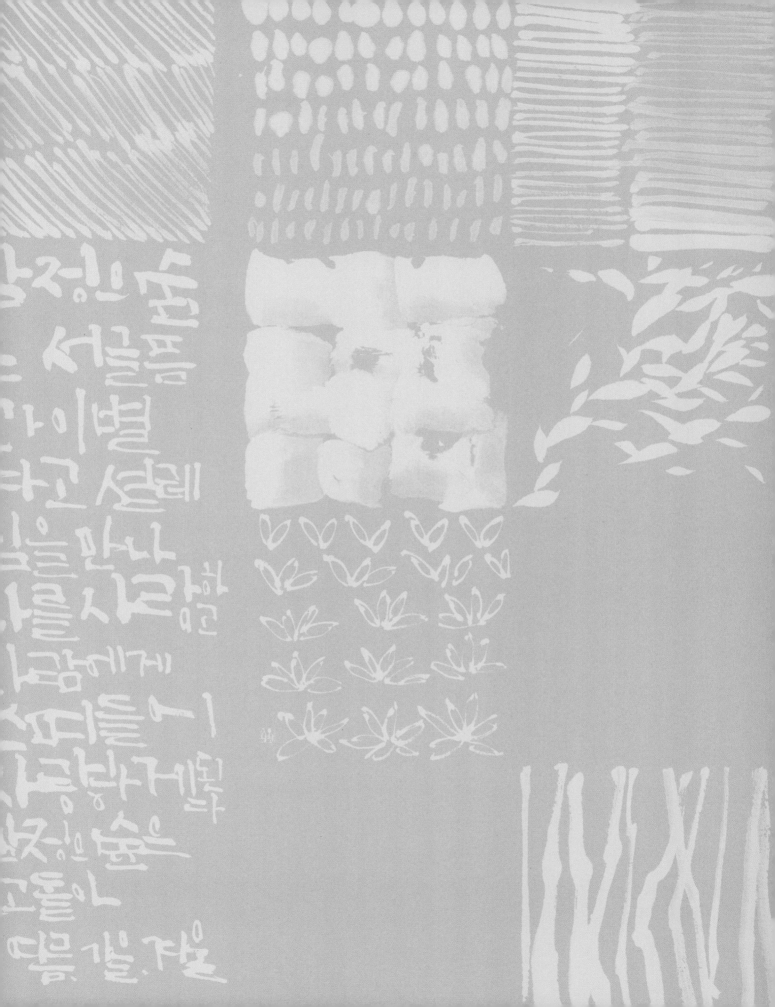

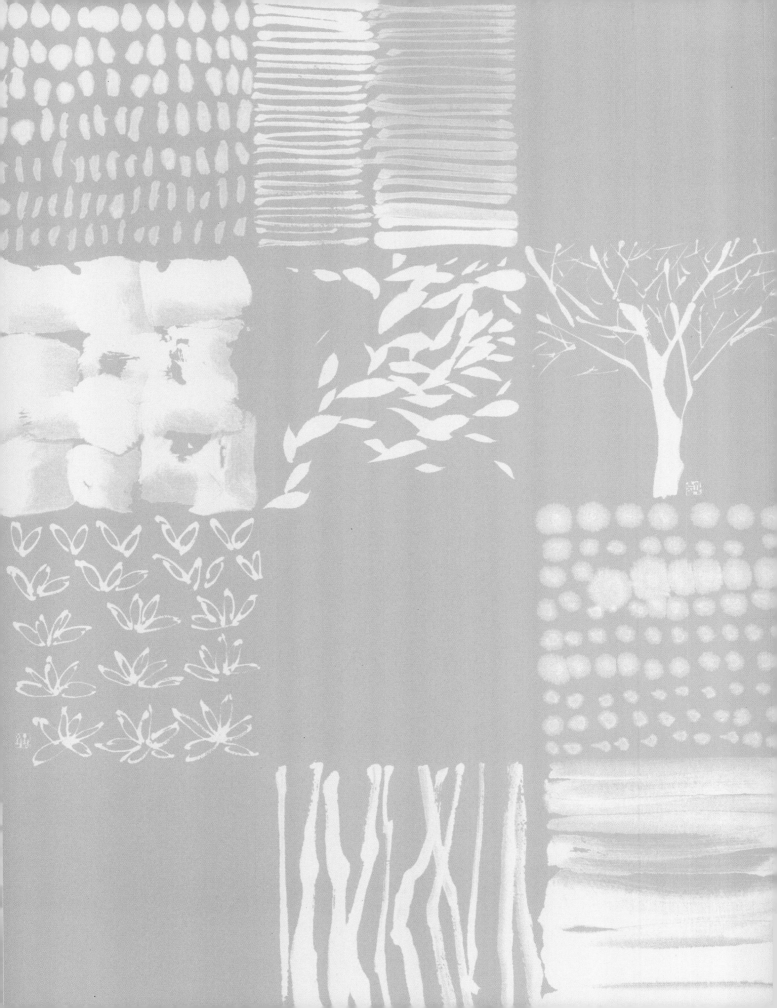

고수에게
제 대 로
배 우 는

왕은실 오문석의 프로젝트 편

실전 캘리그라피

왕은실, 오문석 지음

길벗

다양한 서체, 도구, 레이아웃이 돋보이는 방송, 영화, 책 제목, TV 광고 프로젝트 작업에 대해 살펴봅니다. 활용 매체, 용도, 범위, 소재 등에 따라 작업 방향 등의 콘셉트 설정 과정을 이해합니다.

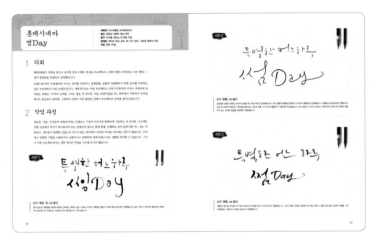

프로젝트 의뢰, 작업 과정, 수정 작업 등

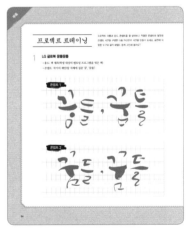

채택

트레이닝

프로젝트 트레이닝

사브라
sabra

Director/Screenwriter JUNG DAE-GUN
Cast LEE JU-SEUNG HAN BYEOL KIM HEE-JEONG
Cinematography MIN SEONG-WON Producer OH SU-YEOP
Editing JUNG JIN-YONG Sound supervisor SONG SU-DOUK

행복을
크게 넓게 길게

행복자산을 키우는
NH농협생명

남청유기
이형근 공방
국가 무형문화재 제77호 방짜유기장

2014년 단 1번의 기회!

자세한 사항은 롯데시네마 홈페이지/모바일앱에서, 바로 확인!!

썸Doy 1번째이벤트

LOTTE CINEMA

Part
01

왕은실, 오문석의 실전 캘리그라피

서체의 다양함이
돋보이는 프로젝트

캘리그라피는 방송, 영화, 책 제목(타이틀), TV 광고 문구, 상품 이름 등 매우 다양하게 이용합니다. 활용 매체, 용도, 범위, 소재 등에 따라, 의뢰처의 색상, 작업 방향 등에 따라 다양한 콘셉트가 만들어지고 작업이 진행됩니다. 다양한 스타일의 실제 프로젝트 작업물을 살펴보고 콘셉트와 스타일에 맞춰 직접 써 보세요.

서체의 다양함, 사용 도구의 다양함, 레이아웃의 다양함이 돋보이는 작업으로 구성하여 달라지는 프로젝트별 서체 스타일, 요구사항 등을 알아봅니다.

- **의뢰처**: 영화감독 정대건
- **용도**: 영화 제목
- **문구**: 사브라(한글)
- **콘셉트**: 영화 감상 후 작가가 느끼고 생각한 분위기
- **작업 기간**: 1주

1 의뢰

평소 친분이 있던 영화감독으로부터 전주국제영화제 출품작에 관한 영상 메일을 받았습니다. 영화 제목 캘리그라피 작업에서는 감독이 작가 의견을 전적으로 따르겠다고 했지만, 사실 결과물을 마주했을 때 의견 차이가 크게 발생할 우려가 있었습니다. 작가 입장에서는 자유롭고, 재미있는 작업이지만, 일반적으로 의뢰처와 작가가 그리는 청사진의 틈이 커 곤란한 경우가 많이 생기므로 적잖은 부담을 안고 시작한 작업이었습니다.

2 작업 과정

30분 남짓 되는 단편영화로 가정불화, 가정폭력, 음악에 대한 열망, 친구들과의 갈등처럼 무거운 내용이었습니다. 그래서 영화 초반, 중반, 후반의 흐름을 글자의 굵기와 크기 등을 통해 표현했습니다.

시안 1

도구: 붓

대체로 가벼워 보이는 연필, 크레파스, 펜 등의 일상적인 도구보다 붓을 이용하여 영화의 흐름과 에피소드의 중량감, 주인공의 감정선을 글자의 굵기, 크기, 높이 등으로 표현하고 글자 폭을 넓게 하여 무게감을 실었습니다.

도구: 붓
전체적인 구조와 흐름은 '시안 1'과 같되 주인공의 나이(고교생)보다 다소 무겁게 느껴져 글자의 너비, 크기, 굵기를 조금씩 조정했습니다.

도구: 세필 붓
세로쓰기를 이용하여 주인공이 느끼는 감정과 떨어지는 꽃잎의 이미지를 연결 지어 작업했습니다.

시안 4

도구: 나무젓가락

위태로워 보이는 주인공을 표현하기 위해 나무젓가락을 이용하여 얇고 매끄럽지 않은 선으로 작업했습니다.

3 채택

'시안 2'가 채택되었고, 포스터 디자인에서 '라'자의 'ㅏ'가 다소 길어 보인다는 의견이 있어 간단하게 수정했습니다.

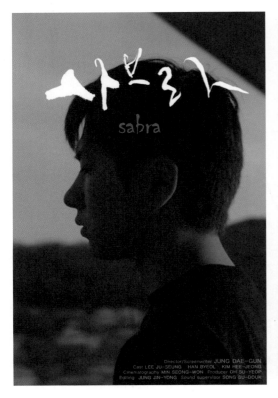

Director/Screenwriter JUNG DAE-GUN
Cast LEE JU-SEUNG HAN BYEOL KIM HEE-JEONG
Cinematography MIN SEONG-WON Producer OH SU-YEOP
Editing JUNG JIN-YONG Sound supervisor SONG SU-DOUK

Director/Screenwriter JUNG DAE-GUN
Cast LEE JU-SEUNG HAN BYEOL KIM HEE-JEONG
Cinematography MIN SEONG-WON Producer OH SU-YEOP
Editing JUNG JIN-YONG Sound supervisor SONG SU-DOUK

정통 슈크림 단팔빵 외 2종

- **의뢰처**: 삼립식품
- **용도**: 제품 이름
- **문구**: 정통 슈크림 단팔빵, 정통 카스타드 소보루빵
- **콘셉트**: '정통'은 전각 느낌의 이미지로 제작. 강약이 조절된 강한 분위기, 정직한 느낌, 작가가 생각하는 방향(깨끗하고 순수한 먹거리)
- **작업 기간**: 2주

1 의뢰

삼립식품과 프로젝트를 연속적으로 진행하던 상황에서 그 전에 진행했던 서체 분위기를 활용하여 다른 제품 이름 캘리그라피를 리뉴얼했습니다. 다음과 같은 스타일의 콘셉트와 추가된 콘셉트(강약이 있는 강한 분위기, 작가의 제안)로 다양한 시안을 진행했습니다.

▲ 이전 프로젝트

▲ 시안의 집자를 통한 결과물

2 작업 과정

상미당은 '합성첨가물0%'를 내세우며 안전한 고품질 먹거리를 강조하여 작업 방향도 '깨끗하고 순수한 먹거리'로 잡았습니다. 불량하고 비위생적인 먹거리에 관한 걱정과 우려, 최근에 더욱 강조된 깨끗한 재료와 안심할 수 있는 조리 과정 등에서 영감을 얻어 기교 없이 깨끗한 획을 사용했습니다. 깨끗하고 순수한 느낌은 주로 어린 아이 같은 글씨로 표현하여 기교가 적고, 초성 또는 글자 윗부분(초성+중성) 비율을 크게 작업하는 것이 좋습니다.

정통 카스타드소보루빵

정통 슈크림단팥빵

도구: 붓

획의 시작과 마무리를 굵고 단단하게 나타내어 강하고 정직하게 작업했습니다. 특히 획의 머리 부분을 더욱 굵게 쓰는 것이 효과적입니다.

시안 2

정통 카스타드소보루빵

정통 슈크림단팥빵

도구: 붓

'시안 1'과 비슷한 굵기로 작업했지만, 획에 기울기를 줘서 삐뚤빼뚤 개성 있게 연출했습니다. 한글에서 중성은 말 그대로 글자의 중심을 잡아주고 형태 변화를 가장 많이 보여주는 획이라서 기울기 변화만으로도 정직한 느낌, 개구쟁이 느낌, 속도감 등을 표현할 수 있습니다.

정통
슈크림단팥빵

정통
카스타드소보루빵

도구: 붓

이전 시안보다 곡선을 사용하여 부드럽고 밝은 분위기를 나타냈습니다. 글자 분위기를 가장 많이 바꿀 수 있는 간단한 방법은 바로 직선에서 곡선, 곡선에서 직선으로의 변화입니다.

정통
슈크림단팥빵

정통
카스타드소보루빵

도구: 붓

'시안 3'처럼 곡선을 사용하여 밝은 느낌으로 중성을 짧게 써서 귀엽게 연출했습니다. 아이들의 '귀여움', '순수함', '깨끗함'을 콘셉트로 작업했습니다.

3 수정 작업

'시안 4'에서 이전 프로젝트의 "상미당 글씨와 같은 느낌이 강하면 좋을 것 같다.", "정통 글씨가 좀 더 무게감 있었으면 좋겠다.", "글자 크기가 어느 정도 일정했으면 좋겠다."는 의견을 바탕으로 수정 작업에 들어 갔습니다. '상미당'의 '당'자처럼 '다'를 연결하고 받침이 없어 상대적으로 작은 '크'자를 크게 작업하여 전체적인 균형을 맞췄습니다.

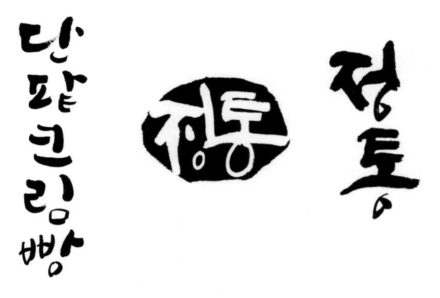

4 채택

의뢰처에서 요청한 콘셉트와 작가가 생각한 방향(깨끗하고 순수한 이미지)이 적절하게 섞인 '시안 4'로 채택되었습니다. '정통 카스타드 소보루'는 그대로 사용되었고 '정통 단팥빵', '슈크림 단팥'은 수정 시안에서 집자되어 사용했습니다.

SHANY®
we bake goodness!

막걸리로
발효시킨

통단팥앙금 42 · 86 %

막걸리 1 · 33 %

85 g, 240 kcal, 900원

농협생명 광고
'행복을 크게 넓게 길게'

- **의뢰처**: ㈜엘비스 프로덕션
- **용도**: TV 광고 문구
- **문구**: 행복을 크게 넓게 길게
- **콘셉트**: 제작된 광고 영상과 어울리게
- **작업 기간**: 5일

1 의뢰

영화 포스터 '사브라'처럼 광고 영상에 삽입되는 캘리그라피 프로젝트를 의뢰받았습니다. 영상의 분위기와 어울리게 작업하는 것이 콘셉트로, 총 세 편의 광고 중 '크게' 편 영상을 받아보았습니다. 영상에서는 배우가 직접 부른 노래가 흘러나오고, 귀여운 강아지와 함께 소박하고 발랄한 분위기로 진행되어 귀엽고 아기자기한 콘셉트로 작업했습니다.

2 작업 과정

TV 광고에서는 짧은 시간 동안 문구가 노출되기 때문에 '가독성'이 매우 중요합니다. 주어지는 글귀는 한 문장 정도의 길이가 가장 일반적이며, 글자 획이 굵으면 글자 사이 공간이 좁아져 전체적인 글자 덩어리가 답답하게 보일 수 있으므로 가늘게 작업합니다.

가는 획을 쓰기 위해 기본 붓보다 세필 붓을 사용하고 붓펜, 마카, 색연필, 만년필 등의 필기도구도 많이 사용합니다. 과도한 굵기, 크기 변화나 불필요한 연결선도 가독성에 부정적인 영향을 주기 때문에 지양하는 것이 좋습니다.

행복을
크게 넓게 길게 . . .

도구: 마카(붓펜형)
가로획을 웃는 입꼬리 모양으로 쓰고, 전체적인 획을 곡선으로 나타내어 밝은 분위기를 연출했습니다.

행복을
크게 넓게 길게 . . .

도구: 세필 붓
단어의 느낌을 강조하고자 '크'자의 'ㅡ', '넓'자의 'ㅓ', '길'자의 'ㄹ'을 과장하여 표현했습니다.

시안 3

행복을
크게 넓게 길게 ...

도구: 붓펜

귀엽고 발랄한 콘셉트와는 다소 차이가 있는 스타일로, 기교가 많아 화려합니다.

시안을 제작할 때는 콘셉트가 명확하더라도 비교 대상이 있어야 상대적으로 쉽고 빠르게 이해시킬 수 있습니다. "아, 지금 이 굵기는 굵구나.", "이런 부분이 귀엽구나." 등 시안에 관한 이해에 도움을 주기 위해 콘셉트 방향과 스타일이 전혀 다른 비교 시안을 함께 진행합니다.

시안 4

행복을
크게 넓게 길게...

도구: 세필 붓

'시안 3'보다 확연하게 담백하고 귀여워진 이미지가 느껴지나요? 획의 시작과 끝 부분의 기교를 없애고, 각진 부분을 둥글게 표현하여 부드럽게 연출하였으며 '크', '넓', '길'자를 크고 굵게 나타내어 전달력을 높였습니다.

행복을

크게 넓게 길게 ...

도구: 마카

의뢰처에서는 붓과 화선지를 사용했을 때 나타나는 글자의 번짐과 획의 갈라짐보다 매끄러운 느낌을 선호하는 경우가 적지 않습니다. 이때 A4 용지 등의 양지를 사용하거나 펜 또는 마카 종류의 필기도구를 사용합니다. 여기서는 기본적인 사체(이탤릭체)로 작업했습니다.

3 채택

'시안 4'가 채택되었고 '행복을'에서 '복'자의 'ㄱ' 굵기를 수정하여 완성했습니다.

㈜금복주
경주법주 '천수'

· **의뢰처**: ㈜금복주
· **용도**: 제품 이름
· **문구**: 천수
· **콘셉트**: 고급스러움
· **작업 기간**: 1주일

1 의뢰

기존 제품에 대한 디자인 리뉴얼 작업이었습니다. 제품 이름인 '천수'가 한자로 작게 삽입되었던 기존 패키지 디자인과 다르게 한글 캘리그라피를 전면에 활용하여 소비자와의 거리를 좁히는 것이 제품 리뉴얼 목적 중 하나였기 때문에 고급스러운 분위기를 표현하고자 했습니다. 의뢰처는 작업물 중 '천년의 비상' 느낌을 꼽았고, 특히 '천'과 '상'자에서 길게 뻗어 나가는 획의 느낌을 반영하고자 했습니다.

2 작업 과정

의뢰처에서 정확한 예를 제시해주면 비교적 쉽게 작업 방향을 설정할 수 있습니다. 그러나 별다른 추가 의견을 얻지 않은 채 작업하다 보면 문제가 생기기 일쑤입니다.

"예시의 글자 스타일과 달라요!"
(같은 글자가 포함되어 있을 때)"'천년의 비상'의 '천'과 달라요!"

하나의 스타일로 작업하더라도 주변 환경(글자)이 달라지면 글자 형태가 조금씩 바뀌고 이는 곧 다른 서체, 다른 스타일로 받아들여지는 경우가 많습니다. '천'과 '수'자의 관계는 '천'과 '년'자일 때와 다르기 때문에 '천'자의 형태가 자연스럽게 달라질 수 있지만 이를 다른 스타일로 받아들이게 되면 곤경에 빠질 때가 많습니다.

이보다 더 큰 어려움은 '상'자의 특징을 자형이 전혀 다른 '수'자에 가져갈 때입니다. 길게 뻗어 나가는 특징을 어느 부분에 대입하느냐에 따라 완전히 다른 스타일이 되기 때문에 초반부터 가용한 모든 획에 활용해 보고 방향을 좁혀 나가는 것이 좋습니다.

도구: 붓

기본 시안으로써 '천년의 비상'의 특징과 형태에 집중했습니다.

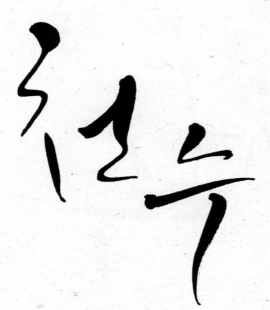

도구: 붓

기본 글꼴을 유지한 상태에서 길게 뻗는 획의 위치와 붓질 방법을 다르게 표현했습니다. 'ㅊ'의 마지막 획이 길어지면서 받침 'ㄴ'이 작아지고, 작아진 'ㄴ'의 공간으로 인해 'ㅜ'의 위치가 달라졌습니다. 한 획의 변화로 전체적인 변화를 이루어 같은 구조의 서체지만 다른 느낌을 줄 수 있습니다.

시안 3

도구: 붓

기본 시안에서 글자에 기울기를 적용하여 사선으로 바꿨습니다. 획의 기울기가 사선으로 바뀌면 글자 흐름이 올라가면서 속도감이 느껴지고, 획 사이 간격이 좁아지면서 더욱 짜임새 있는 글자 형태가 만들어집니다.

시안 4

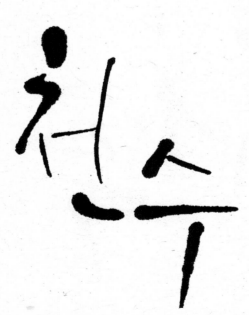

도구: 나무젓가락, A4 용지

제품 리뉴얼에 관한 프로젝트 의뢰 시 경쟁 제품과 차별화되면서 새로운 형태, 느낌의 작업을 요청받습니다. 지금까지 캘리그라피 사용 사례를 살펴보면 주로 문방사우가 활용되었고, 예전보다 가독성, 도구에 관한 허용도 최대한 열렸지만 지금도 문방사우의 비중은 여전히 높습니다.
이러한 상황에서 서체 변화보다 도구에 의한 질감 변화가 의뢰처에게 더 큰 설득력을 갖는 때가 많습니다.

3 채택

'천년의 비상' 글자의 특징을 가져온 '시안 1'로 채택됐습니다.

대한민국 대표
清酒

알코올 도수
13%

우리쌀 100%

납청 유기
이형근 공방

- **의뢰처**: 코이 커뮤니케이션
- **용도**: 회사, 제품 이름
- **문구**: 납청유기 이형근공방
- **콘셉트**: 전통적인, 정직함
- **작업 기간**: 한 달

1 의뢰

이형근 납청유기 유기장의 국가 무형문화재 제77호 지정을 계기로 2대째 이어 온 납청유기의 전통과 정통성, 방짜 기법의 독창성을 캘리그라피를 통해 회사, 제품 이름에 녹여내기를 바랐습니다. 다른 디자인 요소 없이 캘리그라피 결과물로 완성되는 프로젝트이기 때문에 콘셉트와 제품 자체에만 집중하는 동시에 '작가 – 대행업체 – 의뢰처' 간의 소통이 중요한 작업이었습니다.

2 작업 과정

의뢰처의 개성보다 작업과 회사의 전통, 정직함을 강조하여 글자에서도 기교와 꾸밈보다는 무게감과 곧은 획을 가진 글자를 쓰기 위해 네모꼴 안에 자리하도록 작업했습니다. 덧붙여 전각, 유기 제품(그릇) 이미지도 작업했습니다.

도구: 붓

기본적으로 글자는 네모꼴, 획은 직선을 유지하며 바르고 정직한 느낌을 표현했습니다. 획의 굵기는 얇지 않고 일정한 두께로 작업하여 꾸준하게 이어 내려온 전통을 나타냈습니다. 유기 제품(그릇) 형태는 최소화된 곡선으로만 표현하여 전체적으로 간결하게 완성했습니다.

남청유기

이형근 공방

도구: 붓

획의 기울기가 살짝 달라졌지만 가장 크게 변화를 준 부분은 획의 시작 부분입니다. 시작 부분을 더욱 두껍게 쓰면 훨씬 힘 있고 강한 느낌과 더불어 남성성을 갖습니다. 이를 통해 하나의 작업에 대한 강직한 마음을 표현했습니다.

시안 3

방자 이형근 공방 남청유기

도구: 붓

'시안 1, 2'보다 곡선을 더해 부드러워 보이지만, 획의 두께를 굵게 하고 한글 궁체의 글꼴을 응용하여 전통적인 이미지에서 벗어나지 않게 작업했습니다.

남청유기

이형근공방

도구: 붓

획의 굵기, 기울기에 조금씩 변화를 나타내어 일률적인 기계 작업이 아닌 수작업을 나타냈습니다. 그러나 획의 굵기, 기울기 변화는 자칫 바르고 올곧은 모습에 반대되는 이미지를 연출할 수 있어 변화의 폭을 작게 하고 글자 형태, 나아가 전체 글자 덩어리 형태까지 네모꼴 안에서 이뤄지도록 작업했습니다.

남청유기 이형근공방

도구: 붓

기본 콘셉트 규칙에 어긋나는 작업으로 획의 굵기 변화가 눈에 띄고 글자 일부분이 네모꼴을 벗어나거나 부족합니다. 이것은 전통, 정통, 정직에서 멀어진 '개성', '독특', '창의성'에 가까우며 비교 시안으로써의 역할뿐만 아니라 작가가 의뢰처나 제품에서 느낀 부분을 역으로 제안할 수도 있습니다. 의뢰처가 기획 단계에서 미처 생각하지 못했던 결과물에 대한 그림 또는 표현하기 힘든 점을 이 같은 추천 시안에서 발견하거나 실제로 기본 콘셉트를 깨고 채택 또는 적용되는 일도 많습니다.

도구: 붓
'시안 5'와 같은 추천 시안 작업물입니다.

3 수정 보완 작업

다른 시안에서 느껴지는 귀여움, 개성, 부드러움보다 기본 콘셉트를 유지하는 1차 시안의 '시안 1'로 의견이 좁혀졌습니다. 이중 글자를 제품에 직접 새길 때 획이 뭉치거나 가독성이 모호해지는 부분이 있어 굵기 조정과 공간 확보에 관한 요청이 있었습니다.

도구: 붓
제품에 글자를 새길 때 크기를 줄이는 과정에서 글자가 뭉치거나 짧은 획이 모호해지면서 가독성에 문제가 생길 수 있습니다. 그래서 글자의 세로 길이를 키우고 '형'자의 'ㅕ' 사이를 벌려 획 사이 공간을 확보한 다음 'ㅂ'에서 'ㅁ' 위의 짧은 두 획을 더욱 길게 작업했습니다. 여기서 그릇 이미지는 생략되었습니다.

납·청유기 이형근공방

도구: 붓

'시안 1'보다 획을 더 얇게 작업했습니다.

4 채택

그릇 이미지가 생략된 1차 시안의 '시안 1'이 채택되었습니다. 1차 작업에서 부족했던 가독성 등의 구조적,
형태적인 문제가 2차 작업에서 충족되어도 1차 시안의 첫인상을 뛰어넘지 못하는 경우가 종종 발생합니다.

뮤지컬
국화꽃 향기

- **의뢰처**: 국화꽃향기
- **용도**: 뮤지컬 제목
- **문구**: 국화꽃향기
- **콘셉트**: 작가의 제안 / 글자 간 크기 차이가 크지 않게 / 귀엽지 않게
- **작업 기간**: 2개월

1 의뢰

기존 뮤지컬의 작품 재정비 중, 대중과 맨 처음 만나는 제목 이미지까지 재작업하게 되었습니다. 프로젝트에서 기존의 것을 교체하는 작업은 항상 새로워야 하는데 문제는 그 새로움이란 무엇이며, 어떤 형태의 새로움인가이고, 새로움에 관한 예시와 지향점 등이 있는지도 굉장히 중요합니다. 이러한 점으로 인해 의뢰처에서 나열해 준 예시와 지향점 등의 방향이 모호하게 다가오는 부분이 있었고, 넉넉한 일정을 바탕으로 다양한 시안을 작업했습니다.

2 작업 과정

일단 작품의 이야기가 가볍거나 귀엽지 않다는 점을 기본 콘셉트로 설정하고 작업했습니다.

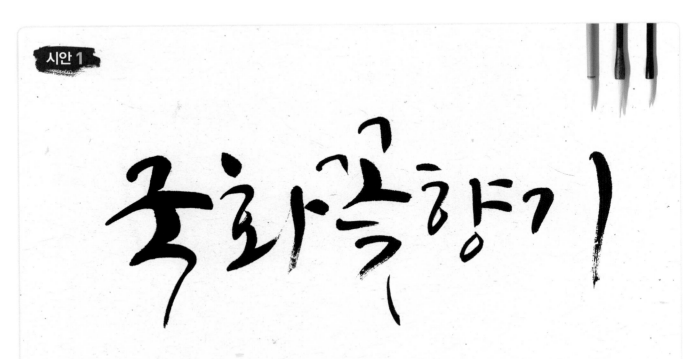

도구: 붓

초성보다 중성, 종성의 길이와 비율을 키워 귀여운 이미지를 피하고, 글줄 아래에 포함되는 세로획을 유려하게 작업하여 꽃잎이 떨어지는 방향성을 표현했습니다.

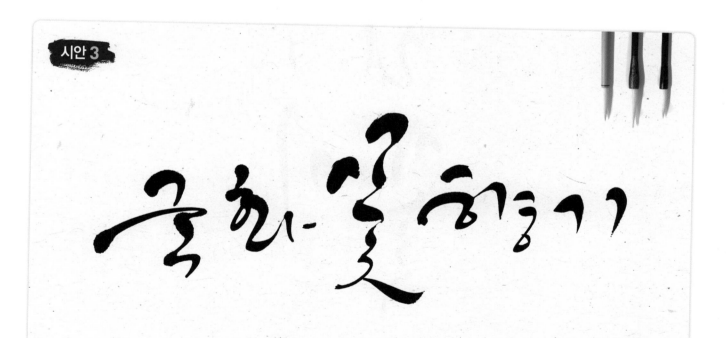

| 도구: 붓
글자 폭을 넓히면서 전체적인 안정감을 도모하였고, 동시에 획을 힘 있게 시작하여 글자가 가벼워 보이지 않도록 했습니다.

| 도구: 붓
'시안 2'의 선 질은 유지하되 넓었던 글자 폭을 좁히고 높낮이를 조금씩 다르게 하여 기승전결의 흐름을 나타내었습니다.

3 수정 작업

포스터 배경 이미지가 확정되지 않아 다양한 배경 시안에 적용할 수 있도록 좀 더 다양한 서체 스타일과 레이아웃을 요청했습니다. 보통 이러한 작품 제목(타이틀) 작업에서는 내용과 이미지가 고정되어 있기 때문에 다양한 글꼴이 나오기 힘듭니다. 그래서 1차 시안의 보완이 아닌 다양함을 위한 2, 3차 시안 작업의 경우 최종적으로 1차 시안이 채택되는 경우가 많습니다.

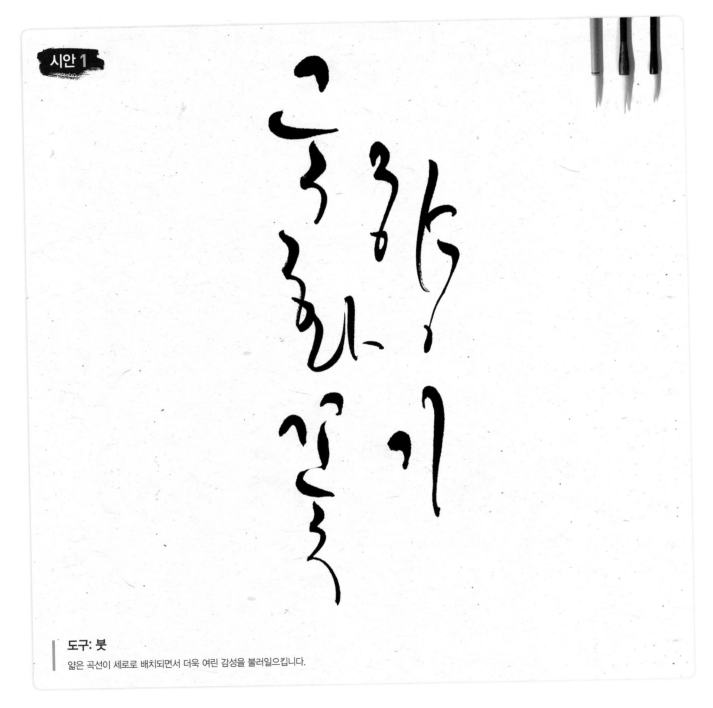

시안 1

도구: 붓
얇은 곡선이 세로로 배치되면서 더욱 여린 감성을 불러일으킵니다.

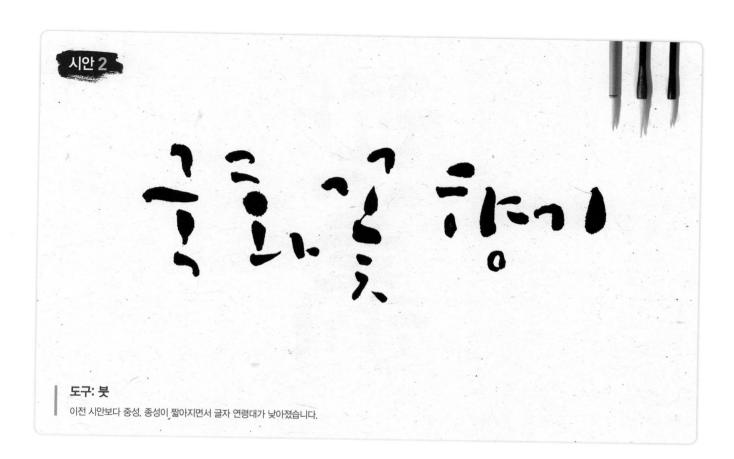

도구: 붓

이전 시안보다 중성, 종성이 짧아지면서 글자 연령대가 낮아졌습니다.

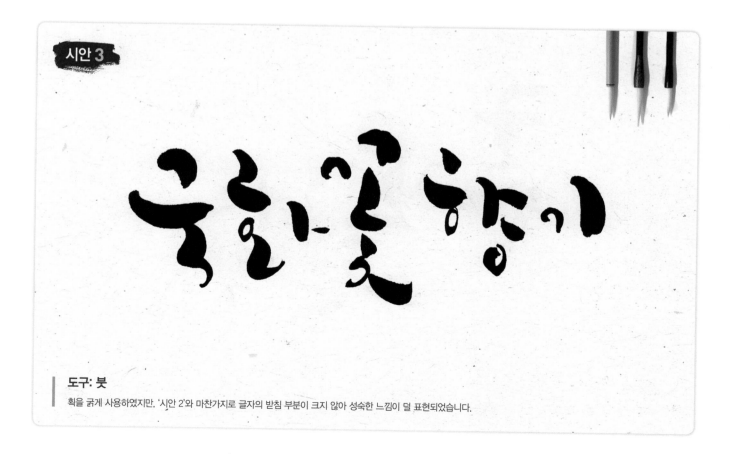

도구: 붓

획을 굵게 사용하였지만, '시안 2'와 마찬가지로 글자의 받침 부분이 크지 않아 성숙한 느낌이 덜 표현되었습니다.

도구: 붓

3열로 구성하여 글자 덩어리가 갖는 주목성을 높였습니다. 비슷한 굵기의 획들이 좁게 배열되다 보니 글자마다 가독성은 떨어져 보입니다.

도구: 붓

글자 흐름을 사선으로 떨어지게 하여 꽃잎이 바람에 흩날리는 모습을 나타내었습니다.

4 채택

1차 시안의 '시안 1'이 채택되었고, 최종 포스터에는 세로 배열로 수정 및 적용되었습니다.

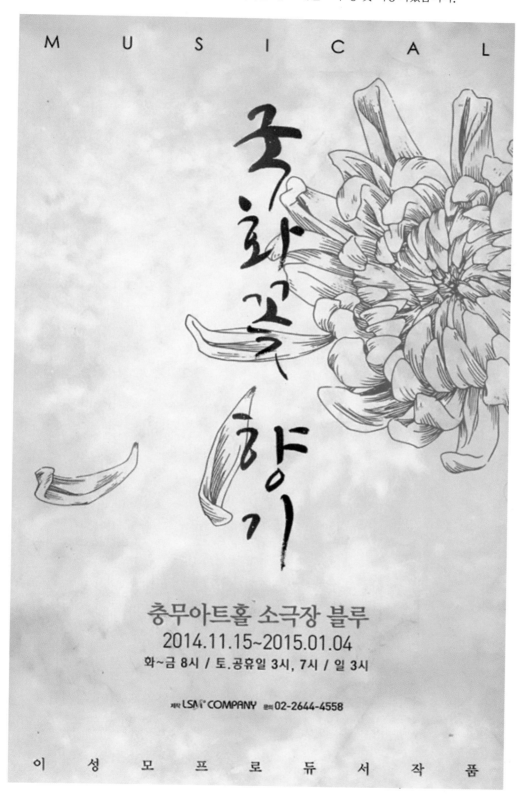

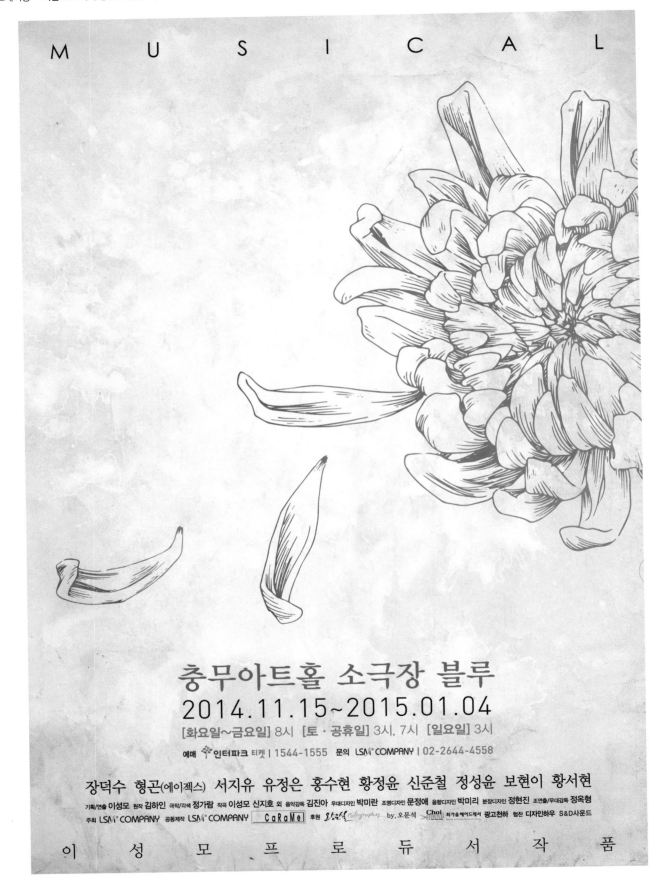

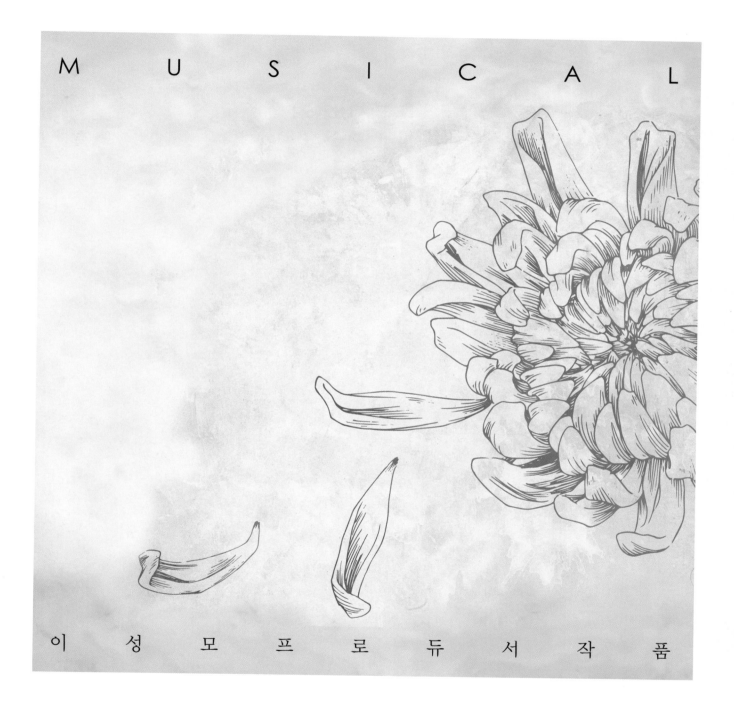

M U S I C A L

이 성 모 프 로 듀 서 작 품

Part

02

왕은실, 오문석의 실전 캘리그라피

도구의 다양함이
돋보이는 프로젝트

프로젝트에서는 콘셉트가 다양해진 동시에 구체적으로 요구됩니다. 캘리그라피의 대중화는 대중의 안목을 일정 수준으로 끌어올렸고 이는 '붓글씨', '캘리그라피'면 그만이었던 예전과 다르게 세밀하고 차별화 된 콘셉트를 완성했습니다. 이러한 콘셉트를 소화하는 과정에서 작업 도구로 붓 이외의 도구를 제시하거나 원하는 도구로 작업한 결과물을 예시로 보여주는 의뢰처가 많아졌고, 이를 받아들이는 의뢰처 또한 많아졌습니다.

시대의 흐름, 당시 이슈에 따라 유행하는 글자와 작가, 도구가 달라지고 그 범위는 문방사우의 테두리를 벗어나 점차 확장되고 있습니다. 제한된 도구 안에서의 글꼴 변화, 서체 개발을 부정적으로 바라볼 수는 없지만 콘셉트를 표현해야 하는 캘리그라피의 본질을 생각했을 때 분명 도구, 재료에 관한 고민과 활용도 함께 이루어져야 합니다.

롯데시네마
썸Day

- **의뢰처**: ㈜스파클링 크리에이티브
- **용도**: 영화관 이벤트 영상 제작
- **문구**: 타이틀—썸Day 외 본문 작업
- **콘셉트**: 재미와 개성, 글씨, 획 간의 '밀당', 새로운 형태의 작업
- **작업 기간**: 1주일

1 의뢰

제2롯데월드 개장을 앞두고 준비한 홍보 이벤트 영상물 프로젝트로 근래의 캘리그라피와는 다른 형태, 느낌의 결과물을 콘셉트로 설정했습니다.

트렌드에 따라 무분별하게 쓰이는 글씨를 피하거나 경쟁업체, 상품과 차별화하기 위한 글자를 주문하는 것은 프로젝트의 주된 콘셉트입니다. 개념적으로는 이번 프로젝트도 마찬가지였지만 아직도 머릿속에 남아있는 표현은 "오히려 글씨를 그려도 좋을 것 같아요."라는 의견이었습니다. 회의에서 의뢰처가 보여준 예시도 한글보다 알파벳, 그래피티 작업이 더욱 많았던 것에서 프로젝트의 갈피를 잡아나갔습니다.

2 작업 과정

새로움, 다름, 우리만의 정체성이라는 콘셉트는 기존의 무언가와 완벽하게 구분되는 것 같지만, 프로젝트 진행 선상에서 작가가 받아들여야 하는 콘셉트의 정도는 현재 흥행, 유행하는 글자 분위기를 어느 정도 차용하고, 새로움이 불편한 낯섦으로 보이지 않는 범위에서 미묘한 차이를 나타내는 경우가 많습니다. 무턱대고 독특한 기법을 사용하거나 실험적으로 표현하면 대게 당혹스러운 상황을 맞이할 수 있습니다. 그러나 이번 프로젝트에서는 정말 색다른 작업을 시도해 보기로 했습니다.

도구: 목탄, 먹, A4 용지

붓의 질감과 차별화를 꾀하여 목탄을 선택하고, 획마다 농도 차이로 시각적인 재미를 연출하기 위해 먹을 묻혀가며 작업했습니다. 농도 차이가 규칙적인 패턴으로 만들어지지 않도록 하기 위해서는 어순을 바꾸며 글자를 쓰는 것이 좋습니다.

특별한 어느하루

썸Day

도구: 붓펜, A4 용지

살랑살랑 설레는 마음과 남녀의 모습을 부드러운 획으로 연결했습니다. 또한 글줄의 흐름을 유연하게 나타내어 명랑하게 표현했습니다. 글줄을 오르락내리락 진행하거나 본래 획 이외의 연결선은 가독성을 헤친다는 이유로 보통 도드라지게 활용하기 어렵지만 욕심냈습니다. 붓의 질감과 다르게 나타내기 위해 획의 시작과 끝 부분에 힘을 주지 않고, 최대한 필압을 자제하며 작업했습니다.

특별한 어느 하루

썸Day

도구: 붓펜, A4 용지

'특별한' 글자에 주안을 두어 획의 시작과 끝 부분을 살려서 장식적으로 연출했습니다. '시안 2'처럼 곡선을 이용하여 부드럽고 밝은 느낌을 갖되 중성, 종성의 비율을 키워 귀여움보다 세련되고 성숙한 모습으로 작업했습니다.

특별한 어느 하루
썸Day

도구: 마카(붓펜형), A4 용지
이전 시안들과 다르게 기교나 특징을 줄이고 담백하게 작업하여 가독성을 높였습니다. 채택을 위한 시안이 아닌 비교를 위한 작업물입니다.

3 수정 보완 작업

개성을 강조한 '시안 1'과 '시안 2'로 의견이 좁혀졌습니다. 주변 글자와의 어울림 속에서 가독성이 떨어지는 획에 관한 수정 요청이 들어왔습니다.

시안 1

도구: 목탄, 먹, A4 용지
'썸'자의 'ㅓ' 부분을 '.'에서 'ㅡ'로 수정했습니다.

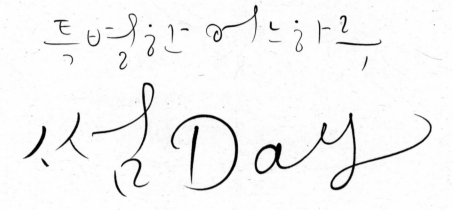

도구: 붓펜, A4 용지

'a'에 연결선이 더해지면서 가독성을 해쳐 형태를 바꿨습니다.

섬Day 1번째 이벤트
2014년 7월 1일 화요일
오후 1시
오직 1만명에게만
1천원 영화관람권 판매
2014년 단 1번의 기회!

2014. 7. 1 오후 1시
섬Day 1st

도구: 펜, 색연필, 연필, A4 용지

타이틀 작업이 어느 정도 정해지고 본격적으로 본문 작업이 시작되었습니다. 더욱 강조된 부분은 재미와 개성이었기 때문에 글씨를 쓰기가 아닌 '그리기'의 개념으로 접근
했습니다. 테두리를 그려나갔고 하나의 굵기, 질감에서 자칫 밋밋함과 지루함을 느낄 수 있어 도구를 바꿔 불규칙적으로 사용했습니다.

썸Day 1 번째 이벤트
2014년 7월 1일 화요일
오후 1시
오직 1 만명에게만
1천원 영화관감권 판매
2014년 답 1 번의 기회!

2014. 7. 1 오후 1시
썸Day 1st

도구: 목탄, 연필, 먹, 판화지
'시안 3'과 같은 형식으로 작업하면서 도구에 변화를 주었습니다. 특히 먹을 활용하여 주목성을 높였습니다.

썸 Day 1 번째 이벤트
2014년 7월 1일 화요일
오후 1시.
오직 1 만명 에게만
1 천원 영화관람권 판매
2014년 단 1 번의 기회!
2014. 7. 1 오후 1시
썸 Day 1 st.

도구: 붓펜, 펜, A4 용지
다시 쓰기를 기초로 본문을 작업한 다음 펜으로 글자를 꾸몄습니다. 글자의 기본 뼈대가 먼저 작업되므로 서체 표현이 조금 더 수월합니다.

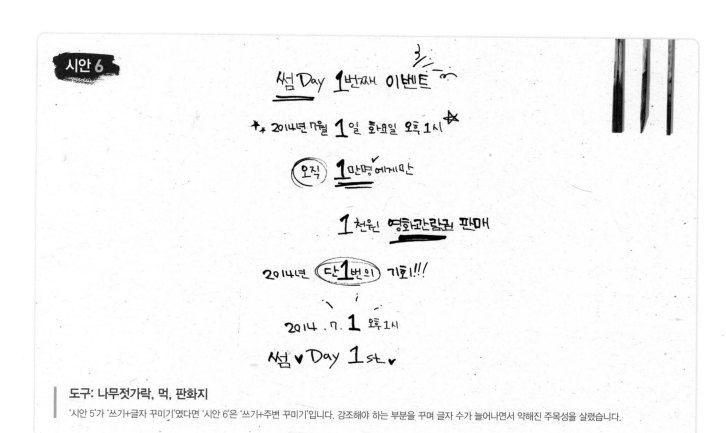

시안 6

썸Day **1**번째 이벤트

✦ **2014**년 7월 **1**일 화요일 오후 **1**시 ✦

(오직) **1**만명에게만 ✓

1천원 영화교난림권 판매

2014년 (단**1**번의) 기회!!!

2014 . 7 . **1** 오후1시
썸♥Day **1**st ♥

도구: 나무젓가락, 먹, 판화지
'시안 5'가 '쓰기+글자 꾸미기'였다면 '시안 6'은 '쓰기+주변 꾸미기'입니다. 강조해야 하는 부분을 꾸며 글자 수가 늘어나면서 약해진 주목성을 살렸습니다.

4 채택

수정 보완 작업에서 '시안 1'이 타이틀, '시안 3'이 본문으로 채택되었습니다. 일반적으로 생각하는 "캘리그라피는 글자이고, 글자는 기본적으로 쓰기를 통해 결과물이 만들어진다."로 정의한다면 프로젝트, 특히 시안 작업은 이루어지지 않았을 것입니다.

프로젝트 작업에서 얻을 수 있는 금전적인 보상과 수많은 사람의 긍정적인 피드백은 잠시 제쳐놓고 글자 작업만 보면 타의적인 이유로 작가 본연의 색깔과 글씨를 온전하게 표현하는 것은 상당히 힘듭니다. 더불어 도구 선택과 표현 방식에도 제한적인 부분이 많습니다. 그런 면에서 이번 프로젝트는 쉽게 쓰이지 않는 도구 사용법과 구성이 결과물로 진행된 점에서 상당히 고무적이었습니다.

◀ 예고편 영상

썸Day 1번째이벤트

2014년 단 1번의 기회!

자세한 사항은 롯데시네마 홈페이지/모바일앱에서, 바로 확인!!

LOTTE CINEMA

◀ 본편 영상

대전엑스포
세월의 맛 고집의 맛

- **의뢰처**: 홍디자인
- **용도**: 대전엑스포 발효 식품관 내 캘리그라피
- **문구**: 세월의 맛 고집의 맛
- **콘셉트**: 정해진 문구의 느낌
- **작업 기간**: 1주일

1 의뢰

의뢰처에서 제시한 특별한 예시는 없었고 '오랜 세월 동안 고집스럽게 지키며 이어온 맛'의 느낌을 강한 필압 조절, 확실한 굵기 차이로 표현하길 원했습니다. 여기에 피해야 하거나 쓰지 말아야 할 다른 제한사항은 없었습니다.

한 가지 주문사항은 '고집'과 '강한 필압 조절(굵기 차이)'이었습니다. 획의 굵기 변화가 크거나 이어진 획의 굵기 차이가 크면 가독성에 부정적인 영향을 끼쳐 대부분의 프로젝트에서는 배제되는 사항이라 재차 우려를 표했지만 오히려 의뢰처에서는 적극적인 표현을 요구했습니다.

2 작업 과정

선명한 굵기 차이를 보여주는 도구를 함께 활용했습니다.

도구: 나무젓가락, 먹, A4 용지

나무젓가락은 식상할 정도로 굉장히 많이 사용하는 캘리그라피 도구입니다. 사용 방법에 따라 다양한 질감을 표현할 수 있어 작업에서 많이 선택하는 도구입니다. 연필처럼 뾰족하게 깎아 쓰거나, 종이와의 각도를 조절하며 획의 굵기를 다르게 하거나, 부러뜨려 거친 면을 쓰는 등 쉽게 구해 다양하게 쓸 수 있어 가성비가 매우 좋습니다.

시안에서는 나무젓가락을 뾰족하게 깎은 한쪽 부분과 네모 반듯한 원래의 반대쪽 면을 번갈아 가며 작업했습니다. 조사보다 상대적으로 비중이 높은 명사에 굵은 획을 더 많이 사용하고 굵은 획에서는 초성, 중성, 종성 중 일부분만 강조를 피해 시각적인 재미를 더했습니다.

세월의 맛 고집의 맛

도구: 마카(납작형), A4 용지

마카의 촉에는 크게 뾰족한 '⟨', 둥근 '(', 납작한 'ㄷ' 형태와 부드러운 붓 형태가 있습니다. 납작한 형태의 촉도 잡는 각도에 따라 획의 면적을 다르게 표현할 수 있습니다. 시안에서는 촉의 형태와 그에 따른 획의 굵기를 다양하게 작업했습니다.

시안 3

세월의맛 고집의 맛

도구: 붓, 화선지

펜, 마카 등보다 한 획에서의 필압 대비가 훨씬 풍성하게 표현되는 붓을 선택했습니다. 붓을 곱고 정갈하게 쓰지 않고 '턱-턱' 눌러가며 투박한 맛이 느껴지고 고집스러움이 힘 있게 다가오도록 연출했습니다.

세월의 맛 고집의 맛

도구: 붓, 화선지
'시안 3'보다 글자와 획의 기울기를 올바르게 정리하고, 획 사이 공간을 확보하여 쉽고 빠르게 읽히도록 표현했습니다.

3 채택

의뢰처에서 특히 '맛'을 중요하게 생각했고, 여러 시안 중 '시안 1'의 '맛'에서 굵게 강조되면서 쭉 시원하게
뻗어 나가는 느낌을 선택했습니다.

'Taste of Time, Taste of Persistence',
Masters and Masterpieces of Jeollabuk-do

클리오
Tension Lip

- **의뢰처**: ㈜클리오
- **용도**: 제품 이름
- **문구**: Tension Lip
- **콘셉트**: 세련되고 날렵하게
- **작업 기간**: 2주일

1 의뢰

새로운 제품에 필요한 캘리그라피로 요청사항은 간단했습니다. 자사의 타제품 캘리그라피 느낌을 가져가면서 살짝 응용된 형태를 요구했습니다.

▲ 자사 타제품

2 작업 과정

사선으로 된 기울기와 글줄이 작업 포인트였습니다. 예시는 과장된 꾸밈이나 기교가 없는 기본 글씨이기 때문에 다양한 도구의 활용으로 전혀 다른 질감을 표현하여 시안마다 확실히 비교되고 기본 시안으로부터 응용, 변화된 모습을 보여줬습니다.

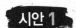

도구: 붓펜, A4 용지
예시를 기본으로 비슷한 질감을 표현할 수 있는 붓펜을 선택하였고, 위로 빠르게 올라가는 포인트 획을 'V'와 'K'자에 배치했습니다.

도구: 마카(납작형), A4 용지

날렵한 이미지를 더 크게 나타내기 위해 뭉툭한 붓펜보다 딱딱하고 납작한 촉의 마카로 작업했습니다. 날렵해진 만큼 여성스러운 느낌은 많이 줄어든 반면 획을 상하로 뻗어 나가게 하여 글자 덩어리 균형을 맞췄습니다.

도구: 펜촉, 판화지

뾰족한 펜촉에 먹물을 찍어가며 작업했습니다. 펜촉은 뭉툭한 나무젓가락보다 더욱 세밀하고 섬세한 느낌을 표현할 수 있고, 붓보다 먹물(잉크)을 저장할 수 있는 공간이 적어 농도 변화 주기가 짧습니다. 그리고 펜촉은 금속 재질로 제작되어 두꺼운 종이를 사용해야 종이가 찢어지는 것을 방지할 수 있습니다.

시안 4

Virgin Kiss Tension LIP

도구: 마카(붓펜형), A4 용지

'시안 2'의 글꼴에서 마카의 촉 형태만 바꾼 시안입니다. 딱딱한 납작형 붓펜에서 뭉툭한 붓펜으로 바꿔 작업했습니다. 기본적으로 도구의 재질은 작업물의 질감을 만들어 부드러운 재질은 부드러운 질감의 글씨를 만듭니다. 물론 도구를 다루는 기술이 발전할수록 재질에서 벗어나는 성질도 표현할 수 있지만 콘셉트를 반영하는 과정에서 '선의 질감=도구의 재질'을 연결하는 것은 큰 도움이 됩니다. 문방사우와 문방사우 외 도구라는 분류 개념이 아닌 '콘셉트에 맞는 도구 활용'이란 말 그대로 접근하는 것이 좋습니다.

시안 5

Virgin Kiss Tension LIP

도구: 붓, A4 용지

붓펜보다 풍성한 두께와 필압 조절이 가능한 붓을 사용하고 '날렵한', '세련된'이라는 콘셉트에 어울리도록 매끈한 선을 위해 화선지 대신 A4 용지를 활용했습니다. 길게 뻗는 포인트 대신 단어의 시작 부분에 힘을 주어 굵게 작업했더니 전체적으로 무게감이 생기면서 다른 시안보다 날렵함, 속도감이 다소 떨어집니다.

3 수정 보완 작업

'시안 1'의 'i'가 가로획에 가까워 간혹 't'로도 읽히기 때문에 점으로 수정하고 위, 아래의 부드러웠던 글줄을 일렬로 맞춰달라는 요청이 들어왔습니다.

4 채택

수정된 '시안 1'로 채택되었으며 제품 면적을 고려하여 'Virgin Kiss' 문구는 빠졌고 'Tension Lip'은 두 줄로 수정 및 반영되었습니다.

Part
03

왕은실, 오문석의 실전 캘리그라피

레이아웃의
다양함이 돋보이는
프로젝트

캘리그라피를 작업하면서 글자에만 집중하다 보면 분명 놓치는 부분이 발생합니다. 특히 프로젝트에서는 무언가 하나라도 다른 요소와 함께 디자인되기 때문에 최종적으로는 글자만으로 디자인되는 경우가 극히 드물어 다른 요소의 위치, 구성 등을 염두에 두지 않은 채 작업하면 전체 구성의 부조화를 가져옵니다.

[설전편]에서는 같은 서체로도 글자 덩어리 구성, 즉 레이아웃을 다르게 하여 글꼴의 변화를 만들었습니다. 여기서는 글씨 외에도 다른 요소의 배치에 따라 레이아웃을 만들고 전체적으로 조화를 이룬 프로젝트를 함께 살펴보도록 하겠습니다.

길벗출판사 한국사능력검정시험	· **의뢰처**: ㈜길벗출판사
	· **용도**: 책 제목
	· **문구**: 한국사능력검정시험
	· **콘셉트**: 점잖고 무게감 있게
	· **작업 기간**: 1주일

1 의뢰

문제집의 제목 작업으로 수험생들에게 신뢰감을 줄 수 있도록 안정적이고 무게감 있는 스타일을 요청받았습니다. 글자 구성에서는 전체 표지 디자인이 완성되지 않아 여러 시안에 적용할 수 있는 다양한 구성으로 작업했습니다.

2 작업 과정

믿음과 신뢰가 바탕이 되어야 하는 병원, 전문기관, 프리미엄 상품 등에는 주로 반듯하고 굵은 획, 글씨를 사용합니다. 글꼴은 네모꼴 밖으로 크게 벗어나지 않게 작업해야 정직해 보이고 안정감을 줍니다. 도구로는 세필 붓, 붓펜 등 작은 도구보다 길이 5cm 가량(또는 그 이상)의 일정한 굵기 붓을 사용하는 것이 좋습니다.

시안 1

15일 긴급처방 60개 압축개념

한국사능력검정시험

도구: 붓
전체적으로 굵은 획을 사용하고 획의 시작 부분을 더욱 굵게 작업하여 묵직하고 힘 있게 표현했습니다.

15일 긴급처방
60개 압축개념

한국사능력검정시험

도구: 붓

'시안 1'에서 기울기에 살짝 변화를 주었습니다. 기울기가 사선으로 바뀌면 정적이었던 글자에 동적인 에너지를 불어 넣을 수 있습니다. 굵기는 그대로 유지하여 자칫 날쌘 글씨로 보이지 않도록 했습니다.

15일 긴급처방
60개 압축개념

한국사

능력검정시험

도구: 붓

가로, 세로에서 한쪽으로 길어지면 다른 디자인 요소와의 배치나 위치 조정에 한계가 발생하므로 글줄을 나눠 글자 덩어리 폭을 줄입니다.

시안 4

15일 긴급처방 60개 압축개념

한국사 능력 검정시험

도구: 붓

가운데 정렬로 작업했습니다. 글자끼리 부딪힐 수 있는 '국', '능력', '검정시험'의 받침이나 세로획이 너무 크거나 길어져서 줄 간격이 흐트러지지 않도록 합니다.

시안 5

15일 긴급처방 60개 압축개념

도구: 붓

획의 굵기가 한 글자 안에서도 다르게 변하고 기울기도 사선으로 되어 최초에 상의한 콘셉트인 '안정적이고 정직한' 느낌과는 다소 거리가 있습니다. 비교 시안이기 때문에 특정 획을 과장하고 배열 구성에도 자유로운 편입니다.

시안 6

15일긴급처방
60개압축개념

한국사
능력
검정시험

도구: 붓

기본적인 콘셉트를 따르는 네모 반듯한 글꼴과 묵직한 획을 사용하지만, 직선에서도 필압을 이용하여 미묘한 굵기 변화를 나타내고 시각적인 단조로움을 피했습니다.

3 채택

'시안 6'이 채택되었습니다. 'ㄴ' 형태의 글자 구성을 활용하여 왼쪽 아랫부분에 배치했고, 나머지 공간에 디자인 요소들을 적절하게 삽입했습니다. 부제는 폰트로 작업했습니다.

2016 시나공

시험에 나오는 것만 공부한다!

15일 합격보장

60개 압축개념

이건홍, 허진, 이희명 지음

고급 ▶ 1·2급

서술+요약+기출 문제, 3단계 반복 학습으로 자연스럽게 빠짐없이 암기하세요! | 시험의 단골 주제 60개 압축개념으로 15일만 공부하여 똑똑하게 합격하세요! | 실전 연습 프로그램을 이용하여 시험 전 내 실력을 미리 확인하세요!

길벗

수험생의 마음으로 만든 책! 시나공 시리즈

2016 시나공

시험에 나오는 것만 공부한다!

이건홍, 허진, 이희명 지음

한국사능력검정시험 고급 1·2급

길벗

서술+요약+기출 문제, 3단계 반복 학습으로 자연스럽게 빠짐없이 암기하세요! | 시험의 단골 주제 60개 압축개념으로
15일만 공부하여 똑똑하게 합격하세요! | 실전 연습 프로그램을 이용하여 시험 전 내 실력을 미리 확인하세요!

비너스 아이스핏

- **의뢰처**: 아트디렉터스 컴퍼니
- **용도**: 광고 문구
- **문구**: 즐겨봐! 시원한 여름 비너스 아이스핏
- **콘셉트**: 생기 있고 즐겁게, 시원하게
- **작업 기간**: 1주일

1 의뢰

비너스 '봄 편' 광고에 이은 '여름 편' 작업이었습니다. 더운 여름에도 시원하고 기분 좋게 입을 수 있는 속옷이라는 콘셉트로, 캘리그라피 자리가 정해진 상태의 전체 디자인 시안 자료를 확인할 수 있어 글자 배열 작업에 큰 도움이 되었습니다.

2 작업 과정

광고 작업은 기본적으로 가독성이 좋아야 하며, TV 광고는 시간제한 때문에 가독성에 더욱 집중해서 작업해야 합니다. 글자 길이는 보통 답답해 보이지 않도록 한 문장 정도로 정해집니다. 글자 공간을 확보하려면 얇게 작업하는 것이 좋아서 주로 세필 붓 이하의 붓펜, 마카, 색연필, 만년필 등의 도구를 사용합니다.

도구: 나무젓가락, 먹물, A4 용지

지난 '봄 편' 광고에서 사용한 도구인 나무젓가락에 관한 요청으로 다시 사용했습니다. 시원한 이미지를 표현하기 위해 직선 위주의 선을 사용하였고, 좁은 공간에도 쉽게 적용할 수 있도록 글줄을 나눠 전체적인 글자 덩어리를 작게 작업했습니다.

즐겨봐!
시원한 여름

비너스 아이스 팥

도구: 나무젓가락, 먹물, A4

'시안 1'과 같은 스타일의 작업에서 단어별로 첫 글자에 포인트를 주었습니다. 크기와 굵기 변화가 제한되는 광고 작업에서는 대체로 길이 변화를 자주 활용합니다. 이러한 길이 확장은 해당 부분의 주목성을 높여 글자가 많은 작업에서는 특정 키워드에 관한 전달력을 높일 수 있습니다.

즐겨봐!
시원한 여름

비너스 아이스 팥

도구: 붓펜, A4 용지

시원한 이미지를 표현하기 위해 긴 획들을 곳곳에 배치하였고, 딱딱한 나무젓가락보다 부드러운 붓펜을 써서 여성미가 느껴지게끔 했습니다.

즐거워가!

시원한 여름

비너스 아이스 핏

시안 5

즐거워 !

시원한 여름

비너스아이스핏

도구: 붓펜, A4 용지
비교 시안으로 작업했으며, 글자가 넓어지고 세로 폭이 줄어들면서 세련된 맵시나 시원한 속도감이 잘 표현되지 않았습니다.

3 채택

'시안 1'이 채택되었고 배열과 크기를 수정했습니다.

비너스 아이스핏 *ice Fit* VENUS

프로젝트 트레이닝

프로젝트 이름과 용도, 콘셉트를 잘 살펴보고 적절한 콘셉트와 잘못된 콘셉트 시안을 구별한 다음 자신만의 시안을 만들어 보세요. 표현에 적합한 도구와 글자 배열도 함께 고민해 볼까요?

1 LG 글로북 꿈틀꿈틀

- 용도: 책 제목(학생 대상의 멘토링 프로그램을 엮은 책)
- 콘셉트: 작가의 제안(말 자체에 집중 '꿈', '꿈틀')

콘셉트 1

콘셉트 2

LG글로북 엮음

2 롯데제과 쥬시후레쉬, 자일리톨, 스피아민트

- 용도: 광고 영상 삽입 문구
- 콘셉트: 젊고 가벼운 서체로 가독성을 높여 전달력 있게

콘셉트 3

#4 대취를 해야줘 ~시후레쉬

#5 익지말자 ~ 일리틀

콘셉트 4

4 대쉬를 해야줘 ~ 시후레수

#5 익지말자 ~ 일리톨

콘셉트 5

콘셉트 6

#1 씨앗을 뿌리다

화려하진 않지만~훈훈함 ♪
너 내꺼 해라~!

#2 우리가족 힘내자

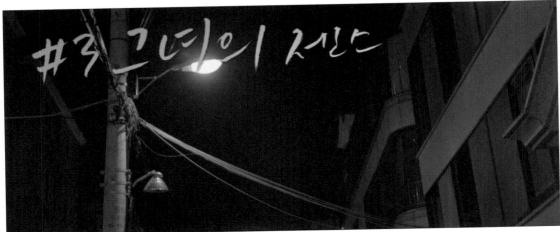

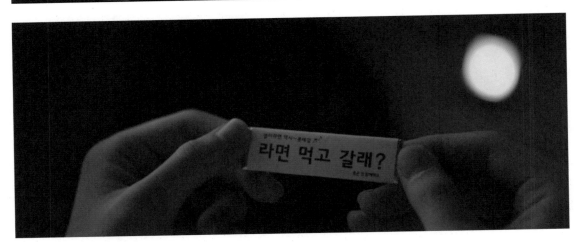

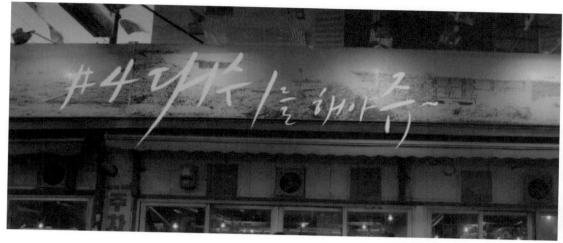

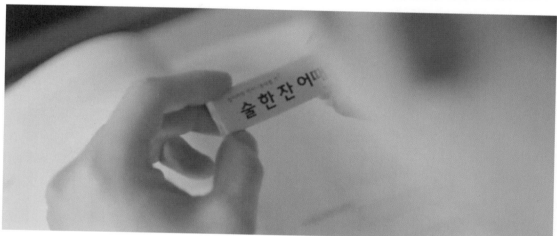

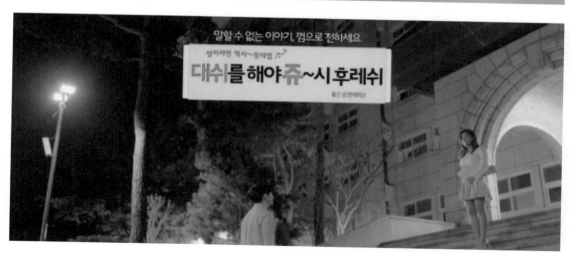

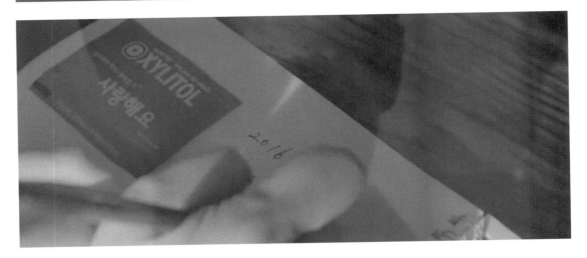

3 EBS 다큐프라임 밥 한 번 먹자

- 용도: 밥과 소통의 관계를 보여주는 TV 프로그램 제목
- 콘셉트: 글자의 기본 굵기는 얇지 않게 유지하면서 강약 변화가 느껴지게, 다소 투박하게 건네는 말과 함께 따뜻하게

콘셉트 4

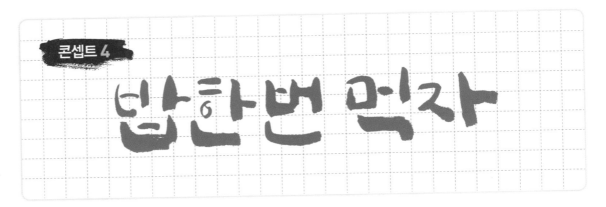

콘셉트 5

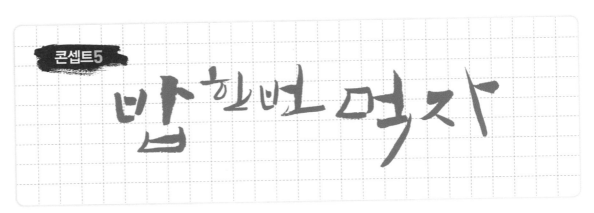

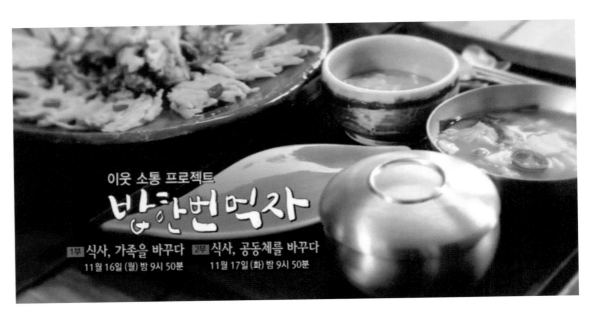

4 팬택 베가아이언2

• 용도: 스마트폰 옆면, 각인 서비스용 글귀 작업
• 콘셉트: 글자가 위치할 공간에 대한 제약을 고려하여 작업, 가독성, 각 글귀에 적합한 글꼴 사용

콘셉트 1

콘셉트 2

콘셉트 3

Carpe Drem

생동하라—, 바로 지금

콘셉트 4

Castropollux

숨을 멈추고 나지막히 부르면 반짝이는 별빛, 행복

콘셉트 5

Done, Je Suis

고로, 나는 존재한다—

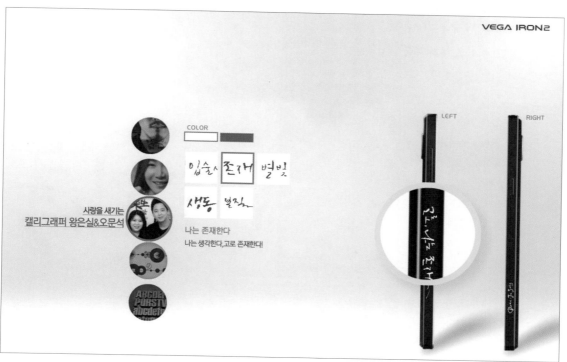

5 뷰티풀 시흥

- 용도: 월간 소식지 제목
- 콘셉트: 3월, 희망

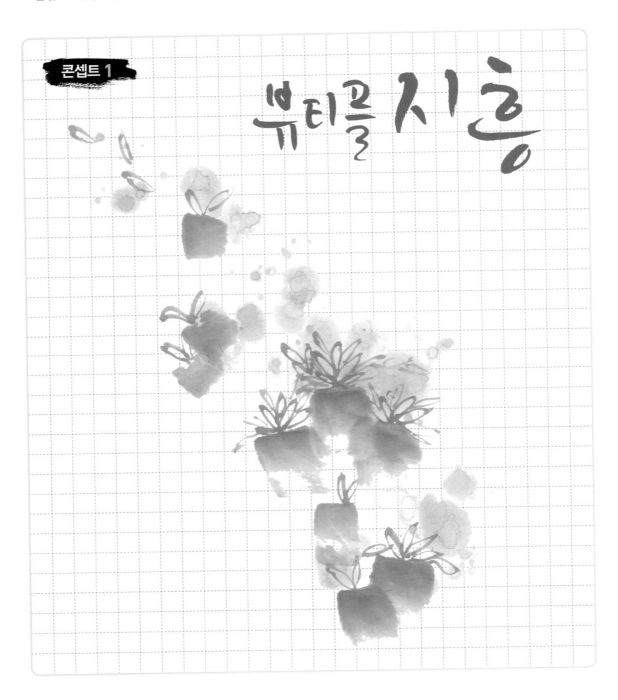

콘셉트 2

뷰티플 시흥

시흥, 희망을 노래하다

콘셉트 3

뷰티풀 시흥

시흥, 희망을
노래하다

시흥 100년의 약속

부록

03

5 해문 한의원

- 용도: 한의원 이름
- 콘셉트: 작가의 제안(신뢰감, 안정감)

콘셉트 1

콘셉트 2

콘셉트 3

콘셉트 4

해문 한의원